活靈活現！
漫畫人物
表情技巧書

U0080621

瑞昇文化

● 前言 ●

平時我們都是藉由人臉上的表情來判斷他的情緒狀態，因此，當我們畫插畫或漫畫時，若想表現筆下人物的情緒，就必須精確地刻畫人物的表情。生動活潑的表情，有時候更勝言語的描述，讓我們直接就能從人物的表情讀取到情緒。

本書將會透過800張作畫範例向您解說如何畫出能夠傳達心情的生動表情。第一章：介紹產生表情的結構和臉部的畫法等基礎技法；第2章：將世界共通的「喜」、「怒」、「哀」、「吃驚」、「恐懼」、「厭惡」6種情緒分成強、中、弱3個階段仔細解說；第3章：網羅戀愛、會話和用餐等無法歸納在6種情緒裡的各種表情；最後的第4章：涵蓋畫人物頭像時不可或缺的髮型畫法。因此，有了這本書，您就可以一次學會全部的臉部畫法。

近年來，數位繪圖工具愈來愈先進，使用上的感覺也一年比一年好。現在想在電腦上完成所有插畫或漫畫的繪製作業已經非常容易。希望各位讀者能將此書當作繪圖時的參考，盡情享受利用電腦畫插畫或漫畫的樂趣。

Studio Hard Deluxe

本書的使用方法 how to use this book?

●作為繪製表情&資料參考使用

本書是一本專教插畫或漫畫中人物表情、情緒以及臉部畫法的解說書。裡頭介紹的圖例出自於 15 名繪師之手，畫風多元而豐富，也可當作插畫・漫畫的資料集使用。

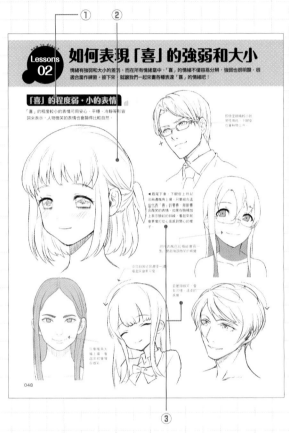

① 每頁要講解的項目主題和概要。第 2 章會有表示情緒強弱的標誌。

③ 圖例講解。配合圖例講解繪製表情或髮型時的要點。

② 表情的示範圖例。由不同的繪師配合每個主題繪製參考用的圖例。

④ 「情緒輪盤」標誌。以第 19 頁講解的「情緒輪盤」為基準，使用符合該表情情緒標誌。

●關於各章

第1章 基本篇 描繪表情的基本知識

介紹產生表情的原因和結構，以及與表情有密切關係的各種情緒。後半段則有使用輔助線繪製表情的畫法解說。

第3章 應用篇 各種情境下的表情變化

利用圖例講解插畫或漫畫中常見的戀愛、會話和日常生活等各種場景裡的表情。

第2章 實踐篇 6種基本情緒的畫法

描述「喜」、「怒」、「哀」、「吃驚」、「恐懼」、「厭惡」6種情緒的特徵，並將這些情緒分成強、中、弱 3 個階段，利用多張圖例講解繪製表情變化時的要點。

第4章 特別篇 髮型的畫法

特別針對人物造型上絕不可少的髮型講解其類型、畫法、變化方式、質感表現以及動態。

CONTENTS

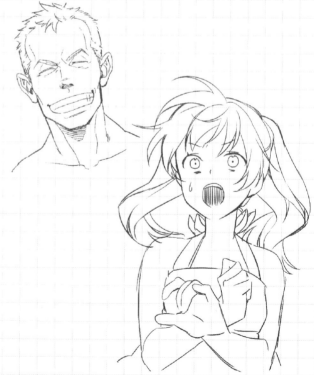

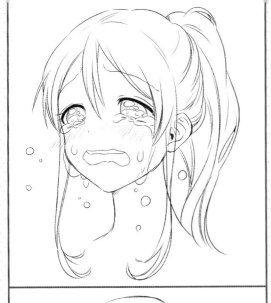

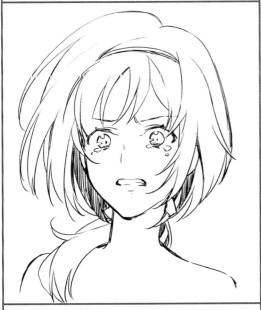

序章 **導入篇**
畫圖前的準備

how to draw 2

Point 01 繪圖軟體的種類

近年來，利用繪圖軟體畫圖的人愈來愈多了。本書特別從為數眾多的各種繪圖軟體中，挑選兩套好用的繪圖軟體介紹給各位。分別是「CLIP STUDIO PAINT」和「PAINT TOOL SAI」。

CLIP STUDIO PAINT

CLIP STUDIO PAINT 是由 Celsys 所研發的插畫、漫畫繪圖軟體。共有 PRO 版和擴充 PRO 功能的 EX 版兩種版本。EX 版可統一管理複數以上的頁數、取出 3D 模型和照片線稿，以及統一編輯台詞等多項強化功能。此外，也可下載用戶們所製作的素材。

基本作業畫面

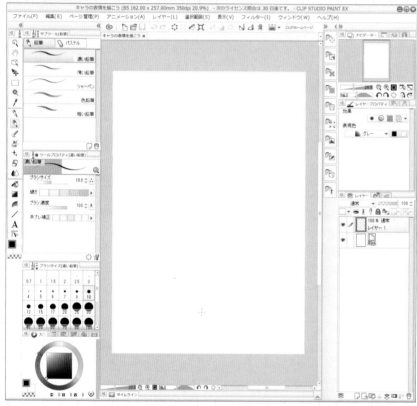

◀中間畫布的左右兩旁有執行各種設定的面板，以及收納多種面板的空間，上方則有指令欄位。

▶「CLIP STUDIO PAINT」有另外付費使用的動畫製作工具、3D 模型的模擬工具、素材、用法解說等多項繪製插畫或漫畫時好用的輔助功能。

●豐富的筆刷工具

▶▲ 有鉛筆、原子筆、毛筆和噴槍等樣式豐富的內建筆刷。每一款
筆刷都有客製化功能,使用者能夠製作出專屬的筆刷工具。

●可編輯的向量圖層

▲畫線　　▲編輯畫線　　▲變更筆刷的形狀①　　▲變更筆刷的形狀②

◀▲ 利用筆刷工具畫在向量圖層上,之後線條或圖形
都可任意變形。另外,比起一般的橡皮擦,使用向量
橡皮擦更能簡單編輯畫線。

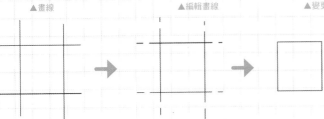

▲劃出交叉的線條　　▲利用向量橡皮擦擦線　　▲多出來的線擦掉了

●圖層功能

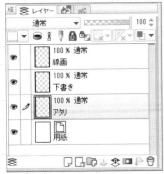

▲除了向量圖層以外,也可畫在一般的
點陣圖層上。此外,還可利用色彩或濾
鏡等功能加上效果,應付各種插畫或漫
畫的繪製需求。

●豐富的素材

▲可使用Celsys官方提供的豐富網點和質感素材。
此外,也可使用由用戶自行製作的素材,對創作來說
實在是非常強大的幫助。

●3D模型

◀可動的3D模型可
作為畫人物輔助線等
各種構圖時的參考。
除了姿勢以外,還可
變更模型尺寸和身體
的方向。

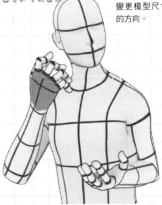

PAINT TOOL SAI

PAINT TOOL SAI是由SYSTEMMAX所開發的繪圖軟體。擁有適合搭配繪圖板作畫的功能，以及操作簡單、淺顯易懂的設計、動作輕巧等特色。為了能讓使用者輕鬆愉快地作畫，特別將各項功能設計得既簡單又好用。即使本套軟體已經發行多年，至今仍然是許多人愛不釋手的人氣繪圖工具。

基本操作畫面

▲ 畫布左側有色相環等顏色相關工具和筆刷；右側則有可縮放、旋轉畫面的預覽工具和圖層相關視窗。每個視窗都能重新調整位置。

▶ 筆刷工具從最簡單的到因應各種繪畫需求的應有盡有，用途一目了然。此外，筆刷的粗細、濃淡、有無質感、筆壓的敏感度、硬度等設定，都可詳細地做調整，也可將自製的原創筆刷登錄在面板裡。

●豐富的筆刷

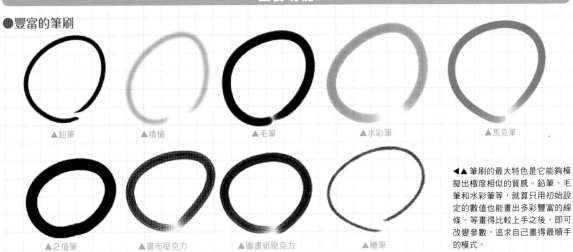

▲鉛筆　　　　▲噴槍　　　　▲毛筆　　　　▲水彩筆　　　　▲馬克筆

▲2值筆　　　▲畫布壓克力　　　▲圖畫紙壓克力　　　▲蠟筆

◀▲ 筆刷的最大特色是它能夠模擬出極度相似的質感。鉛筆、毛筆和水彩筆等，就算只用初始設定的數值也能畫出多彩豐富的線條。等畫得比較上手之後，即可改變參數，追求自己畫得最順手的模式。

●描線圖層

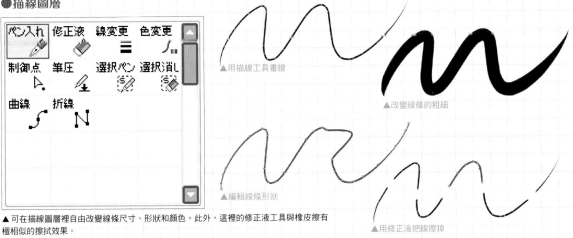

▲用描線工具畫線

▲改變線條的粗細

▲編輯線條形狀

▲用修正液把線擦掉

▲可在描線圖層裡自由改變線條尺寸、形狀和顏色。此外，這裡的修正液工具與橡皮擦有極相似的擦拭效果。

●修正顫線

▼有修正

▲無修正

▲徒手畫線時如果手抖顫線，可點選上方視窗中的修正顫線功能，即可修正成圓滑流暢的線條。

●取出線稿

◀▲ 若是想把鉛筆稿掃到電腦裡變成數位線稿，可點選「亮度透明度轉換」，此時白色的部分就會透明化，如此便能單取線稿。

畫圖的步驟

雖然「CLIP STUDIO PAINT」和「PAINT TOOL SAI」在工具上的特色大不相同，但畫圖的步驟幾乎是一樣的。為了能夠輕鬆愉快地畫圖，請您先熟記以下的畫圖流程吧。

新開畫布

當我們要繪圖時，一定要新開一個畫布並做好相關設定。如果您只是要把圖上傳至插畫網站或SNS等網頁上的話，是不用那麼注意畫布尺寸和解析度(dpi)。不過，如果您最終是要印刷出來，解析度就必須設定得比單純上傳到網頁上還要高。

●CLIP STUDIO PAINT

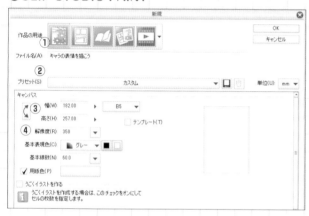

① 選擇畫布用途。如果您是要畫插畫，請點選最左邊的黃色圖示；漫畫則選左邊數來第2個圖示。

② 從預置選擇畫布尺寸與解析度。網頁用請選72dpi、彩色印刷350dpi，黑白印刷600dpi。

③ 如果步驟②沒有適合的尺寸，可在欄位內直接輸入數值，或者利用右側的下拉選單選擇尺寸。

④ 如果步驟②的預置沒有適合的解析度，可在欄位內直接輸入數值，或者利用右側的下拉選單選擇解析度。

●PAINT TOOL SAI

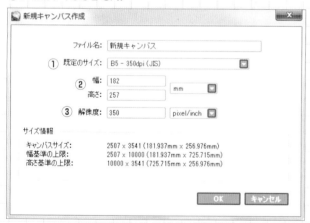

① 從預置選擇畫布尺寸與解析度。網頁用只有尺寸(72dpi)，沒有解析度；彩色印刷物請選350dpi。

② 如果步驟②的預置沒有適合的尺寸，可在欄位內直接輸入數值。

③ 如果步驟②的預置沒有適合的解析度(dpi)，可在欄位內直接輸入數值（※在右側的下拉選單選擇「pixel/inch」）。

畫布與解析度

這裡提到的dpi是「dots per inch」的簡稱，為一般解析度的單位。印刷品的解析度必須比網頁用的72dpi還高，彩色印刷則是350dpi，漫畫黑白稿則要有600dpi。關於畫布尺寸，比起pixel，則直接用mm/cm表示，印刷時尺寸會比較好懂。不過，解析度愈高，檔案就愈大，如果只發表在網頁上，設定72dpi就很夠用。

●印刷品：彩色 350dpi，
　　　　　黑白 600dpi。
●網頁：72dpi ～

只要開好畫布，無論哪個軟體都會主動幫您設定一個點陣圖層。雖然處理圖稿時，點陣圖層相當適合用於塗黑或貼網點，但剛下筆畫線到後來要編輯線條時，向量圖層會比較好用。請按照各種製作工程分別使用適合的圖層，才會有效率。

●CLIP STUDIO PAINT

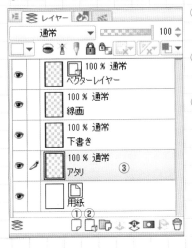

① 想開點陣圖層的話，請點選「新點陣圖層」的圖示。

② 想開向量圖層的話，請點選「新向量圖層」的圖示。

③ 請在任意圖層上點右鍵，選擇「圖層設定」→「變更圖層名稱」，或者直接在圖層名稱上快點2下，即可修改名稱。

●PAINT TOOL SAI

① 想開點陣圖層的話，請點選「新開一般圖層」的圖示。

② 想開向量圖層的話，請點選「新開描線圖層」的圖示。

③ 請任意點選1個圖層，並從畫面上的選項點選「圖層(L)」→「變更圖層名稱」，或者直接在圖層名稱上快點2下，即可修改名稱。

選擇自己喜歡的筆刷，然後畫出腦海中的影像。有人覺得畫輔助線或草稿時，鉛筆類的筆刷會比較好用，但也有人覺得原子筆或毛筆用起來比較順手。本書的表情示範圖例多達800張，請參考符合自己理想的圖例，找出想畫的主題吧。

●CLIP STUDIO PAINT

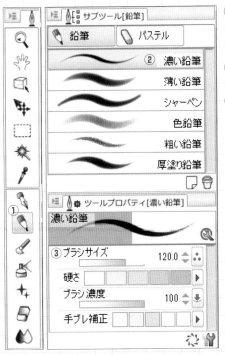

① 請從原子筆、鉛筆、毛筆和噴槍等筆刷工具中選擇想用的筆刷。

② 從輔助工具視窗中選擇想用的筆刷種類。

③ 設定筆刷的尺寸、顫線修正的強弱後即可開始作畫。

●PAINT TOOL SAI

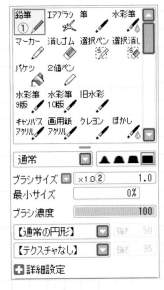

① 請從原子筆、鉛筆、毛筆和噴槍等筆刷工具中選擇想用的筆刷。

② 設定筆刷的尺寸、顫線修正的強弱後即可開始作畫。

筆刷設定與圖例

雖然兩款繪圖軟體都有內建多種筆刷工具,但應該有人不知道該用哪一種才好。因此,在這裡就向各位介紹本書繪師所使用的筆刷和圖例吧。

CLIP STUDIO PAINT

●軟質鉛筆

系統默認的筆刷是鉛筆筆刷的「軟質鉛筆」。我在畫的時候,會留意整體的平衡,就是猛然一看時,有沒有哪裡怪怪的。通常會在別的視窗把圖縮小到可以看到整張圖,一邊檢視一邊作畫。(荻野アつき)

▶草稿

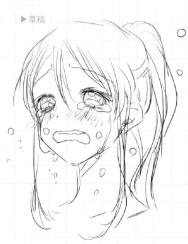

▶完成

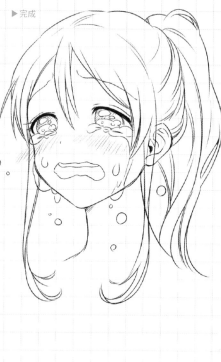

●厚塗鉛筆

我是直接使用celsys旗下的創作活動支援網站「CLIP」官網發布的「厚塗鉛筆」(物件ID:1376452)。畫圖時,會先在腦內想像想畫的動畫場景,然後從中擷取一格影像來畫。(印力・オブ・ザ・デッド)

▶草稿

▶完成

●濃水彩

我有稍微調整一下水彩筆當中的「濃水彩」數值後再使用。描繪人物時，我會特別留意「情緒淺顯易懂」以及「是否符合角色形象」這2點。（凪丘）

▶完成

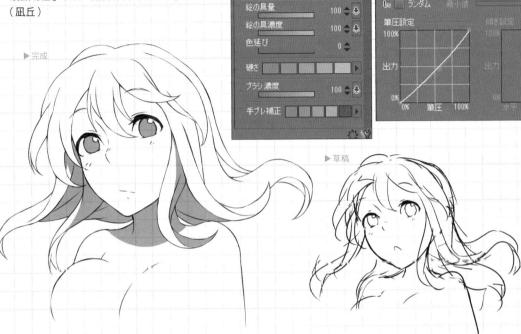

▶草稿

●KABURA筆、硬質鉛筆

我是先用「KABURA筆」繪製粗略的草圖，再用「硬質鉛筆」描線，2種筆刷都會稍微調整一下數值再使用。我會仔細思考該讓人物用什麼表情去呈現目前的情緒，並且特別留意眼睛和眉毛的動作。（あおいサクラ子）

▶完成

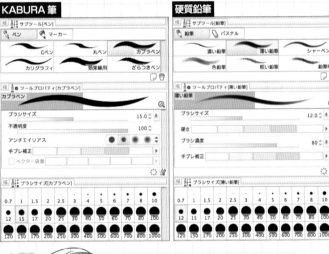

▶草稿

PAINT TOOL SAI

●水彩筆、鉛筆

草稿是用「水彩筆」，正式描線時是用「鉛筆」。2種筆刷都有稍微調整一下數值。輔助線是把五官放在正確位置的配置，草稿是還在抓自己想畫的概念，而正式描線時會想辦法把圖畫得更有吸引力，我會把每個階段分得很清楚，不會在一開始就全部畫完。(仲間方安)

水彩筆

通常	▲▲▲■
ブラシサイズ ×1.0	8.0
最小サイズ	0%
ブラシ濃度	100
【通常の円形】 強さ	86
handwriting02 強さ	36
➖ 詳細設定	
描画品質	3
輪郭の硬さ	0
最小濃度	0
最大濃度筆圧	100%
筆圧 硬⇔軟	100
筆圧: ☑濃度 ☑サイズ ☐混色	

鉛筆

通常	▲▲▲■
ブラシサイズ ×1.0	12.0
最小サイズ	7%
ブラシ濃度	100
【通常の円形】 強さ	34
handwriting01 強さ	14
混色	17
水分量	10
色延び	31
☑ 不透明度を維持	
ぼかし筆圧	16%
➕ 詳細設定	

●毛筆

我會調整「毛筆」的繪畫模式，將數值加乘後使用。描繪人物時，線條乾淨當然是最好，但如果畫出來的「樣子」好看，線條稍微凌亂也無所謂。

乗算	▲▲▲■
ブラシサイズ ×1.0	6.0
最小サイズ	0%
ブラシ濃度	100
【通常の円形】 強さ	50
【テクスチャなし】 強さ	35
混色	32
水分量	16
色延び	45
☐ 不透明度を維持	
➖ 詳細設定	
描画品質	3
輪郭の硬さ	0
最小濃度	0
最大濃度筆圧	100%
筆圧 硬⇔軟	100
筆圧: ☑濃度 ☑サイズ ☑混色	

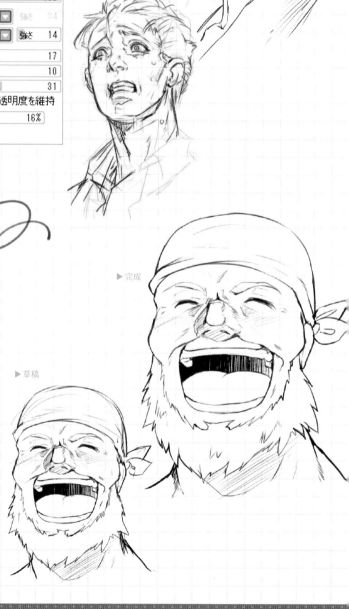

▶完成

▶草稿

▶完成

▶草稿

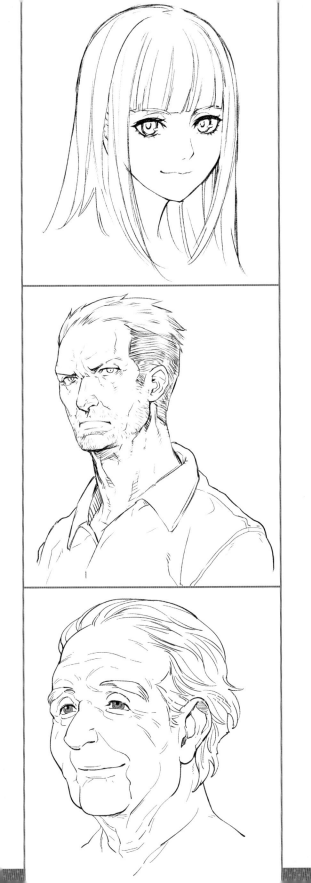

第1章 基本篇

描繪表情的基本知識

Lessons 01 產生表情的瞬間

在日常生活中，我們臉上會產生許多表情。這些表情通常都是在無意識的狀態下產生，很少是我們刻意去做變化。在畫人物的表情之前，請先思考，在什麼樣的情況下，才會產生表情呢？

產生情緒・心情的時候

人是透過所見所聞和對話，產生喜、怒、哀、樂的情緒（心情）。而這些情緒會牽動臉部的肌肉，讓臉部做出表情。

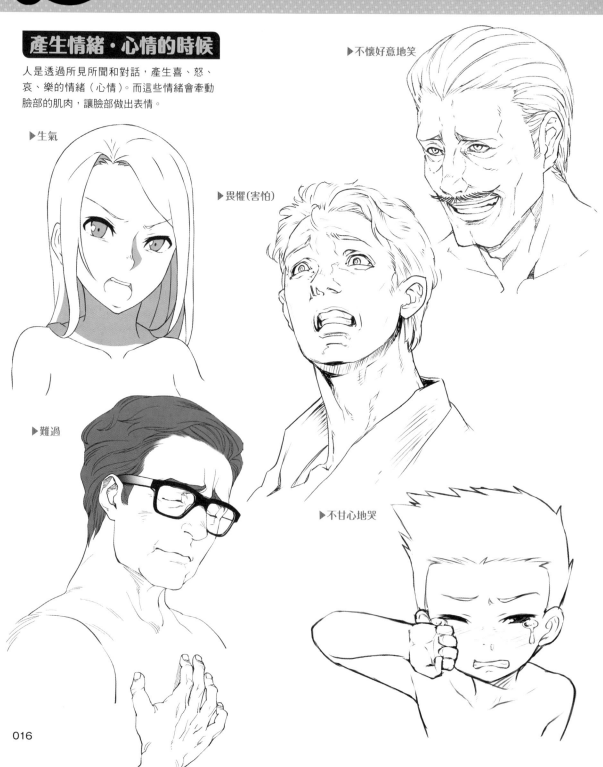

▶不懷好意地笑

▶生氣

▶畏懼（害怕）

▶難過

▶不甘心地哭

氣溫或身體的變化

身體對氣溫冷、熱的反應、想睡的生理現象，以及因生病所產生的身體變化等，這些和自己的意志與情緒無關，純粹是身體上的生理反應，也會讓我們無意識地顯露表情。

▶覺得冷

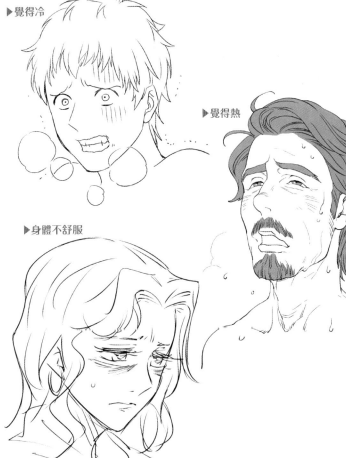

▶覺得熱

▶想睡

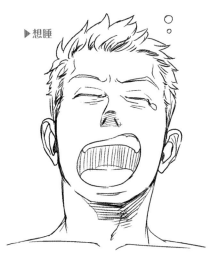

▶身體不舒服

用餐

嘴巴內含有食物、咀嚼以及吃喝的動作，會改變臉部的形狀。此外，味覺上的美味與否，也會影響心情，使人感到開心或不開心。因此，吃東西的時候，人們也會自然地流露表情。

▶難吃所以
　不開心

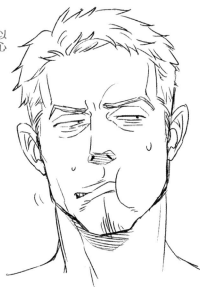

▶好吃所以
　開心

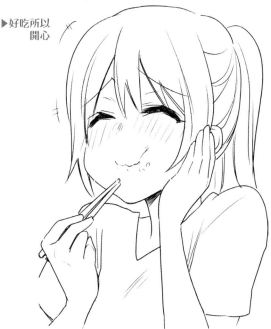

情緒的種類

詞彙上雖有「喜怒哀樂」這個形容詞，但人類複雜而豐富的感情，只用這4個字是無法概括全部的。在此，我們基於生物學和心理學的研究，大致將人類的情緒作了以下分類。

世界共通的6種情緒

根據多項研究結果顯示，「開心、生氣、傷心、吃驚、恐懼、厭惡」這6種感情，不分種族、地區和文化，每個人都會做出相同的表情。

生氣　開心

傷心　吃驚

恐懼　厭惡

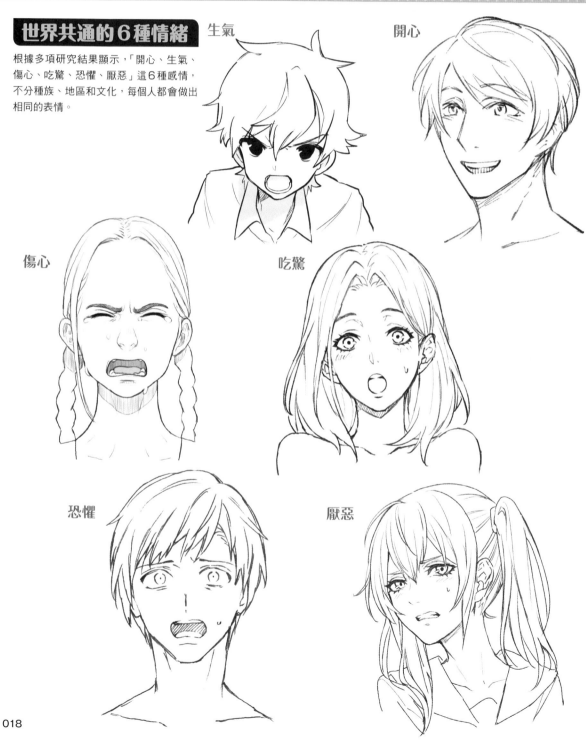

情緒輪盤（或稱情緒光譜）

心理學家羅伯特・普魯契克（Robert Plutchik）將左頁介紹的情緒中，再加進「信任」和「期待」，並將各種情緒的強弱組合在一起，提出了情緒模組──「情緒輪盤」。在這當中，

可能會有不是很熟悉的情緒表現，但它的情緒分類整理得淺顯易懂，因此本書將會以此輪盤為基準，向各位讀者介紹各種情緒下的人類表情。

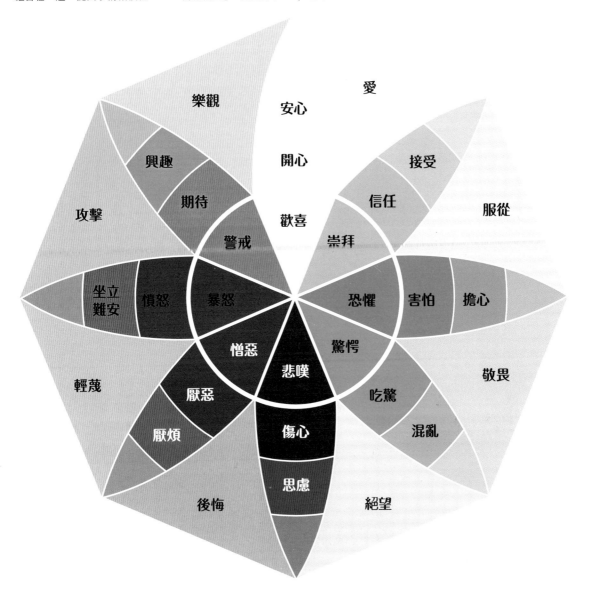

其他形容情緒的詞彙

也有許多形容情緒的詞彙，比起上述的「情緒輪盤」較直接就能聯想到表情的形容詞。只要腦中形容情緒的詞彙增多，能畫的表情自然也就更多了。

高興、心跳加速、憧憬、尊敬
期盼、興奮
相信、警戒、懷疑、害羞、羞澀
著急、難過、難受、激動、雀躍
悔恨、後悔流淚、鬧彆扭、賭氣、忌妒、憎恨⋯等。

做出表情的五官

基本上，我們只要看到對方的表情，自然就能明白對方目前的情緒狀態，不過，我們是依據哪裡來做判斷的呢？答案是臉上的五官。本章節要講解的就是做出表情的五官。

最重要的是眼睛・眉毛・嘴巴的動態

判斷臉部表情的要點，就是眼睛、眉毛和嘴巴的動態。
藉由組合不同動態的五官，就能畫出各種不同的表情。

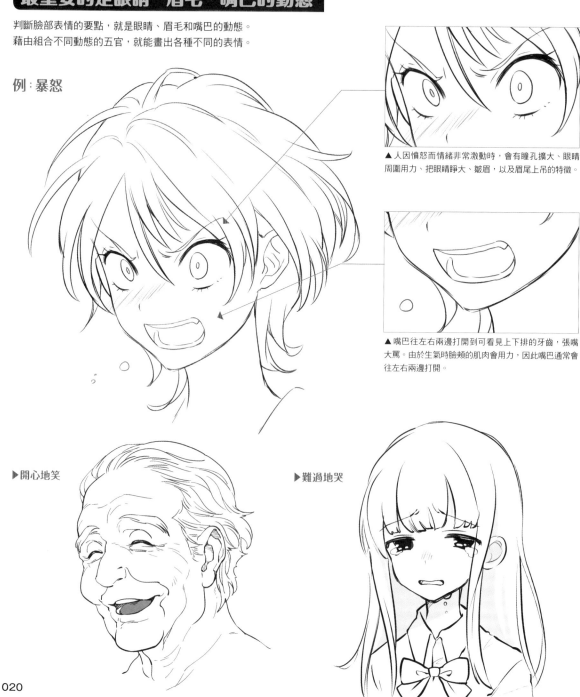

例：暴怒

▲ 人因憤怒而情緒非常激動時，會有瞳孔擴大、眼睛周圍用力、把眼睛睜大、皺眉，以及眉尾上吊的特徵。

▲ 嘴巴往左右兩邊打開到可看見上下排的牙齒，張嘴大罵。由於生氣時臉頰的肌肉會用力，因此嘴巴通常會往左右兩邊打開。

▶開心地笑

▶難過地哭

眼睛・眉毛

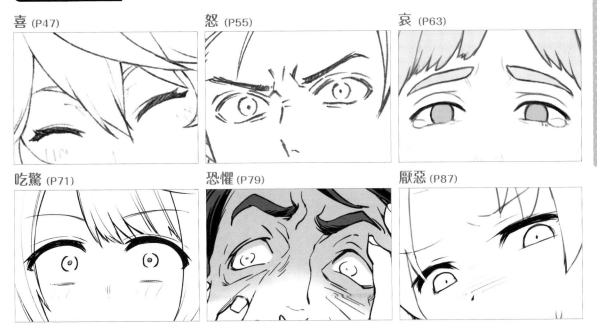

眼睛的表現特徵是由2種動態組合而成。分別是睜開眼睛或瞇起眼睛的眼皮動作，以及瞳孔擴大或移開視線的瞳孔動態。眉毛則有眉頭上揚、下垂、眉毛全部上揚以及皺眉等特徵。

嘴巴

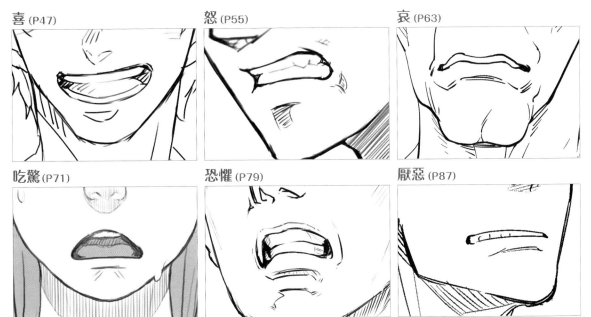

嘴巴的動態有嘴角上揚、咬牙切齒、雙唇緊閉和下唇用力等樣態。上下唇的形狀和露齒的表現方式非常重要。在下唇下方畫上一條線，可增加嘴唇的立體感。

與表情有密切關係的骨骼和肌肉

笑逐顏開時臉頰的笑紋,以及生氣時眉間的皺紋,這些出現在臉上的線條都是受到皮膚底下的骨骼和肌肉牽動的影響。本章節將會從各種臉部骨骼和肌肉中,針對與表情有關的部位進行講解。

骨骼和肌肉表現在臉部的部位

臉部的骨骼和肌肉是人體當中形狀最複雜的部位。不過,如果只是要畫表情而已,並不用熟記所有部位。骨骼的話,只要記住頰骨和下顎骨;肌肉的話,只要記住眼睛、眉毛,以及嘴巴周圍的肌肉即可。

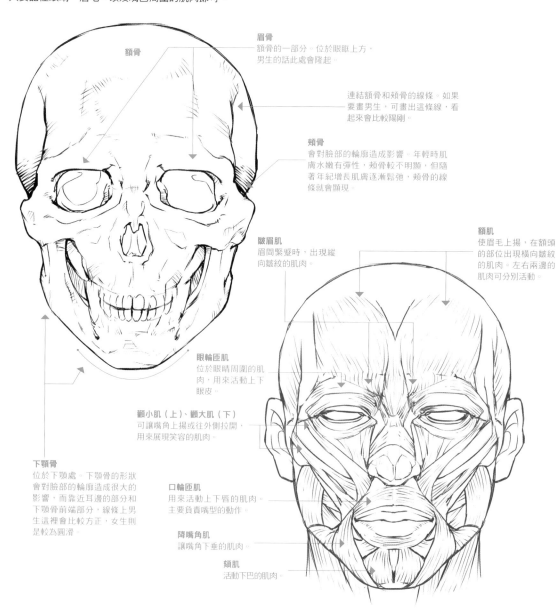

額骨

眉骨
額骨的一部分。位於眼眶上方,男生的話此處會隆起。

連結額骨和頰骨的線條。如果要畫男生,可畫出這條線,看起來會比較陽剛。

頰骨
會對臉部的輪廓造成影響。年輕時肌膚水嫩有彈性,頰骨較不明顯,但隨著年紀增長肌膚逐漸鬆弛,頰骨的線條就會顯現。

皺眉肌
眉間緊蹙時,出現縱向皺紋的肌肉。

額肌
使眉毛上揚,在額頭的部位出現橫向皺紋的肌肉。左右兩邊的肌肉可分別活動。

眼輪匝肌
位於眼睛周圍的肌肉,用來活動上下眼皮。

顴小肌(上)、顴大肌(下)
可讓嘴角上揚或往外側拉開,用來展現笑容的肌肉。

下顎骨
位於下顎處。下顎骨的形狀會對臉部的輪廓造成很大的影響,而靠近耳邊的部分和下顎骨前端部分,線條上男生這裡會比較方正,女生則是較為圓滑。

口輪匝肌
用來活動上下唇的肌肉。主要負責嘴型的動作。

降嘴角肌
讓嘴角下垂的肌肉。

頦肌
活動下巴的肌肉。

表情和肌肉的動態

臉部產生表情時，皮膚底下的肌肉究竟是怎樣活動的呢？我們準備了幾個
例子來說明，請大家注意一下眼睛和嘴巴周圍，觀察肌肉的動態。

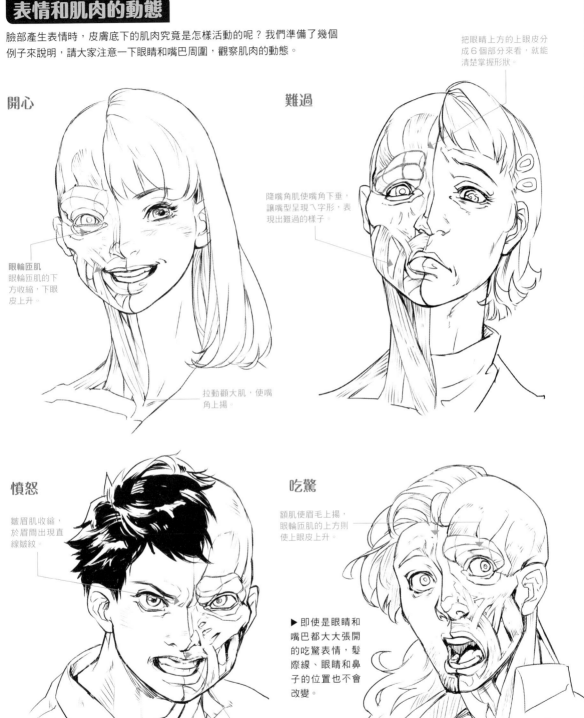

開心

眼輪匝肌
眼輪匝肌的下
方收縮，下眼
皮上升。

拉動顴大肌，使嘴
角上揚。

難過

把眼睛上方的上眼皮分
成6個部分來看，就能
清楚掌握形狀。

降嘴角肌使嘴角下垂，
讓嘴型呈現ㄟ字形，表
現出難過的樣子。

憤怒

皺眉肌收縮，
於眉間出現直
線皺紋。

口輪匝肌使上下唇往左右兩邊拉開。

吃驚

額肌使眉毛上揚，
眼輪匝肌的上方則
使上眼皮上升。

▶ 即使是眼睛和
嘴巴都大大張開
的吃驚表情，髮
際線、眼睛和鼻
子的位置也不會
改變。

年齡和臉部的皺紋

人的肌膚會隨著年齡的增長失去彈性，同樣地，肌肉也會因為逐漸衰弱而造成皺紋和鬆弛。為了畫出顯現老態的表情，必須熟知臉部皺紋的位置。

產生皺紋和鬆弛的位置

整張臉中，最容易出現皺紋和鬆弛的地方有額頭、太陽穴、眼頭、臉頰、法令線嘴巴周圍、下巴和脖子等處。

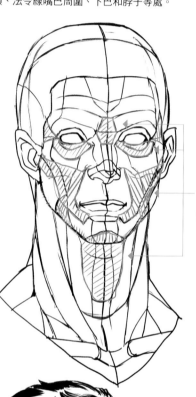

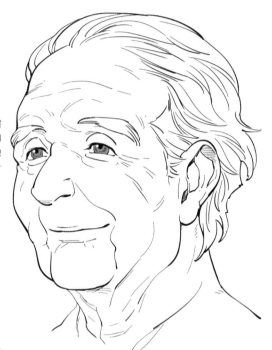

▶ 只要在額頭、眉間、眼角、法令線和喉嚨的位置畫上鬆弛的皺紋，就能畫出一張老爺爺的臉。

紅色區塊的部分為眉間、下眼皮、太陽穴、臉頰、鼻翼到嘴角的法令線、頰骨、下顎的輪廓和喉結周圍。這些地方都會出現鬆弛的皺紋。

眼角到太陽穴，以及眉間到額頭的部分都是會出現皺紋的地方。由於兩頰的肌肉鬆弛下垂，因此嘴角兩旁會出現兩條線，看上去就像突出的嘴邊肉。

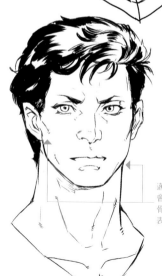

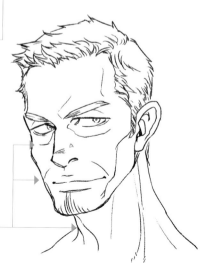

邁入中年後，兩頰的肉會逐漸減少，頰骨和顎骨的線條會顯現在皮膚表面。

清楚畫出眼睛下方的凹陷、法令線以及表現喉結的線條，看起來就會比較老。

中年以後的相貌

人在30歲左右皮膚和肌肉就會開始老化。雖然老化程度因人而異，但在30歲後半～40歲時，眼角和臉頰就會開始出現老化的徵兆。到了50歲，情況會更加顯著。一旦超過60歲，整個臉部的皮膚就會嚴重下垂。

30歲後半～40歲

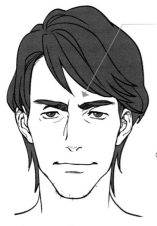
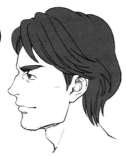

肉體還很年輕，眼睛下方只會出現一點點細紋。五官較立體的人比較不明顯。

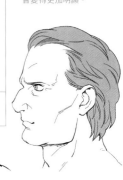

額頭開始出現皺紋。此外，如果是顴骨原本就比較突出的人，骨頭的形狀會變得更加明顯。

50歲～59歲

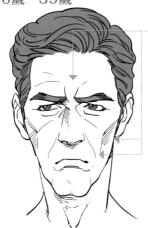
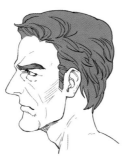

兩頰的肌肉量減少，顴骨的陰影更深。眉間或鼻子的山根部分開始出現皺紋以及法令紋。

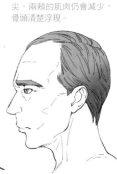

眼頭的皮膚開始鬆弛，眼角出現魚尾紋。即使下巴較尖，兩頰的肌肉仍會減少，骨頭清楚浮現。

60歲以後

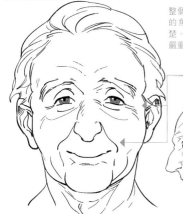
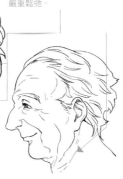

整個臉部的皮膚鬆弛，眼角的魚尾紋和法令紋非常清楚。下巴到脖子的皮膚也會嚴重鬆弛。

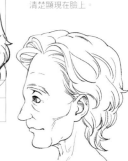

女性的皺紋會比男性的輕柔，但鼻子到臉頰的皺紋、法令紋、和顴骨突出等老化特徵還是會清楚顯現在臉上。

各種臉型

畫臉時，只要改變臉部的輪廓，就能畫出各種男女老幼的角色。請參考本章的範例，思考一下自己想畫的角色是屬於哪一種臉型。

橢圓 輪廓類似雞蛋形狀的橢圓形，適合用來畫年輕人或中年人等一般男女角色。

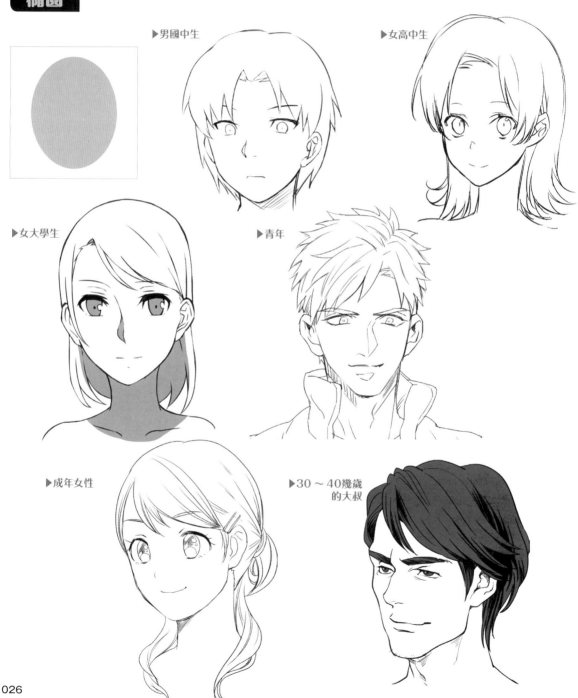

▶男國中生

▶女高中生

▶女大學生

▶青年

▶成年女性

▶30～40幾歲
的大叔

 球體 球體狀的輪廓適合用來畫尚未完整發育的嬰兒或幼兒、體態豐腴的人或老爺爺等臉型較圓的角色。

▶嬰兒

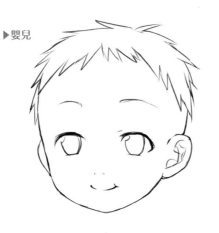

▶幼兒

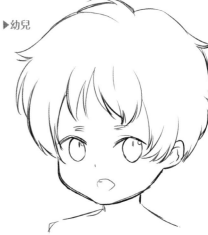

▶小學女生

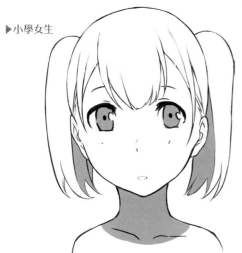

▶中年婦女

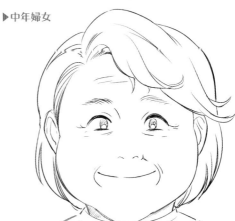

▶胖胖的大叔

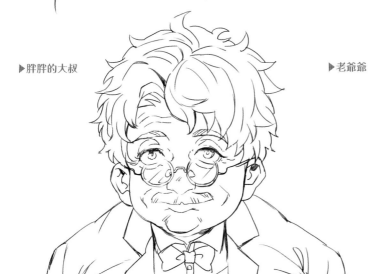

▶老爺爺

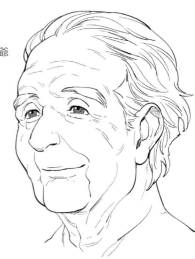

長方形

長方形輪廓適合用來畫體格壯碩、臉型有陵有角的角色。這類型的人大多屬於男性角色。

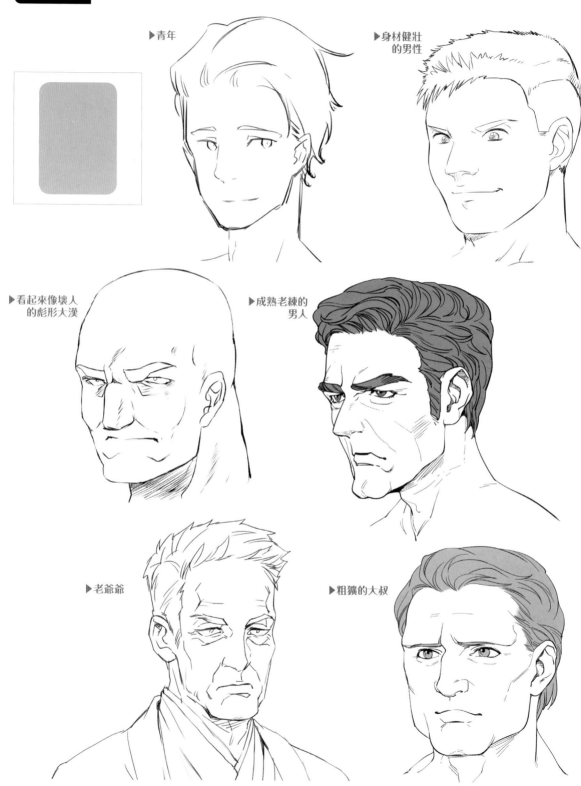

▶青年

▶身材健壯的男性

▶看起來像壞人的彪形大漢

▶成熟老練的男人

▶老爺爺

▶粗獷的大叔

特殊型 如果想畫較有個人特色的角色，可使用倒三角形或梯形等平常不太會畫的特殊臉型，表現上會更有效果。

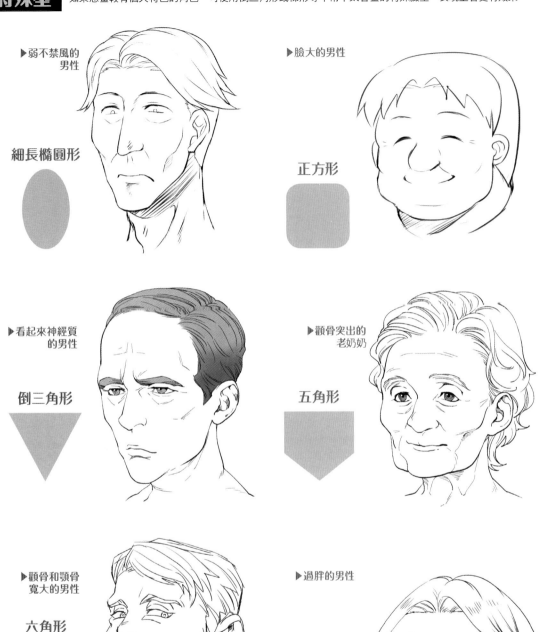

▶弱不禁風的男性

細長橢圓形

▶臉大的男性

正方形

▶看起來神經質的男性

倒三角形

▶顴骨突出的老奶奶

五角形

▶顴骨和顎骨寬大的男性

六角形

▶過胖的男性

梯形

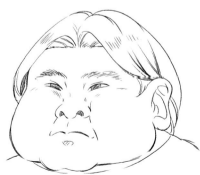

Q 版的畫法

想要畫出擁有自我風格的Q版人物和表情時，必須學會抓住實際人物的臉部特徵，再將之「簡化」或「誇大化」的技巧。在開始畫之前，請先思考一下Q版要如何表現。

減少主線就可簡化

想要減少線條，卻又要保留角色的特徵，出乎意外地還蠻困難的。請先參考照片中實際人物的臉部比例做練習，接著再刪掉主線把它簡化。

男性

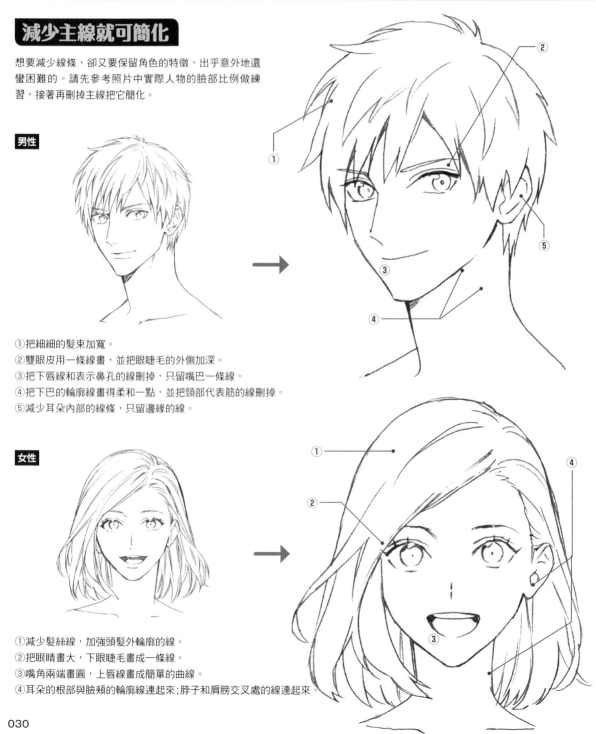

①把細細的髮束加寬。
②雙眼皮用一條線畫，並把眼睫毛的外側加深。
③把下唇線和表示鼻孔的線刪掉，只留嘴巴一條線。
④把下巴的輪廓線畫得柔和一點，並把頸部代表筋的線刪掉。
⑤減少耳朵內部的線條，只留邊緣的線。

女性

①減少髮絲線，加強頭髮外輪廓的線。
②把眼睛畫大，下眼睫毛畫成一條線。
③嘴角兩端畫圓，上唇線畫成簡單的曲線。
④耳朵的根部與臉頰的輪廓線連起來；脖子和肩膀交叉處的線連起來。

大幅縮小頭身比例就可Q版化

要畫Q版人物的表情時，請把它想成2～4頭身的比例把頭畫大，然後眼睛和嘴巴等臉上的五官要畫得誇張一點。

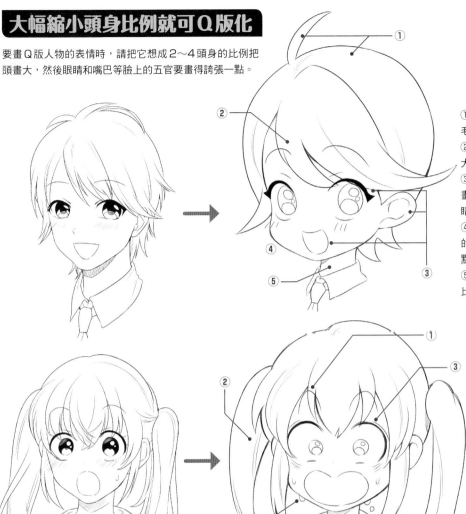

①把頭部畫大，強調呆毛。
②把細細的髮束畫成大大一片。
③把眼睛、耳朵和嘴巴畫大，強調閃亮亮的眼睛。
④臉部的輪廓要像幼兒的臉般畫得圓潤寬大一點。
⑤與頭部的大小成反比，脖子要畫得細細的。

①強調受到驚嚇的彎彎眉毛。
②配合Q版化，在頭髮中畫上些許代表髮流的線條。
③把眼皮畫大，眼睛畫小，做出差異。
④增加汗珠。

其他Q版圖例

▶高興

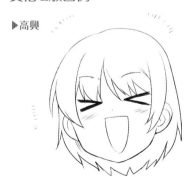

▶難過

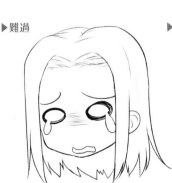

▶生氣

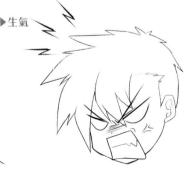

臉部輔助線的畫法

臉部的器官多又複雜，因此，可先畫出輔助線當作引導線，幫助畫出協調的五官。
本章節要學習的就是如何從正面、側臉、俯視、仰視、側面和後面等各種不同的角度來畫臉的技巧。

正面 正面臉的眼睛、鼻子和嘴巴的位置雖然容易掌握，但只要五官稍微有點畫歪就會非常明顯。不過，只要靈活運用輔助線，就能很快發現問題，儘早進行修正。

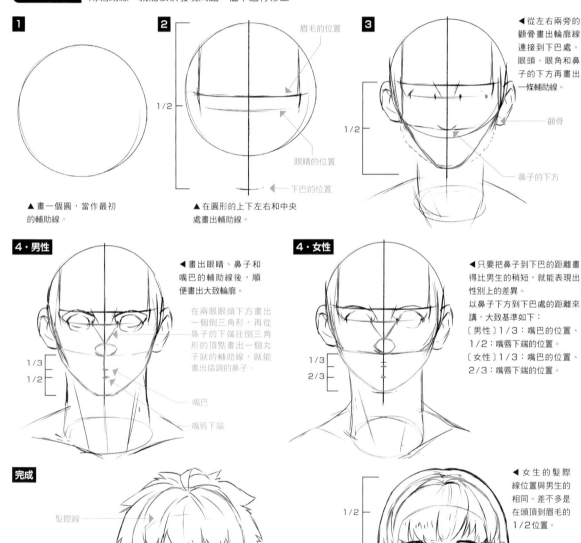

1

▲ 畫一個圓，當作最初的輔助線。

2

1/2

眉毛的位置

眼睛的位置

下巴的位置

▲ 在圓形的上下左右和中央處畫出輔助線。

3

1/2

�◀ 從左右兩旁的顴骨畫出輪廓線連接到下巴處。眼頭、眼角和鼻子的下方再畫出一條輔助線。

顴骨

鼻子的下方

4・男性

1/3
1/2

嘴巴

嘴唇下端

�◀畫出眼睛、鼻子和嘴巴的輔助線後，順便畫出大致輪廓。

在兩眼眼頭下方畫出一個倒三角形，再從鼻子的下端往倒三角形的頂點畫出一個丸子狀的輔助線，就能畫出協調的鼻子。

4・女性

1/3
2/3

◀只要把鼻子到下巴的距離畫得比男生的稍短，就能表現出性別上的差異。
以鼻子下方到下巴處的距離來講，大致基準如下：
〔男性〕1/3：嘴巴的位置、1/2：嘴唇下端的位置。
〔女性〕1/3：嘴巴的位置、2/3：嘴唇下端的位置。

完成

髮際線

雙眼之間的距離最好要等於一隻眼睛的長度。

1/2

◀女生的髮際線位置與男生的相同。差不多是在頭頂到眉毛的1/2位置。

側臉

正面的側臉能夠表現出臉部的立體感，是一種相當美觀的構圖。不過，左右兩眼等各個器官的形狀會變得不太一樣。因此，畫的時候請隨時注意臉部的中心線，以免畫出不協調的五官。

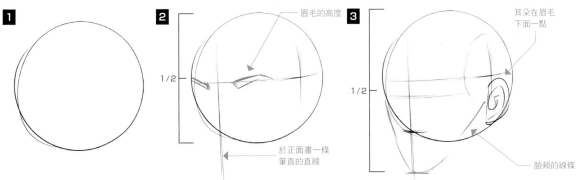

1

▲ 與畫正面相同，先畫出一個正圓形的輔助線。請把它想成是一顆球，而非單純的平面圓形。

2

1/2

眉毛的高度

於正面畫一條筆直的直線

▲ 在正面和側面畫一條直線是為了決定臉要面向哪裡。接著，再畫一條橫線把球體分成2等分。

3

1/2

耳朵在眉毛下面一點

臉頰的線條

▲ 在橫線稍微下來一點的地方畫上一條代表眼睛高度的輔助線。接著，以眼睛的高度為中心，測出從中心點到頭頂部的距離，據此距離從中心點往下延伸，就是下巴尖端的位置。

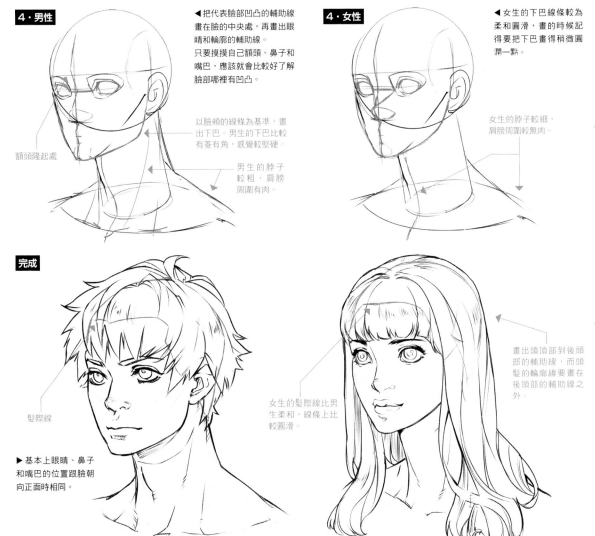

4・男性

◀ 把代表臉部凹凸的輔助線畫在臉的中央處，再畫出眼睛和輪廓的輔助線。
只要摸摸自己額頭、鼻子和嘴巴，應該就會比較好了解臉部哪裡有凹凸。

額頭隆起處

以臉頰的線條為基準，畫出下巴。男生的下巴比較有稜有角，感覺較堅硬。

男生的脖子較粗，肩膀周圍有肉。

4・女性

◀ 女生的下巴線條較為柔和圓滑，畫的時候記得要把下巴畫得稍微圓滑一點。

女生的脖子較細，肩膀周圍較無肉。

完成

髮際線

▶ 基本上眼睛、鼻子和嘴巴的位置跟臉朝向正面時相同。

女生的髮際線比男生柔和，線條上比較圓滑。

畫出頭頂部到後頭部的輔助線，而頭髮的輪廓線要畫在後頭部的輔助線之外。

俯視 俯視是一種由上往下看的角度。跟水平直視比起來，嘴巴和鼻尖會朝下，眼睛也是往下看的樣子。最大的特徵是看得到頭頂。

1

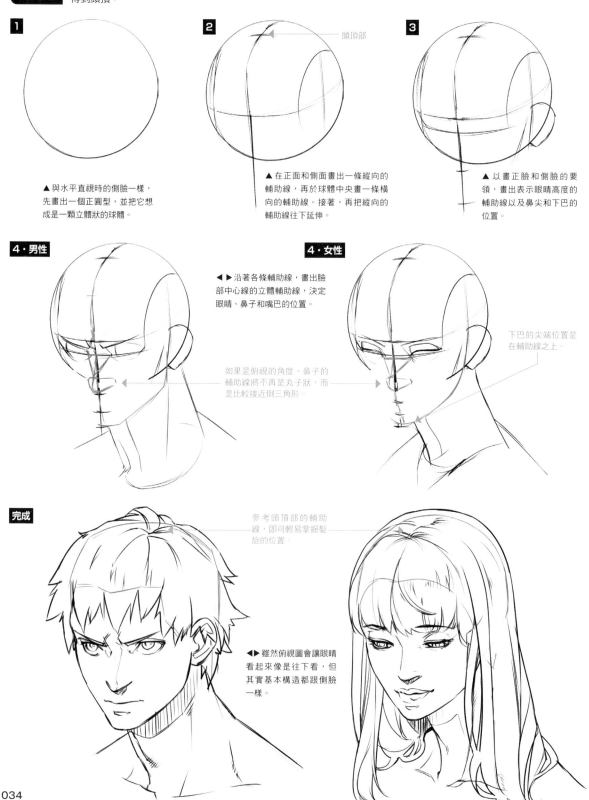

▲ 與水平直視時的側臉一樣，先畫出一個正圓型，並把它想成是一顆立體狀的球體。

2

頭頂部

▲ 在正面和側面畫出一條縱向的輔助線，再於球體中央畫一條橫向的輔助線。接著，再把縱向的輔助線往下延伸。

3

▲ 以畫正臉和側臉的要領，畫出表示眼睛高度的輔助線以及鼻尖和下巴的位置。

4‧男性

4‧女性

◀▶ 沿著各條輔助線，畫出臉部中心線的立體輔助線，決定眼睛、鼻子和嘴巴的位置。

如果是俯視的角度，鼻子的輔助線將不再是丸子狀，而是比較接近倒三角形。

下巴的尖端位置是在輔助線之上。

完成

參考頭頂部的輔助線，即可輕易掌握髮旋的位置。

◀▶ 雖然俯視圖會讓眼睛看起來像是往下看，但其實基本構造都跟側臉一樣。

仰視 仰視是一種由下往上看的角度。由於下巴和鼻子下方的樣子都是我們平常不熟悉的部位，因此是難度非常高的構圖。請倚靠臉部的中心線，畫出平行的五官。

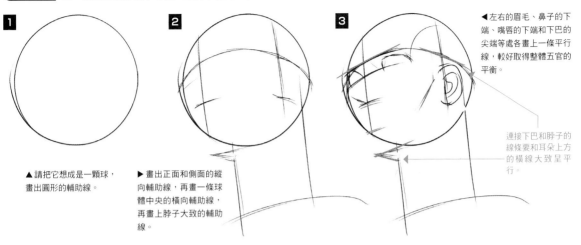

1

▲請把它想成是一顆球，畫出圓形的輔助線。

2

▶畫出正面和側面的縱向輔助線，再畫一條球體中央的橫向輔助線，再畫上脖子大致的輔助線。

3

◀左右的眉毛、鼻子的下端、嘴唇的下端和下巴的尖端等處各畫上一條平行線，較好取得整體五官的平衡。

連接下巴和脖子的線條要和耳朵上方的橫線大致呈平行。

4・男性

眼角的下眼皮呈上彎的弧線。

嘴唇和嘴唇下方的空間看起來要大一點。

4・女性

線條圓滑柔和，有女生的樣子。

脖子比男生細，斜方肌也較小。

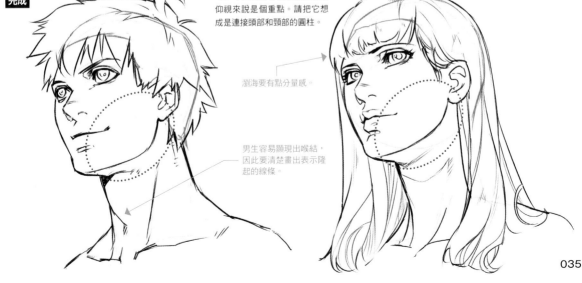

完成

◀▶下巴和脖子之間的空間對仰視來說是個重點。請把它想成是連接頭部和頸部的圓柱。

瀏海要有點分量感。

男生容易顯現出喉結，因此要清楚畫出表示隆起的線條。

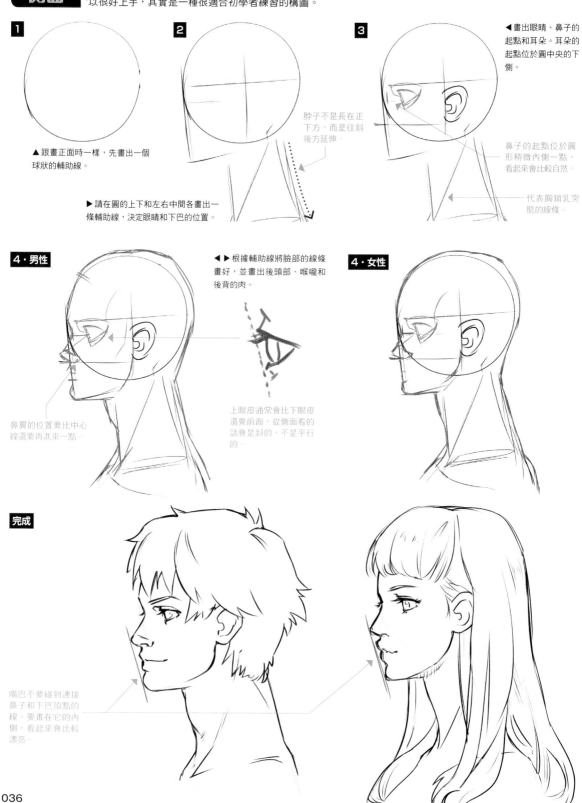

側面

側面的重點是鼻子、嘴巴的位置和眼睛的形狀。剛開始畫因為還不熟悉可能覺得很困難，但要畫的五官很少所以很好上手，其實是一種很適合初學者練習的構圖。

1

▲ 跟畫正面時一樣，先畫出一個球狀的輔助線。

2

▶ 請在圓的上下和左右中間各畫出一條輔助線，決定眼睛和下巴的位置。

脖子不是長在正下方，而是往斜後方延伸。

3

◀ 畫出眼睛、鼻子的起點和耳朵。耳朵的起點位於圓中央的下側。

鼻子的起點位於圓形稍微內側一點，看起來會比較自然。

代表胸鎖乳突肌的線條。

4・男性

◀ ▶ 根據輔助線將臉部的線條畫好，並畫出後頭部、喉嚨和後背的肉。

上眼皮通常會比下眼皮還要前面，從側面看的話會是斜的，不是平行的。

4・女性

鼻翼的位置要比中心線還要再進來一點。

完成

嘴巴不要碰到連接鼻子和下巴頂點的線，要畫在它的內側，看起來會比較漂亮。

後方 由於背對著幾乎看不到臉部的五官，因此是一種非常難畫的構圖。想要畫得像背部，除了輪廓線以外，也要確實畫好脖子、肩膀和耳朵形狀等重要部位。

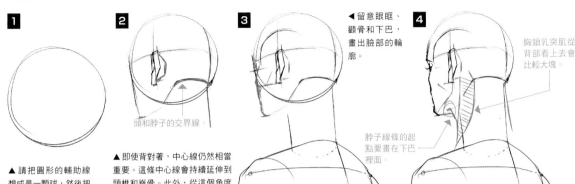

1

▲ 請把圓形的輔助線想成是一顆球，然後把它畫出來。

2

頭和脖子的交界線。

▲ 即使背對著，中心線仍然相當重要。這條中心線會持續延伸到頸椎和脊骨。此外，從這個角度也能看到耳朵的後面。

3

◀ 留意眼眶、顴骨和下巴，畫出臉部的輪廓。

4

胸鎖乳突肌從背部看上去會比較大塊。

脖子線條的起點要畫在下巴裡面。

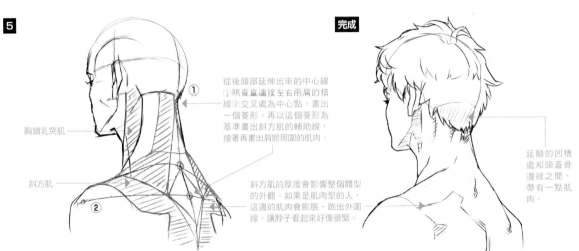

5

胸鎖乳突肌

斜方肌

①

②

從後頭部延伸出來的中心線①跟直直連接左右兩肩的橫線②交叉處為中心點，畫出一個菱形。再以這個菱形為基準畫出斜方肌的輔助線，接著再畫出肩膀周圍的肌肉。

斜方肌的厚度會影響整個體型的外觀。如果是肌肉型的人，這邊的肌肉會膨脹，跑出外圍線，讓脖子看起來好像很緊。

完成

延髓的凹槽處和頭蓋骨邊緣之間，帶有一點肌肉。

1

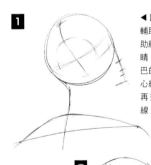

①

◀ 回頭時，臉部的輔助線。以圓形的輔助線為基準，決定眼睛、鼻子、嘴巴和下巴的位置。臉部的中心線會延伸到背部，再畫出肩膀的輔助線。

2

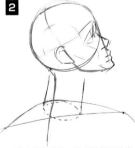

▲ 以中心線為基準，畫出臉部的輪廓、下巴的輪廓線和脖子的輔助線。臉部的輪廓大致和側臉相同。

3

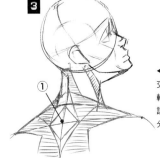

①

◀ 在連接中心線與左右兩邊肩膀的交叉處畫一個菱形①，畫出斜方肌的輔助線。回頭時，脖子會扭轉，因此請特別留意胸鎖乳突肌和斜方肌的部分，角度畫起來會更合理。

完成

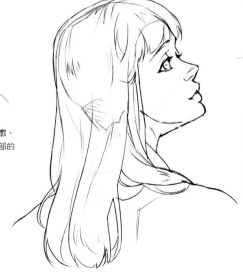

各種臉部的畫法

畫臉時，輔助線是非常重要的「工具」。不過，由於每個人的臉都長得不一樣，因此基準線並不會固定在某個位置。在此，本章節將會舉幾個圖例來說明各個年齡層、性別以及不同長相上的差異。

男性：20歲前後

1

▲ 請畫一個作為臉部基礎的正圓型。使用繪圖軟體應該會很好畫，不過徒手畫也是一種很好的練習。

2

▲ 畫出決定臉部要面向哪兒的縱向中心線，以及決定耳朵位置的橫向輔助線。

耳朵

3

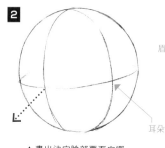

眉

A

下巴

◀ 畫出眼睛、鼻子和輪廓的輔助線。把 A 線拉長的話，臉型就是長的，反之，畫短的話，臉型就是圓的。如果是畫男生，把 A 線畫長，看起來會比較像男生。

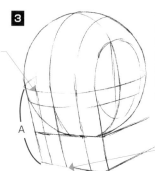

4

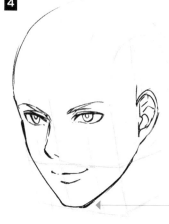

◀ 配合輪廓畫出眼睛、鼻子和嘴巴等五官。男生的線條較挺，面相較不圓潤。

下巴的尖端稍平，看起來有菱有角

5

▶ 配合頭部的形狀畫出頭髮。只要留意髮旋的位置，髮流的方向就會比較好畫。

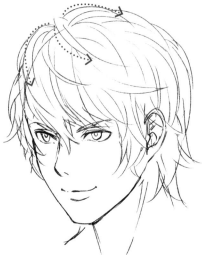

完成

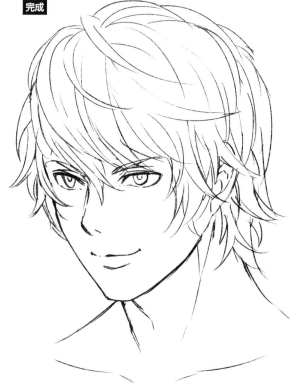

▲ 微調一下細部即完成。由於1～3的基礎步驟都是單靠徒手作畫，因此蠻容易會有哪裡畫歪。如果被歪掉的線牽著鼻子走，最後完成的圖也會整個歪掉。請隨時注意形狀是否完美，並且及時修正歪線。

女性：10歲後半

1

▲畫出一個正圓形。雖然是畫女生，但一開始的輪廓線都是相同的。

2

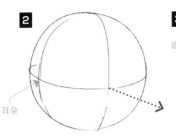

耳朵

▲利用縱向的輔助線決定臉部的正面和側面的方向，再用橫向的輔助線決定耳朵的位置。

3

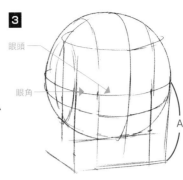

眼頭

眼角

A

◀在球體中央以及代表眼睛高度的線條下方畫出方形的輔助線。如果是畫女生的畫，把Ａ線畫短看起來會比較像女生，畫長的話，則看起來會比較成熟。

4

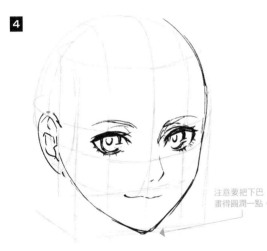

注意要把下巴畫得圓潤一點。

▲配合輪廓線畫出眼睛、鼻子和嘴巴等五官。女生的面相比較圓潤。

5

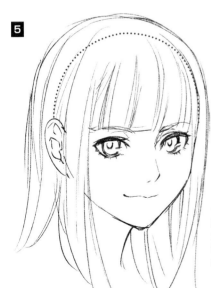

◀配合頭部的形狀畫出頭髮。無論是男生或是女生，頭髮都不可畫得太過稀疏，請注意要讓頭髮看起來有一定的髮量。

完成

▲微調頭髮、眼睛和鼻子，再把臉頰畫得圓潤一點即完成。把眼睛畫大的話，年紀看起來就會比較小，眼尾下垂給人的感覺就會比較柔和。

女生：奇幻風格

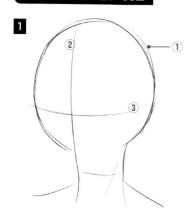

1
①畫出作為輪廓基礎的圓形。
②在臉部中央畫出決定臉要面向左邊或右邊的線。
③畫出決定眼睛位置、臉部上下朝向的線。

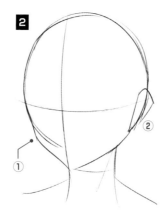

2
①以縱向的引導線為基準畫出臉部的輪廓。
②耳朵位於和視線高度差不多位置。

3
①以橫向的引導線為中心，畫出眼睛。
②參考縱向的引導線畫出鼻子和嘴巴的位置。

4
①後頭部稍微膨脹會比較自然。
②眼眶和額頭的側面等部位，請注意實際臉部的凹凸來調整眼睛、鼻子和嘴巴的位置和形狀。
③脖子稍微往內部彎曲。

完成

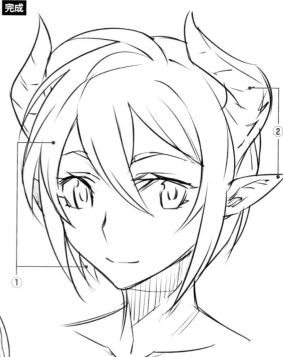

①請調整瀏海或後面的頭髮等各個部分。
②頭部兩旁畫上奇幻風格的角和尖尖的耳朵。這張圖到這裡已經完成了，不過還是可以趁現在還好畫的階段，趁機加上飾品或其他配件。
※愈是對實際的臉部有深刻的了解，愈能掌握各種角度和畫風，進行變化創造出不同風格的圖畫，進一步地運用在畫技上。

5

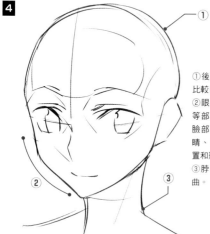

請注意不要把頭髮畫得太靠近頭部的輪廓，看起來會很扁榻，請務必要畫出一定的髮量。

▶除了畫頭髮時必須參考頭部的輔助線來畫以外，畫眼睛的瞳孔等各個器官時，也要參考輔助線作調整。

女生：哭泣的表情

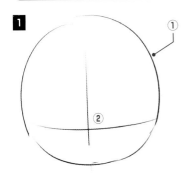

1
①畫出作為頭部基礎的圓形。
②畫出十字輔助線，決定臉部的方向。示範圖例為臉朝向正面，稍微俯視的狀態。

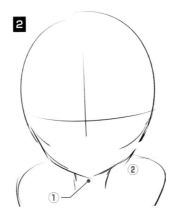

2
①決定下巴尖端的位置，畫出臉部的輪廓。
②在此階段也可大致決定出脖子和肩膀的位置。

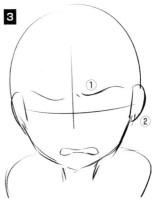

3
①以橫向的輔助線為基準，畫出眉毛和耳朵，再以縱向的輔助線為基準，畫出嘴巴。
②請注意耳朵差不多和眼睛的高度同高。

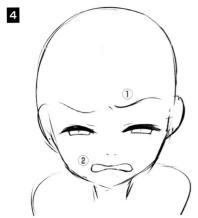

4
①在橫向的輔助線上方畫上眼睛。由於眼睛正要用力瞇起，因此上眼皮會下降，下眼皮會呈現出向上彎曲的弧度。
②由於少女正在哭泣，因此請畫上鼻孔，表現出鼻孔因情緒激動而稍微擴張的樣子。

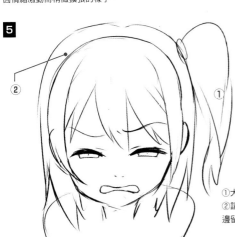

5
①大致畫出頭髮的形狀。
②請把頭髮畫在離頭部輪廓稍遠一點的地方，一邊留意髮量，一邊畫出頭髮的形狀。

完成

▲ 請擦掉頭部、頭髮和肩膀等不再需要的輔助線，然後調整各個部位的位置。最後請在眼睛下方畫出幾條代表紅暈的斜線並畫上眼淚，哭泣的表情就完成了。

第二章 實踐篇

第三章 應用篇

第四章 特別篇

各個年齡層的大叔

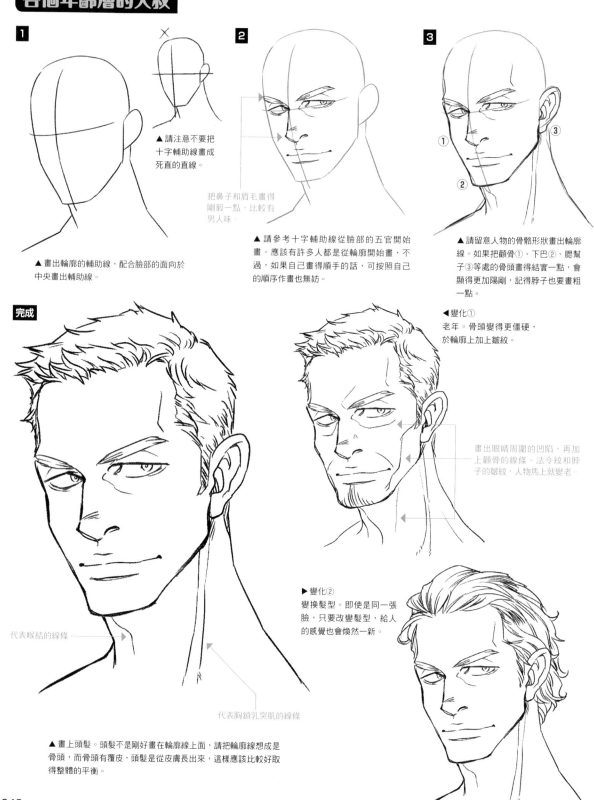

1

▲ 畫出輪廓的輔助線，配合臉部的面向於中央畫出輔助線。

▲ 請注意不要把十字輔助線畫成死直的直線。

2

把鼻子和眉毛畫得剛毅一點，比較有男人味。

▲ 請參考十字輔助線從臉部的五官開始畫。應該有許多人都是從輪廓開始畫，不過，如果自己畫得順手的話，可按照自己的順序作畫也無妨。

3

▲ 請留意人物的骨骼形狀畫出輪廓線。如果把顴骨①、下巴②、腮幫子③等處的骨頭畫得結實一點，會顯得更加陽剛，記得脖子也要畫粗一點。

◀ 變化①
老年。骨頭變得更僵硬，於輪廓上加上皺紋。

畫出眼睛周圍的凹陷，再加上顴骨的線條、法令紋和脖子的皺紋，人物馬上就變老。

▶ 變化②
變換髮型。即使是同一張臉，只要改變髮型，給人的感覺也會煥然一新。

完成

代表喉結的線條

代表胸鎖乳突肌的線條

▲ 畫上頭髮。頭髮不是剛好畫在輪廓線上面，請把輪廓線想成是骨頭，而骨頭有覆皮，頭髮是從皮膚長出來，這樣應該比較好取得整體的平衡。

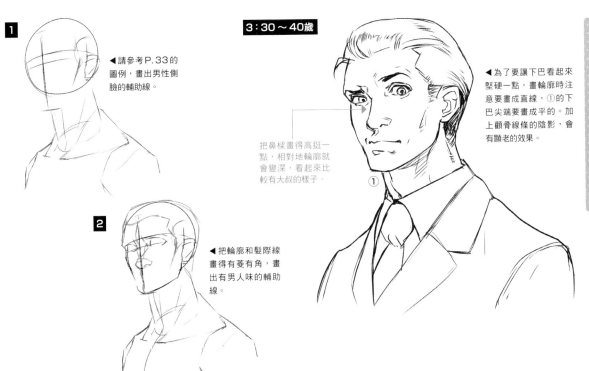

1

◄ 請參考P.33的圖例，畫出男性側臉的輔助線。

2

◄ 把輪廓和髮際線畫得有稜有角，畫出有男人味的輔助線。

3：30～40歲

◄ 為了要讓下巴看起來堅硬一點，畫輪廓時注意要畫成直線，①的下巴尖端要畫成平的。加上顴骨線條的陰影，會有顯老的效果。

把鼻樑畫得高挺一點，相對地輪廓就會變深，看起來比較有大叔的樣子。

①

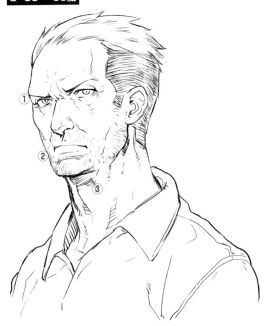

3：50～60歲

①
②
③

①即使是眼睛上吊的人，老了之後也會因為皮膚鬆弛而導致眼角下垂。
②嘴巴周圍的鬍渣，要沿著有稜有角、具立體感的下巴畫上，看起來會更逼真。
③變老之後，下巴的樣子也會有所改變，這一點非常重要。請把下巴和脖子之間的肌肉畫成稍微鬆弛的樣子。

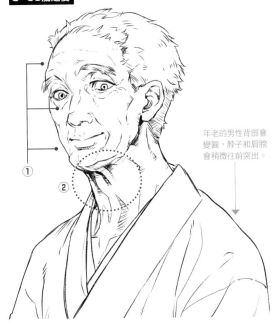

3：60歲之後

①
②

年老的男性背部會變圓，脖子和肩膀會稍微往前突出。

①隨著年齡增長，皮膚會失去彈性，活動較頻繁的眼頭、眼角和額頭等處的細紋會更加明顯。
②咽喉部的特徵，則是會有兩條隆起的筋像是把喉結夾住一般。如果要畫青壯年之後的大叔，只要從下巴②的隆起為中心畫出脖子的樣態，看起來就更有「老人的樣子」。

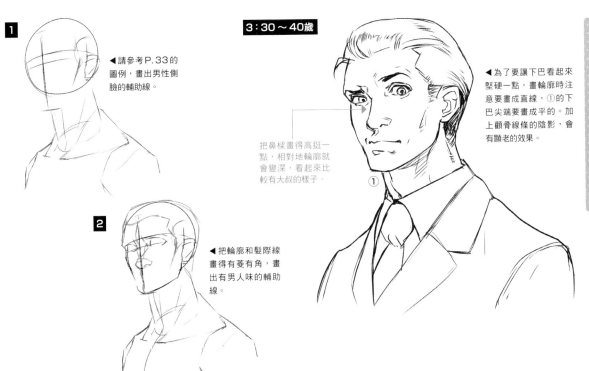

人物性格與表情

我們只要一看到對方的臉，就會不自覺地猜想這個人的性格或目前所抱持的心情。例如：眼睛上吊、沒有什麼表情的人，會給人「冷酷、冷靜」的感覺。而眼睛下垂，看起來帶有笑意的人，則給人「開朗、好攀談」的形象。雖然這種判斷基準說到底也只是自己主觀的想法，但在創作的世界裡，會將這些一般人能夠感受到的要素組合起來，藉此表現出人物的性格、感情波動幅度和人生歷練等。

以全世界共通的6種情緒為首，再把我們平時會接觸到的情感要素加進表情裡，就能畫出各種不同性格的人物角色。

▶開朗的少女

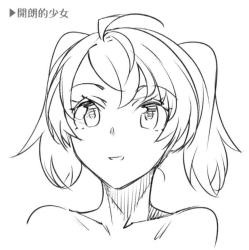

嘴角自然上揚，眼睛大大睜開的人，會給人總是笑咪咪的正面形象。就算陷入低潮也難以察覺。

▶冷酷的女生

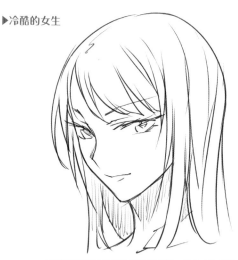

細長的眼睛和帶有自信的嘴角等，看起來相當瀟灑。不過，由於面相比較嚴肅，會給人在生氣的感覺。

▶陰沉的女生

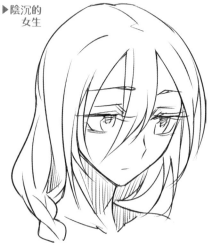

眼睛看著地上、嘴角下垂，看起來情緒低落，給人陰沉的印象。即使微笑也顯得落寞，情緒不太有起伏。

▶騙子大叔

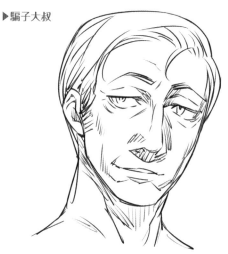

眼頭若無笑意，看起來就會像在說謊，讓人感覺是個騙子。如果顯露出來的表情都過於誇張，看起來就會更沒信用。

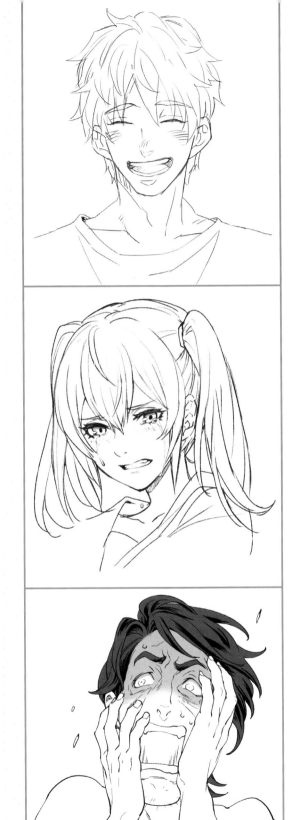

第2章 實踐篇

6種基本情緒的畫法

如何畫出「喜」的表情

從「喜」的情緒衍生出來的有高興、快樂、笑臉等開朗正面的表情。
笑臉是最自然的表情，在插畫或漫畫的世界中，也是最常畫到的表情，可說是基礎中的基礎。

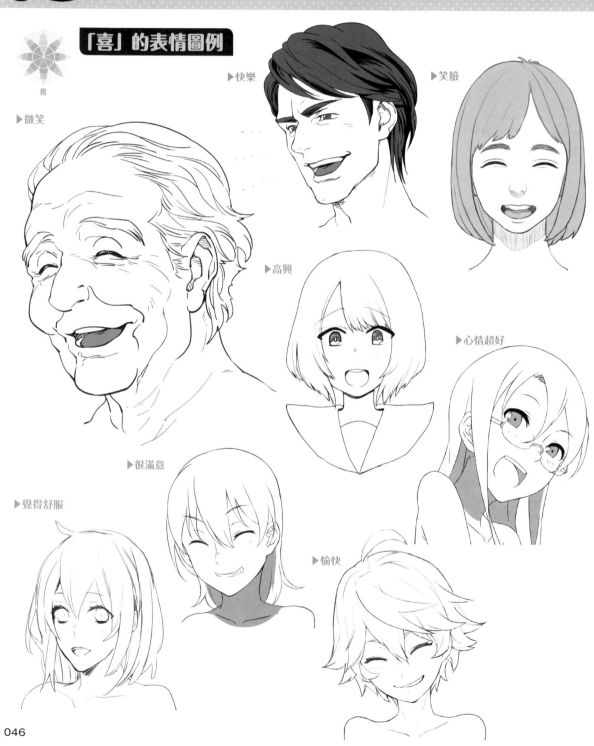

「喜」的表情圖例

喜

▶微笑

▶快樂

▶笑臉

▶高興

▶心情超好

▶很滿意

▶覺得舒服

▶愉快

表現「喜」的要素

眼睛・眉毛

眼輪肌下方收縮，下眼皮上升，眼睛瞇起來①，上眼皮不動②。
此外，眉尾還會下垂③。

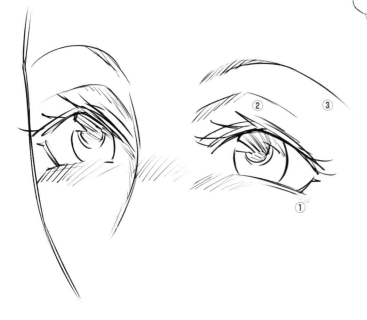

◀ 老人的話，由於臉上的皺紋鬆弛，眼角的細紋和眼袋會很明顯。

▶ 眉毛要畫在距離眼睛遠一點的上方，就能表現出沉穩、快樂的樣子。

嘴巴

連接口輪匝肌的顴大肌收縮，嘴唇朝向耳朵的方向拉開，嘴角上揚①。臉頰
推擠隆起②，嘴角附近出現凹陷③。

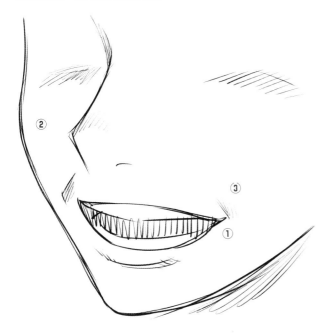

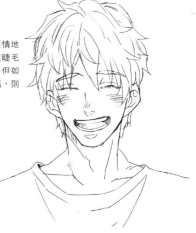

◀ 如果想畫無憂無慮的笑容，可把嘴巴畫大一點，往旁邊大大拉開，看起來會更像。

▶ 如果面無表情地閉上眼睛，眼睫毛會朝下覆蓋。但如果是笑臉的話，則會朝上立起。

如何表現「喜」的強弱和大小

情緒有強弱和大小的差別。而在所有情緒當中,「喜」的情緒不僅容易分辨,強弱也很明顯,很適合當作練習。接下來,就讓我們一起來畫各種表達「喜」的情緒吧!

「喜」的程度弱・小的表情

「喜」的程度較小的表情可用安心、平穩、冷靜等形容詞來表示,人物微笑的表情也會顯得比較自然。

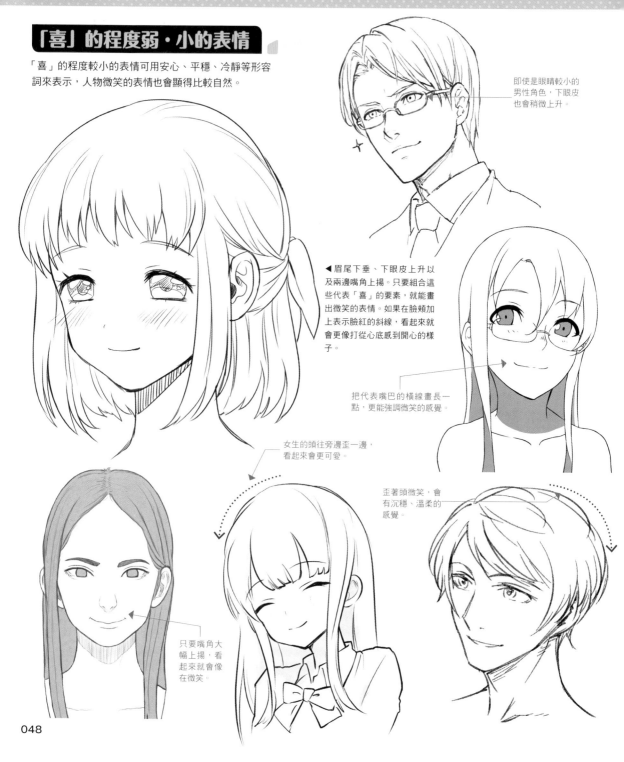

即使是眼睛較小的男性角色,下眼皮也會稍微上升。

◀眉尾下垂、下眼皮上升以及兩邊嘴角上揚。只要組合這些代表「喜」的要素,就能畫出微笑的表情。如果在臉頰加上表示臉紅的斜線,看起來就會更像打從心底感到開心的樣子。

把代表嘴巴的橫線畫長一點,更能強調微笑的感覺。

女生的頭往旁邊歪一邊,看起來會更可愛。

歪著頭微笑,會有沉穩、溫柔的感覺。

只要嘴角大幅上揚,看起來就會像在微笑

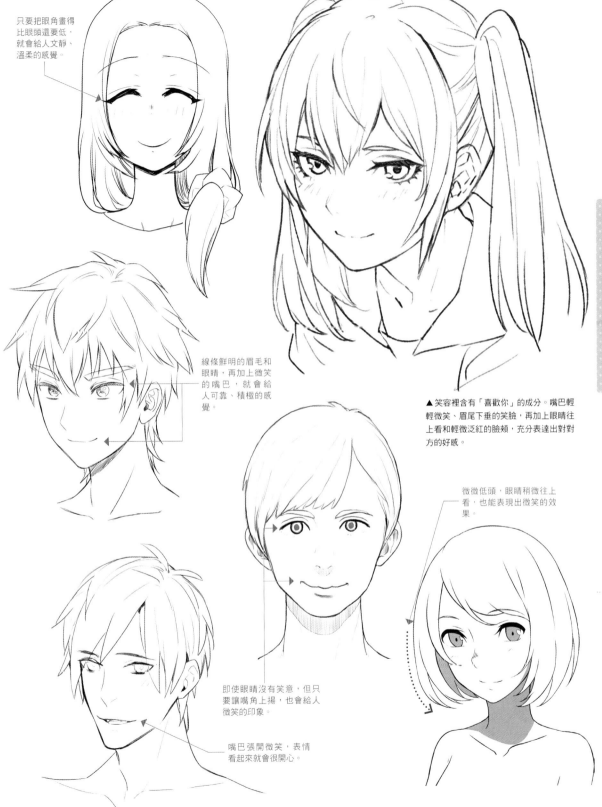

只要把眼角畫得
比眼頭還要低，
就會給人文靜、
溫柔的感覺。

線條鮮明的眉毛和
眼睛，再加上微笑
的嘴巴，就會給
人可靠、積極的感
覺。

▲ 笑容裡含有「喜歡你」的成分。嘴巴輕
輕微笑、眉尾下垂的笑臉，再加上眼睛往
上看和輕微泛紅的臉頰，充分表達出對對
方的好感。

微微低頭，眼睛稍微往上
看，也能表現出微笑的效
果。

即使眼睛沒有笑意，但只
要讓嘴角上揚，也會給人
微笑的印象。

嘴巴張開微笑，表情
看起來就會很開心。

「喜」的程度中等的表情

只要心裡覺得高興、快樂或滿意，臉上就會浮現出清楚的笑容。

頭歪一邊，嘴巴張開的笑臉，看起來非常快樂。

▶ 人開心的時候，眉毛會上揚，瞳孔會擴大。此外，如果嘴巴張得較小，看起來會像嚇一跳，因此要把嘴角畫成上揚、嘴巴還要往兩邊大幅地拉開。

組合上吊的眉毛和笑容，就會給人一種爽快、調皮的感覺。

眉尾和眼角下垂，就會給人溫柔、沉穩的感覺。

笑不露齒，然後在下巴底下畫上一隻手，就會給人文雅的感覺。

即使嘴巴大大張開，但只要把兩端的嘴角往上提升，看起來就會像是在笑。

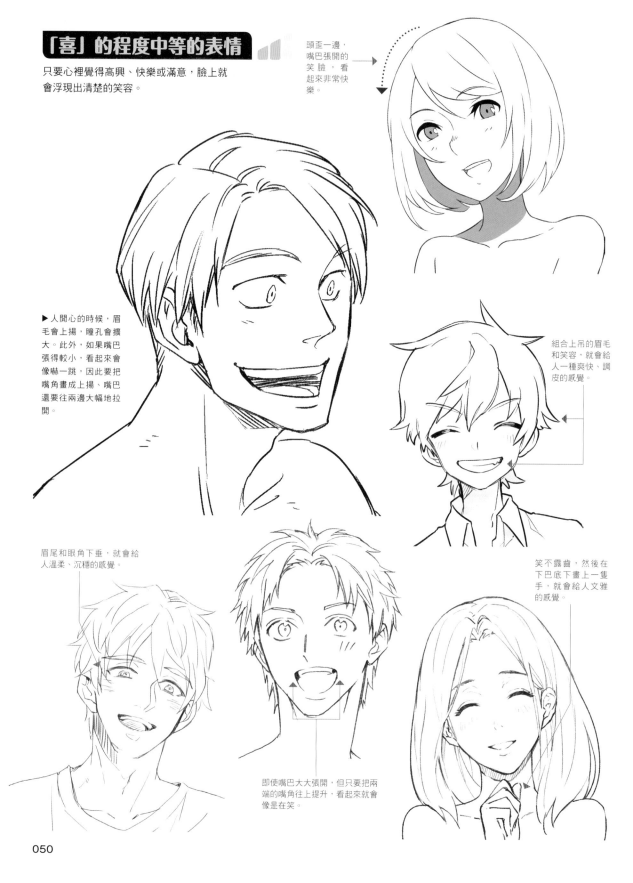

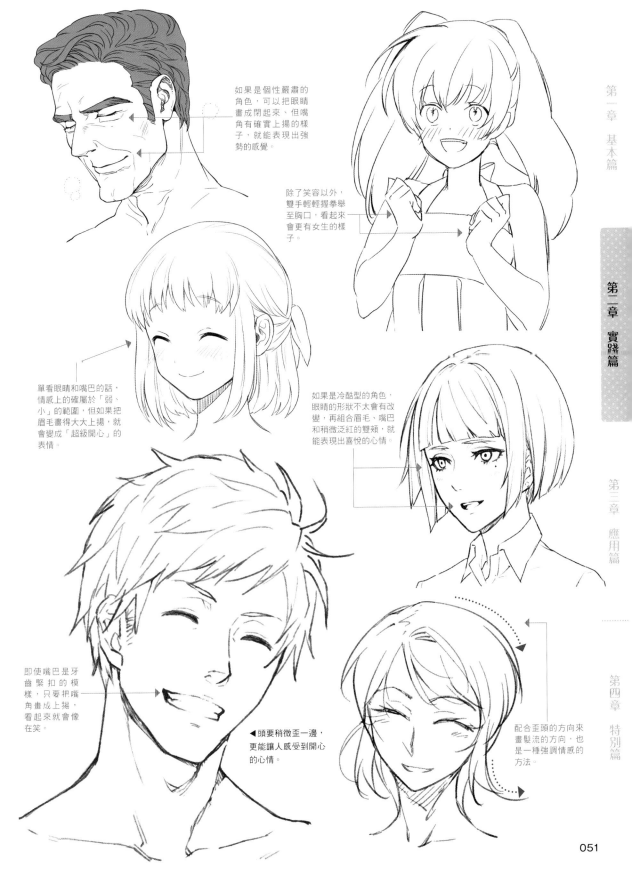

如果是個性嚴肅的角色，可以把眼睛畫成閉起來、但嘴角有確實上揚的樣子，就能表現出強勢的感覺。

除了笑容以外，雙手輕輕握拳舉至胸口，看起來會更有女生的樣子。

單看眼睛和嘴巴的話，情感上的確屬於「弱、小」的範圍，但如果把眉毛畫得大大上揚，就會變成「超級開心」的表情。

如果是冷酷型的角色，眼睛的形狀不太會有改變，再組合眉毛、嘴巴和稍微泛紅的雙頰，就能表現出喜悅的心情。

即使嘴巴是牙齒緊扣的模樣，只要把嘴角畫成上揚，看起來就會像在笑。

◀頭要稍微歪一邊，更能讓人感受到開心的心情。

配合歪頭的方向來畫髮流的方向，也是一種強調情感的方法。

「喜」的程度強·大的表情

如果「喜」的情緒再增強一點，就會衍生出歡喜、
心醉神迷、狂喜等程度較重的情緒，也會讓人的表
情更顯誇張。

歡喜的表情。眼睛
笑成彎月狀，嘴巴
大大地上下打開。

因為笑得很開心，頭
也會跟著往後仰。

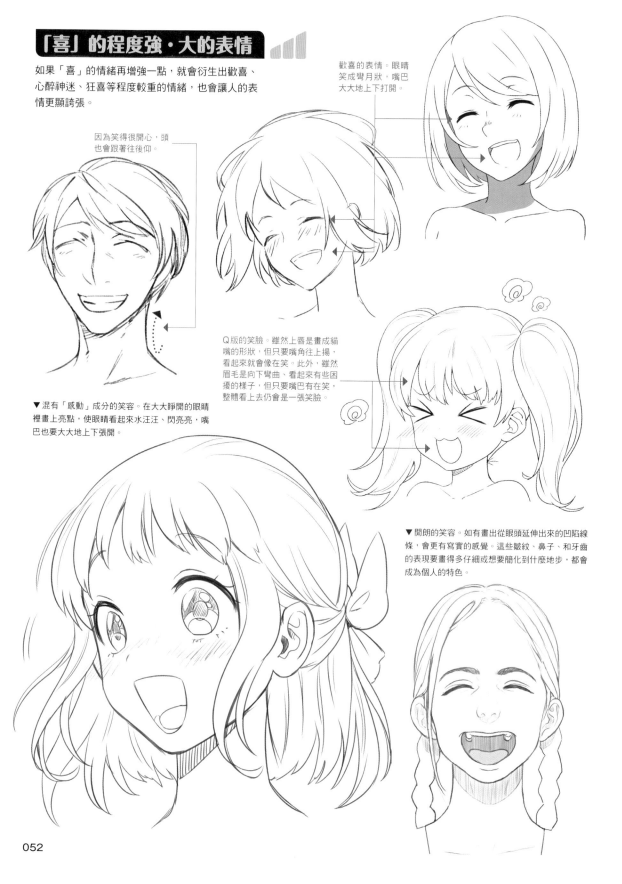

Q版的笑臉。雖然上唇是畫成貓
嘴的形狀，但只要嘴角往上揚，
看起來就會像在笑。此外，雖然
眉毛是向下彎曲、看起來有些困
擾的樣子，但只要嘴巴有在笑，
整體看上去仍會是一張笑臉。

▼混有「感動」成分的笑容。在大大睜開的眼睛
裡畫上亮點，使眼睛看起來水汪汪、閃亮亮，嘴
巴也要大大地上下張開。

▼開朗的笑容。如有畫出從眼頭延伸出來的凹陷線
條，會更有寫實的感覺。這些皺紋、鼻子、和牙齒
的表現要畫得多仔細或想要簡化到什麼地步，都會
成為個人的特色。

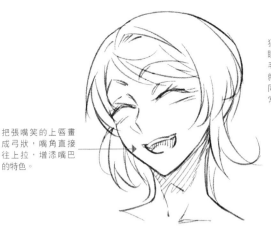

把張嘴笑的上唇畫成弓狀，嘴角直接往上拉，增添嘴巴的特色。

狂喜的表情。大大睜開的眼睛配上縮小的瞳孔，眉毛和上唇都畫成波浪狀，就可表現出情緒激動、又同時在笑的樣子，讓不正常的感覺更加鮮明。

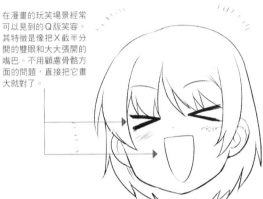

在漫畫的玩笑場景經常可以見到的Q版笑容。其特徵是像把X截半分開的雙眼和大大張開的嘴巴。不用顧慮骨骼方面的問題，直接把它畫大就對了。

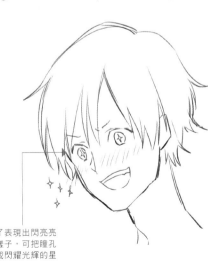

◀把嘴角誇張地拉高到與鼻子同高，就會增加滑稽感，變成調皮的表情。此外，都一把年紀了還十指緊扣一臉開心的樣子，這種視覺與年齡上的落差感，會讓大叔更顯魅力。

臉頰上的斜線不是害羞時的紅暈，而是為了襯托笑臉。

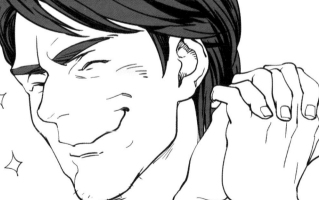

為了表現出閃亮亮的樣子，可把瞳孔畫成閃耀光輝的星星。

如何畫出「怒」的表情

「怒」是一種當身體等有形的東西或名聲等無形的事物受到威脅時，會產生的情緒。當憤怒的情感到達頂點時，所顯現出來的表情會給在場的人帶來強大的衝擊，是個很重要的表情。

怒

「怒」的表情圖例

▶直瞪

▶大聲叫罵

▶心情超差

▶不開心

▶煩躁

▶生氣不爽

隆隆隆...

▶怒氣外顯

▶威嚇

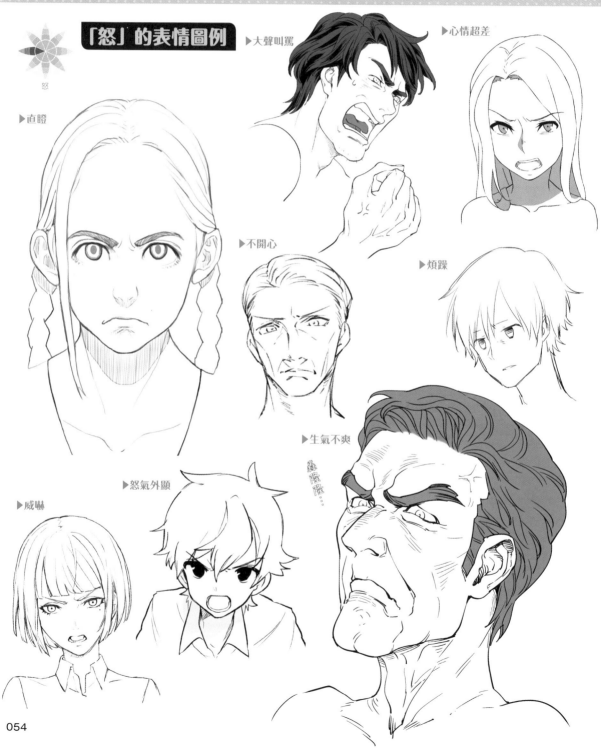

表現「怒」的要素

眼睛・眉毛

眉頭下垂，眉毛和眼睛的距離拉近①。同時，眼睛睜開，上眼皮底下掛著黑瞳孔②。此外，下眼皮因僵硬會成直線狀③。

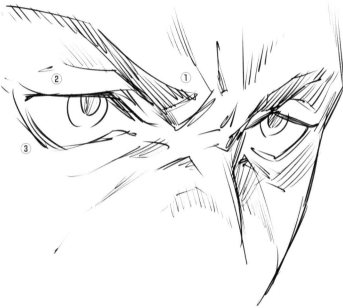

嘴巴

提上唇肌收縮，使上唇上吊①。下唇則會隨著笑肌往水平方向拉開②，再藉由降下唇肌往下拉，呈現出突起的樣子。

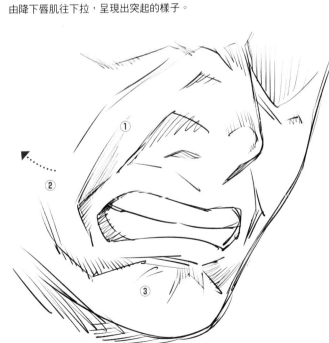

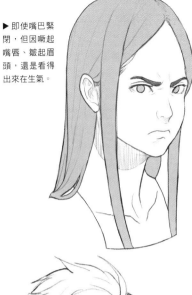

▶ 即使嘴巴緊閉，但因噘起嘴唇、皺起眉頭，還是看得出來在生氣。

◀ 視線從下往上直瞪著對方，就是一張充滿怒氣的表情。

▶ 把黑色瞳孔畫小或讓角色聳起肩膀，就能加強憤怒的程度。

Lessons 04

如何表現「怒」的強弱和大小

我們在日常生活中因為忍耐或壓抑的關係，不太會把「怒」的情緒顯現出來。而在本章節，要學的就是如何畫出從較弱的怒氣到瞬間爆發等各式各樣憤怒的表情。

「怒」的程度弱・小的表情

較弱的「怒」有不開心、焦躁等，會讓臉上的表情不悅。屬於還能自我控制、還很理性的狀態。

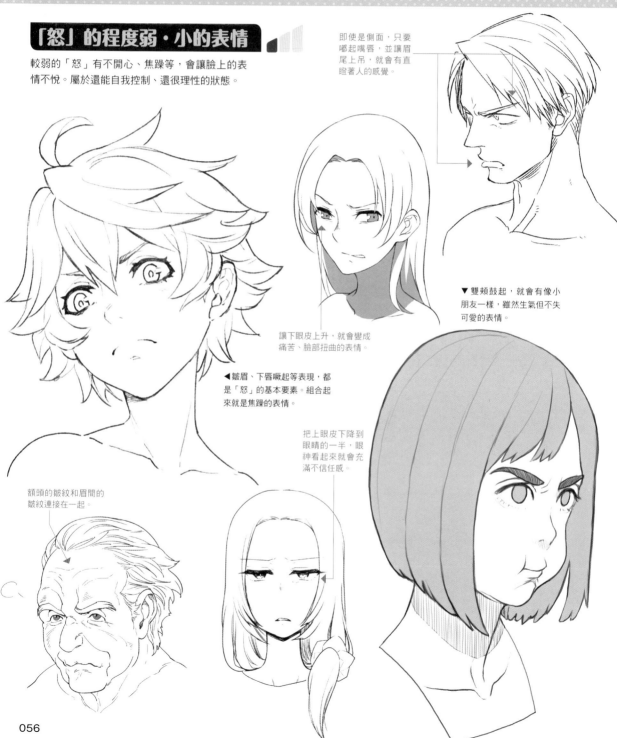

即使是側面，只要嘟起嘴唇，並讓眉尾上吊，就會有直瞪著人的感覺。

▼雙頰鼓起，就會有像小朋友一樣，雖然生氣但不失可愛的表情。

讓下眼皮上升，就會變成痛苦、臉部扭曲的表情。

◀皺眉、下唇噘起等表現，都是「怒」的基本要素。組合起來就是焦躁的表情。

把上眼皮下降到眼睛的一半，眼神看起來就會充滿不信任感。

額頭的皺紋和眉間的皺紋連接在一起。

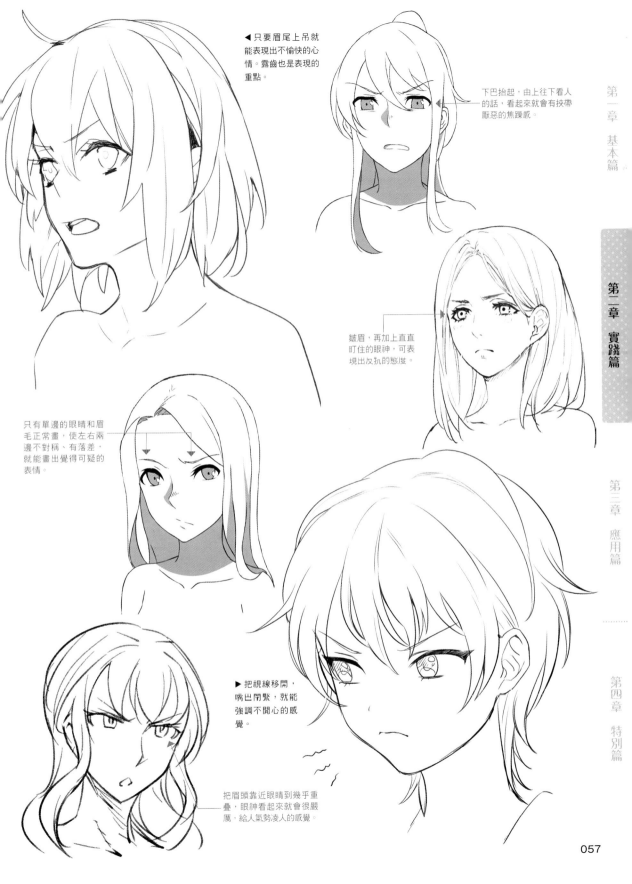

◀ 只要眉尾上吊就能表現出不愉快的心情。露齒也是表現的重點。

下巴抬起，由上往下看人的話，看起來就會有挾帶厭惡的焦躁感。

皺眉，再加上直直盯住的眼神，可表現出扒執的態度。

只有單邊的眼睛和眉毛正常畫，使左右兩邊不對稱、有落差，就能畫出覺得可疑的表情。

▶ 把視線移開，嘟出閉嘴，就能強調不開心的感覺。

把眉頭靠近眼睛到幾乎重疊，眼神看來就會很嚴厲，給人氣勢凌人的感覺。

「怒」的程度中等的表情

怒氣會清楚表現在臉上，像是怒瞪、爆青筋等。雖說只差一步就會火山爆發，但也有忍住不爆發的情況。

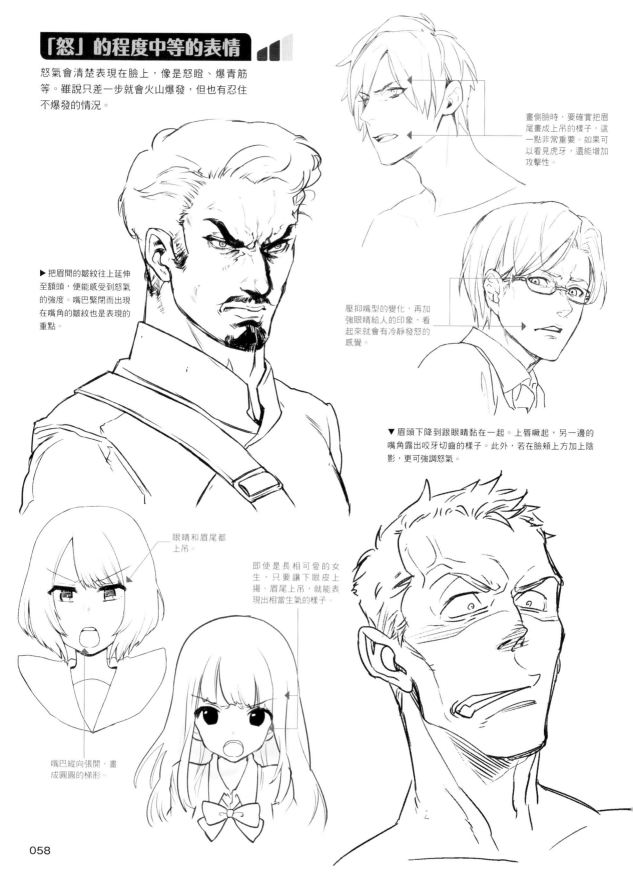

畫側臉時，要確實把眉尾畫成上吊的樣子，這一點非常重要。如果可以看見虎牙，還能增加攻擊性。

▶ 把眉間的皺紋往上延伸至額頭，便能感受到怒氣的強度。嘴巴緊閉而出現在嘴角的皺紋也是表現的重點。

壓抑嘴型的變化，再加強眼睛給人的印象，看起來就會有冷靜發怒的感覺。

▼ 眉頭下降到跟眼睛黏在一起。上唇嗽起，另一邊的嘴角露出咬牙切齒的樣子。此外，若在臉頰上方加上陰影，更可強調怒氣。

眼睛和眉尾都上吊。

即使是長相可愛的女生，只要讓下眼皮上揚、眉尾上吊，就能表現出相當生氣的樣子。

嘴巴縱向張開，畫成圓圓的梯形。

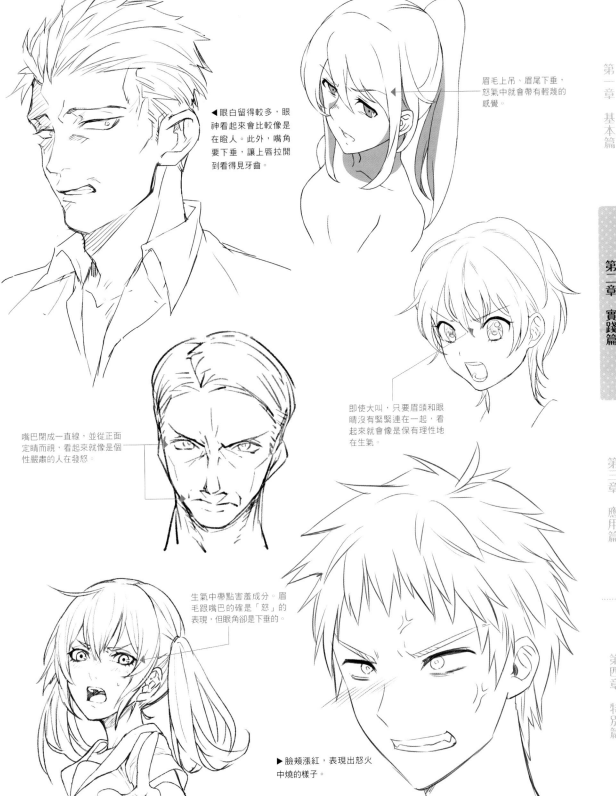

◀眼白留得較多,眼神看起來會比較像是在瞪人。此外,嘴角要下垂,讓上唇拉開到看得見牙齒。

眉毛上吊、眉尾下垂,怒氣中就會帶有輕蔑的感覺。

即使大叫,只要眉頭和眼睛沒有緊連在一起,看起來就會像是保有理性地在生氣。

嘴巴閉成一直線,並從正面定睛而視,看起來就像是個性嚴肅的人在發怒。

生氣中帶點害羞成分。眉毛跟嘴巴的確是「怒」的表現,但眼角卻是下垂的。

▶臉頰漲紅,表現出怒火中燒的樣子。

「怒」的程度強・大的表情

「怒」的情緒完全爆發的狀態。例如暴怒、憤怒。除了伴隨怒吼，情緒太過激動的話，也會因此落淚。

在眉心處加上陰影，可強調怒氣的強度。

Q版人物的憤怒表現。不畫黑眼珠，嘴巴大大張開並跑出臉的輪廓之外，再加上表示噪音的漫畫符號。

◀憤怒的眼神再加上大聲吼叫的嘴巴，是典型表達暴怒時的表情。注意要把嘴角拉到下側，這一點非常重要。

▶雖然不像其他表情一樣，眼睛睜大到可以看到整個白眼，但眉頭和上眼皮緊密連在一起，眼神看起來就會相當強勢。

眼輪匝肌用力，下眼皮抽筋，使眼頭出現皺紋。

噴飛出來的口沫主要是要表現出情緒太過激動，大聲叫罵的樣子。

在眉間、眼睛、嘴巴和脖子的筋等處加上陰影，就能表現出緊張感。

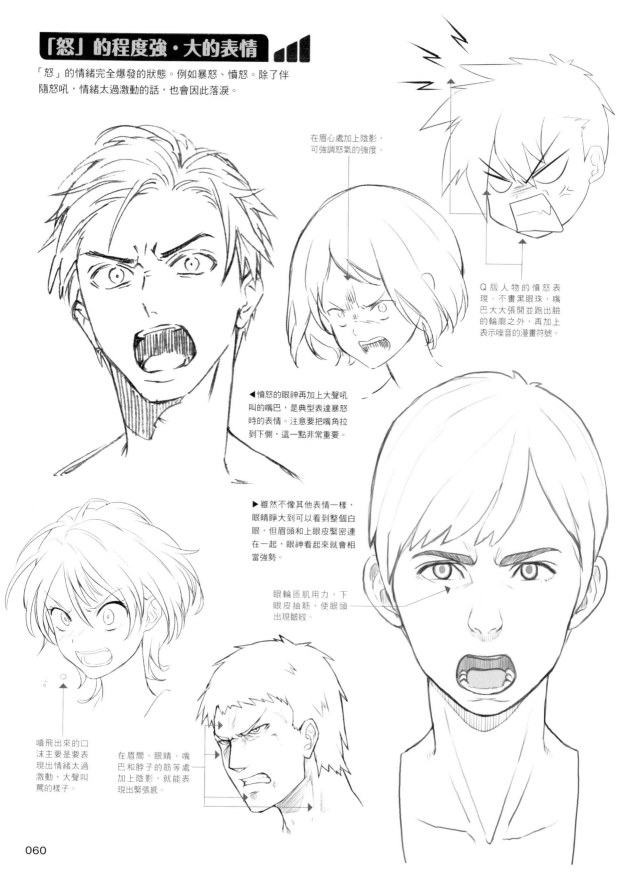

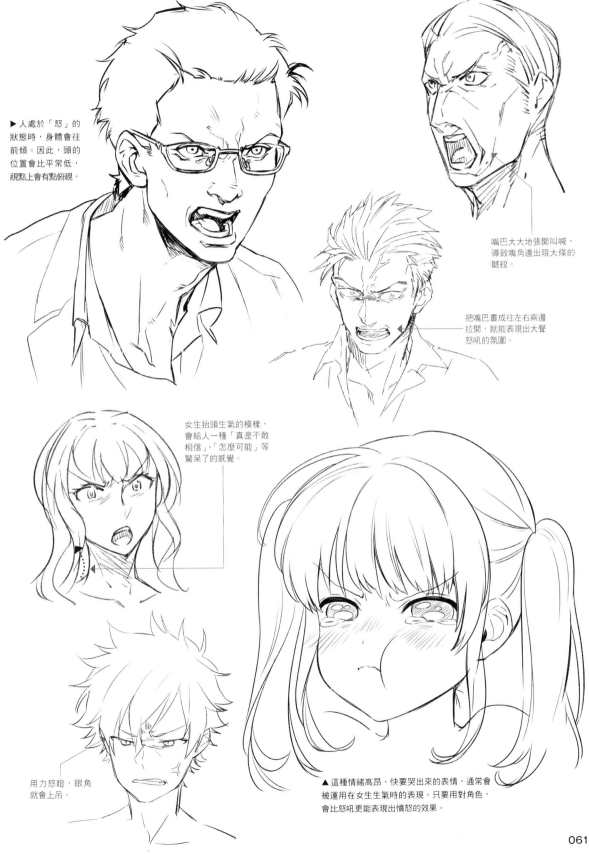

▶ 人處於「怒」的狀態時，身體會往前傾。因此，頭的位置會比平常低，視點上會有點俯視。

嘴巴大大地張開叫喊，導致嘴角邊出現大條的皺紋。

把嘴巴畫成往左右兩邊拉開，就能表現出大聲怒吼的氛圍。

女生抬頭生氣的模樣，會給人一種「真是不敢相信」、「怎麼可能」等驚呆了的感覺。

用力怒瞪，眼角就會上吊。

▲ 這種情緒高昂、快要哭出來的表情，通常會被運用在女生生氣時的表現。只要用對角色，會比怒吼更能表現出憤怒的效果。

如何畫出「哀」的表情

表達「哀」的有傷心、寂寞和憂鬱等情緒。不由得地感到內心難受以及痛苦的表情等都是繪畫時的重點。而在這之中，眼淚則最能表現出傷心的情緒。

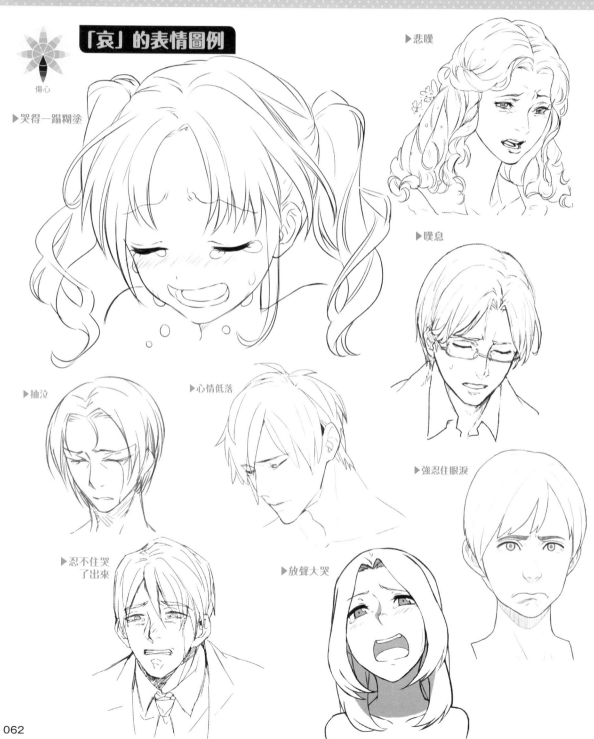

「哀」的表情圖例

傷心

▶悲嘆

▶哭得一蹋糊塗

▶嘆息

▶抽泣

▶心情低落

▶強忍住眼淚

▶忍不住哭了出來

▶放聲大哭

表現「哀」的要素

眼睛・眉毛

額肌的中央部分拉動眉毛，使眉頭上揚①。眉頭緊蹙使眉間出現皺紋②。眼輪匝肌收縮，眼睛像是要閉起來一般③。

▶ 難過的時候，眉毛會變成八字眉。不是眉角下垂，而是眉頭上揚導致變成八字眉。

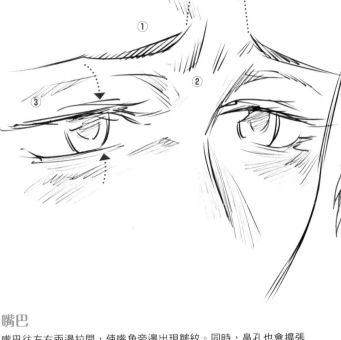

嘴巴

嘴巴往左右兩邊拉開，使嘴角旁邊出現皺紋。同時，鼻孔也會擴張①。嘴角下垂②。皺紋集中畫在下唇下方③。

◀ 閉起嘴巴也是表達悲傷的一種表現。請留意要把嘴角畫得稍微下垂。此外，再把眼睛畫得微瞇，會更有效果。

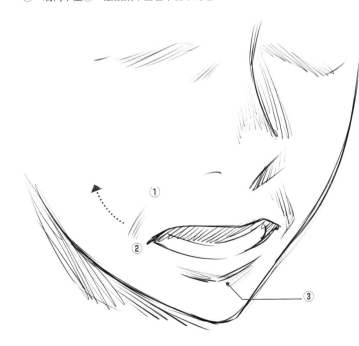

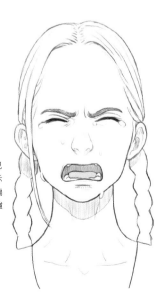

▶ 閉起眼睛但嘴巴張開的哭法，表示人物現在非常地傷心。請加上眼淚強調傷心的程度。

如何表現「哀」的強弱和大小

人在難過的時候，頭會不自覺地低低的，「哀」的表情大多都是臉朝下的樣子比較多，可利用俯視的輔助線來畫。此外，要注意的是就算流淚，也不一定代表帶有激烈的情感。

「哀」的程度弱・小的表情

當「哀」的程度還很弱的時候，通常會是失望、無精打采和心情低落等表情。

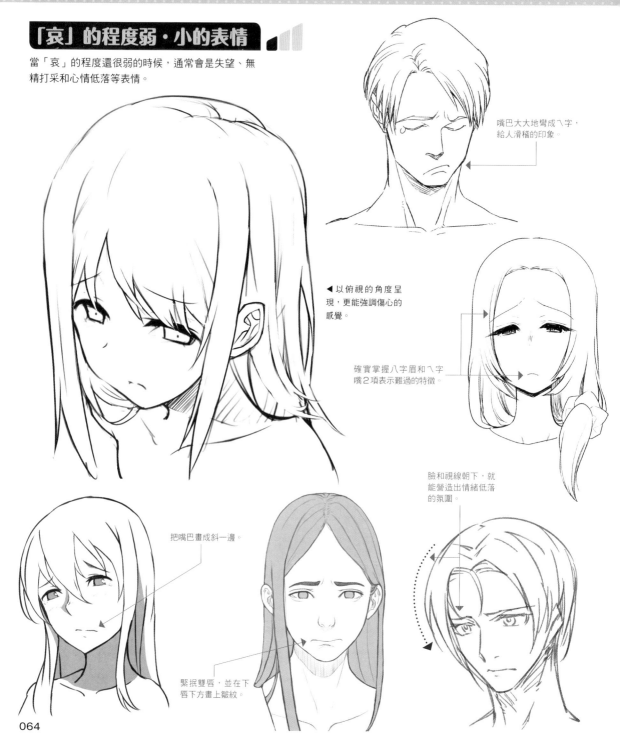

嘴巴大大地彎成ㄟ字，給人滑稽的印象。

◀以俯視的角度呈現，更能強調傷心的感覺。

確實掌握八字眉和ㄟ字嘴2項表示難過的特徵。

臉和視線朝下，就能營造出情緒低落的氛圍。

把嘴巴畫成斜一邊。

緊抿雙唇，並在下唇下方畫上皺紋。

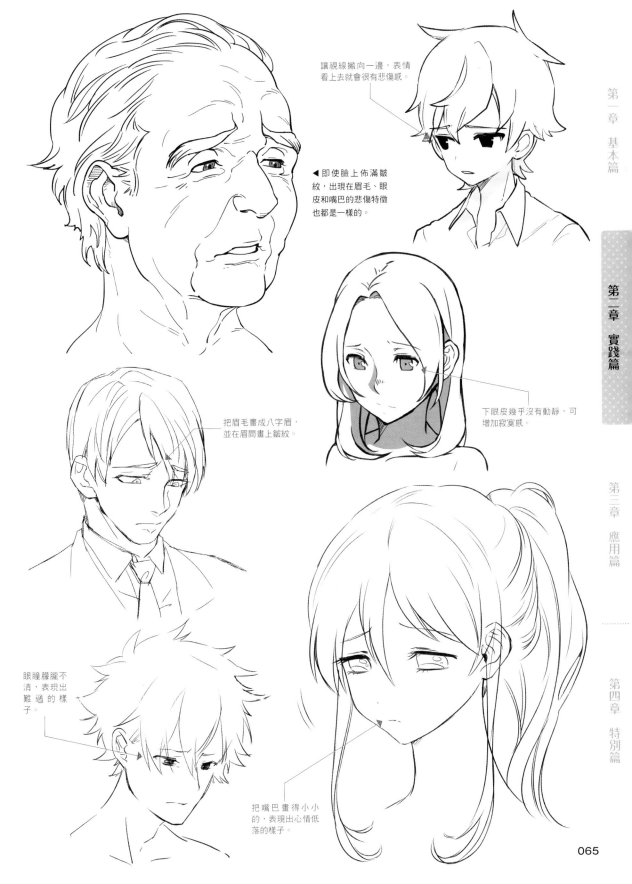

讓視線撇向一邊，表情看上去就會很有悲傷感。

◀ 即使臉上佈滿皺紋，出現在眉毛、眼皮和嘴巴的悲傷特徵也都是一樣的。

把眉毛畫成八字眉，並在眉間畫上皺紋。

下眼皮幾乎沒有動靜，可增加寂寞感。

眼瞳朦朧不清，表現出難過的樣子。

把嘴巴畫得小小的，表現出心情低落的樣子。

「哀」的程度中等的表情

當人物處在傷心、痛苦和難受等狀態時，根據性格上的不同，會有忍住眼淚和緊閉雙眼等表現。

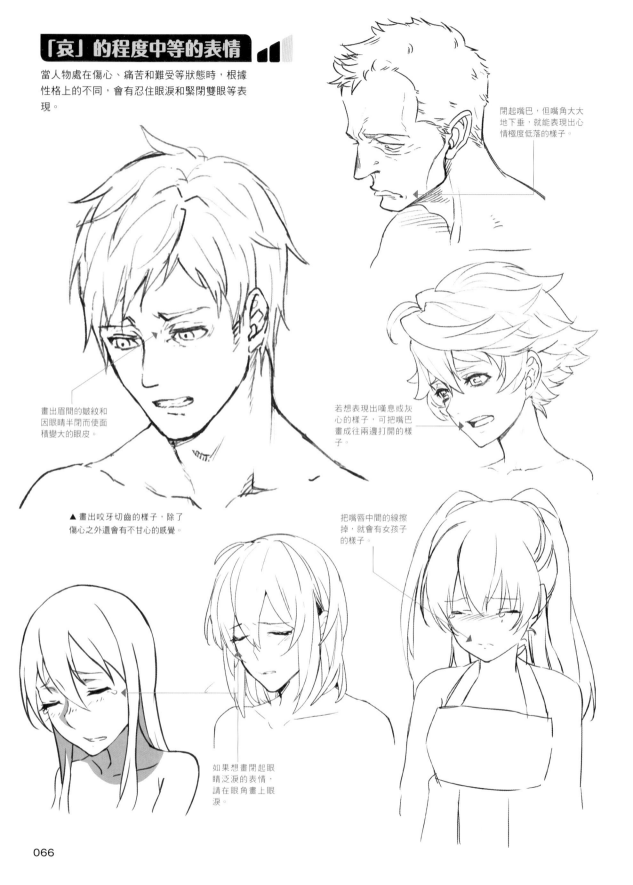

閉起嘴巴，但嘴角大大地下垂，就能表現出心情極度低落的樣子。

畫出眉間的皺紋和因眼睛半閉而使面積變大的眼皮。

若想表現出嘆息或灰心的樣子，可把嘴巴畫成往兩邊打開的樣子。

▲ 畫出咬牙切齒的樣子，除了傷心之外還會有不甘心的感覺。

把嘴唇中間的線擦掉，就會有女孩子的樣子。

如果想畫閉起眼睛泛淚的表情，請在眼角畫上眼淚。

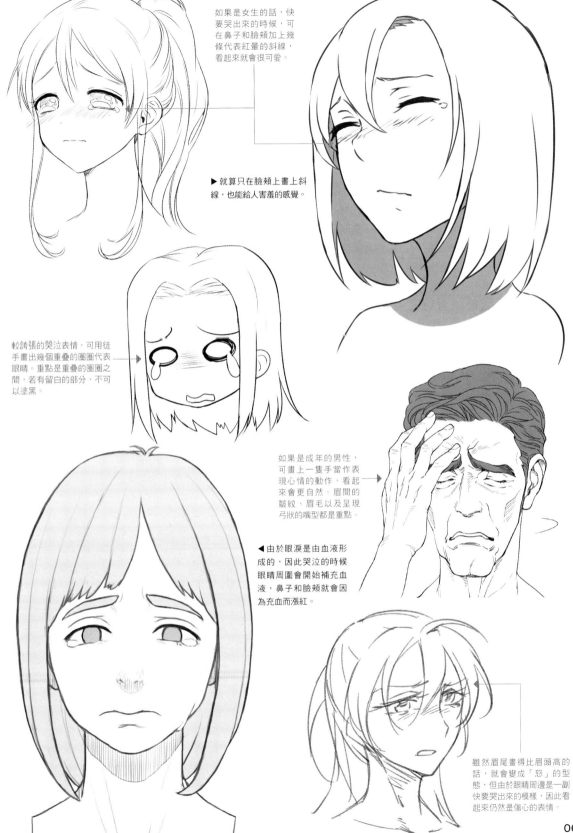

如果是女生的話，快要哭出來的時候，可在鼻子和臉頰加上幾條代表紅暈的斜線，看起來就會很可愛。

▶ 就算只在臉頰上畫上斜線，也能給人害羞的感覺。

較誇張的哭泣表情，可用徒手畫出幾個重疊的圈圈代表眼睛。重點是重疊的圈圈之間，若有留白的部分，不可以塗黑。

如果是成年的男性，可畫上一隻手當作表現心情的動作，看起來會更自然。眉間的皺紋、眉毛以及呈現弓狀的嘴型都是重點。

◀ 由於眼淚是由血液形成的，因此哭泣的時候眼睛周圍會開始補充血液，鼻子和臉頰就會因為充血而漲紅。

雖然眉尾畫得比眉頭高的話，就會變成「怒」的型態，但由於眼睛周邊是一副快要哭出來的模樣，因此看起來仍然是傷心的表情。

「哀」的程度強・大的表情 ▚▚▚

太過悲傷、不斷流出淚水以及大聲哭泣。會有大
哭、淚流滿面和悲歡等表情。

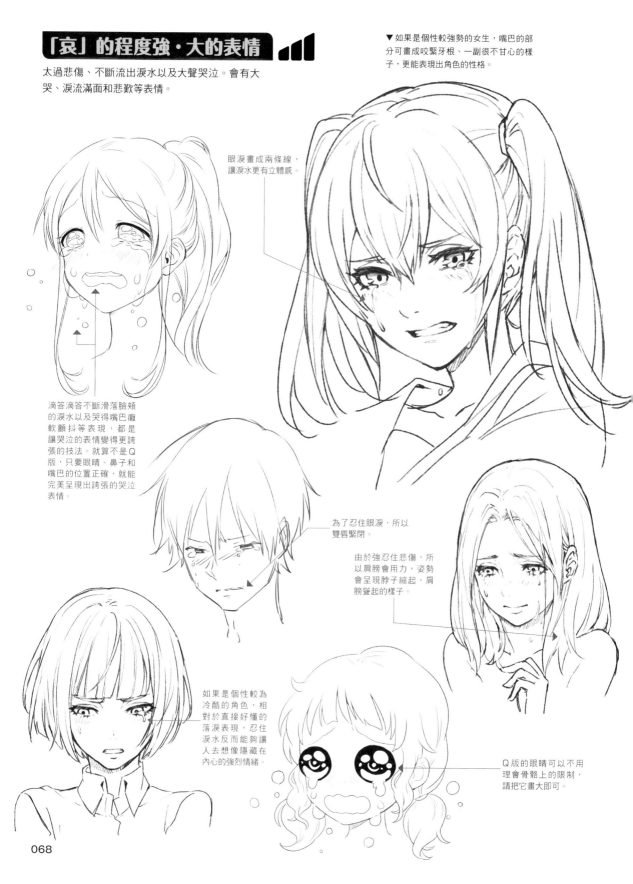

如果是個性較強勢的女生，嘴巴的部
分可畫成咬緊牙根、一副很不甘心的樣
子，更能表現出角色的性格。

眼淚畫成兩條線，
讓淚水更有立體感。

滴答滴答不斷滑落臉頰
的淚水以及哭得嘴巴癱
軟顫抖等表現，都是
讓哭泣的表情變得更誇
張的技法。就算不是Q
版，只要眼睛、鼻子和
嘴巴的位置正確，就能
完美呈現出誇張的哭泣
表情。

為了忍住眼淚，所以
雙唇緊閉。

由於強忍住悲傷，所
以肩膀會用力，姿勢
會呈現脖子縮起、肩
膀聳起的樣子。

如果是個性較為
冷酷的角色，相
對於直接好懂的
落淚表現，忍住
淚水反而能夠讓
人去想像隱藏在
內心的強烈情緒。

Q版的眼睛可以不用
理會骨骼上的限制，
請把它畫大即可。

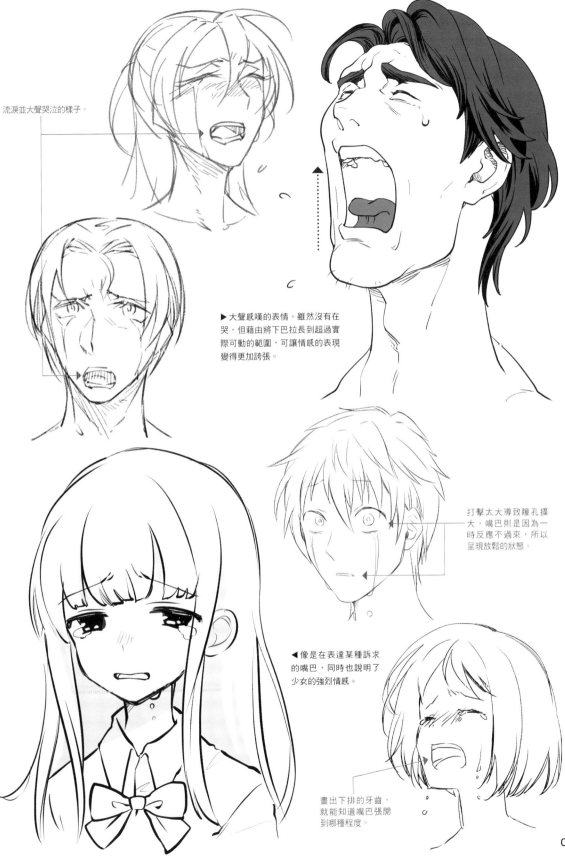

流淚並大聲哭泣的樣子。

▶ 大聲感嘆的表情。雖然沒有在哭，但藉由將下巴拉長到超過實際可動的範圍，可讓情感的表現變得更加誇張。

打擊太大導致瞳孔擴大，嘴巴則是因為一時反應不過來，所以呈現放鬆的狀態。

◀ 像是在表達某種訴求的嘴巴，同時也說明了少女的強烈情感。

畫出下排的牙齒，就能知道嘴巴張開到哪種程度。

如何畫出「吃驚」的表情

「吃驚」是指人們遇到出乎預料的事情時，瞬間會出現嚇一跳或啞口無言等表情。大大張開的眼睛和嘴巴，以及上揚的眉毛，都是表現「吃驚」表情時的重點。

「吃驚」的表情圖例

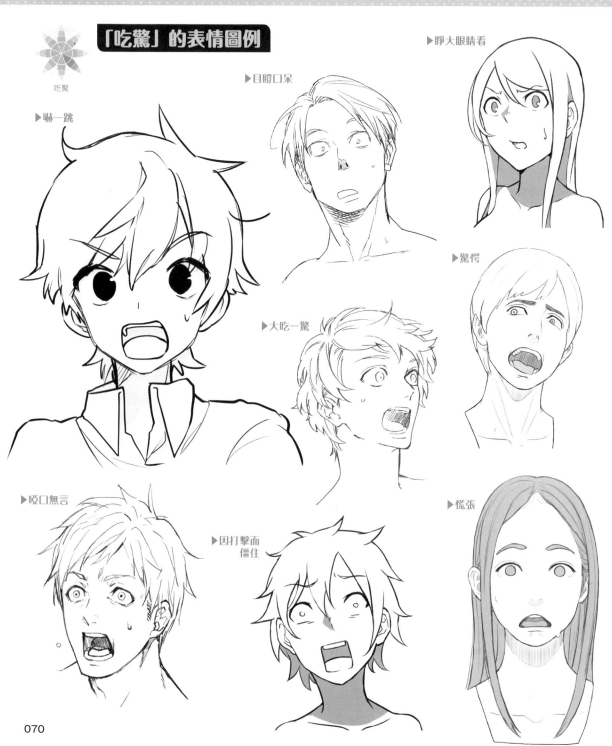

吃驚

▶嚇一跳

▶目瞪口呆

▶睜大眼睛看

▶驚愕

▶大吃一驚

▶啞口無言

▶因打擊而僵住

▶慌張

表現「吃驚」的要素

眼睛・眉毛

額肌收縮使眉毛往上提①。上眼皮往上提，呈現出眼白中有一個黑眼珠的狀態②。黑眼珠的瞳孔擴大。不過，在漫畫上的表現來看，把黑眼珠畫小看起來較有吃驚的樣子③。

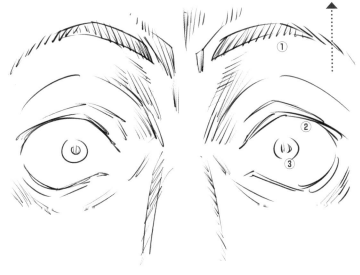

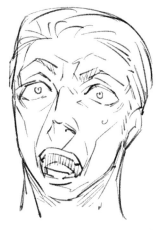

▲ 非常吃驚的表情。眼睛跟眉毛的特徵不太有變化，但嘴巴會張得很大。

嘴巴

嘴巴呈現放鬆的狀態。支撐下巴的力量流失，導致嘴巴無法閉合所以張開①。此外，還有另一種反應是，嘴唇向前嘟起，嘴型變成小小的O字。

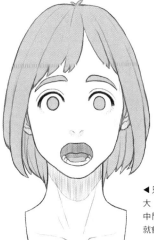

◀ 只要把黑眼珠畫大，然後放在眼白中間，吃驚的表情就會變得十分傳神。

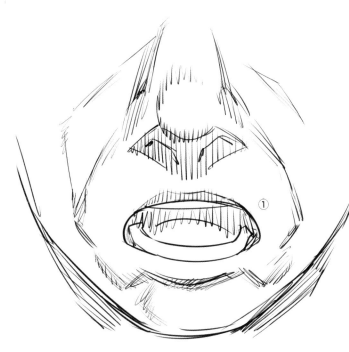

▶ 當視角為由下往上看的仰視時，就能看見嘴巴裡面的上排牙齒。

如何表現「吃驚」的強弱和大小

代表「吃驚」的表情特徵，不外乎就是眼睛瞪大。這種表現方式在小、中、大3種程度的表情裡都是一樣的。「吃驚」的情緒愈強烈，嘴巴就會開得更大。此外，身體會往前傾，或者往後彎。

「吃驚」的程度弱・小的表情

稍微有些吃驚時，比較明顯的反應有驚一下和睜大眼睛。而畫上汗珠，也是一種表示吃驚的表現手法。

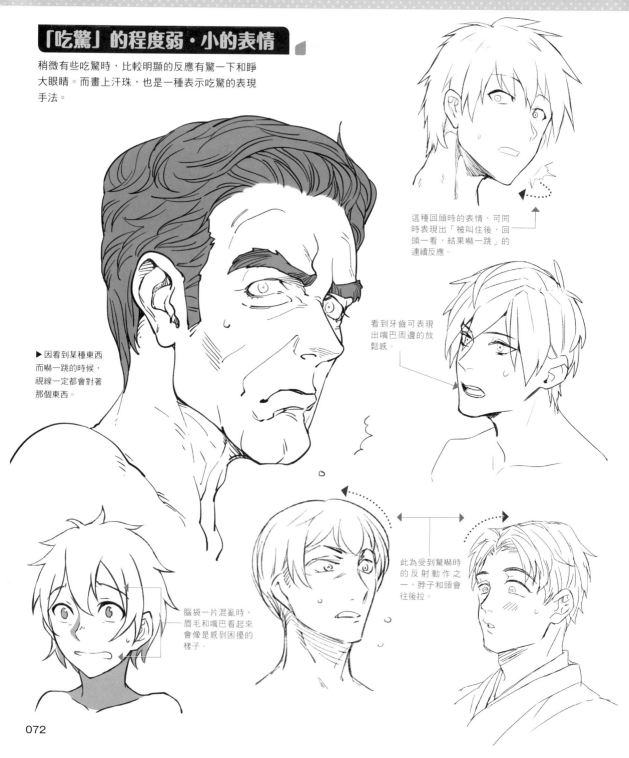

這種回頭時的表情，可同時表現出「被叫住後，回頭一看，結果嚇一跳」的連續反應。

看到牙齒可表現出嘴巴周邊的放鬆感。

▶ 因看到某種東西而嚇一跳的時候，視線一定都會對著那個東西。

腦袋一片混亂時，眉毛和嘴巴看起來會像是感到困擾的樣子。

此為受到驚嚇時的反射動作之一，脖子和頭會往後拉。

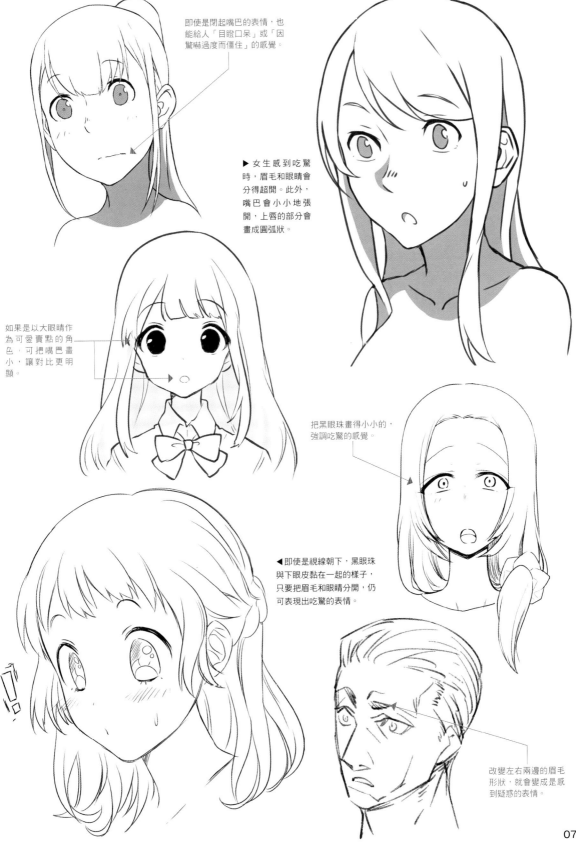

即使是閉起嘴巴的表情，也能給人「目瞪口呆」或「因驚嚇過度而僵住」的感覺。

▶ 女生感到吃驚時，眉毛和眼睛會分得超開。此外，嘴巴會小小地張開，上唇的部分會畫成圓弧狀。

如果是以大眼睛作為可愛賣點的角色，可把嘴巴畫小，讓對比更明顯。

把黑眼珠畫得小小的，強調吃驚的感覺。

◀ 即使是視線朝下，黑眼珠與下眼皮黏在一起的樣子，只要把眉毛和眼睛分開，仍可表現出吃驚的表情。

改變左右兩邊的眉毛形狀，就會變成感到疑惑的表情。

「吃驚」程度中等的表情 🔊

有嚇一跳和啞口無言的表情。因受驚嚇而僵住的被動表情變多了。

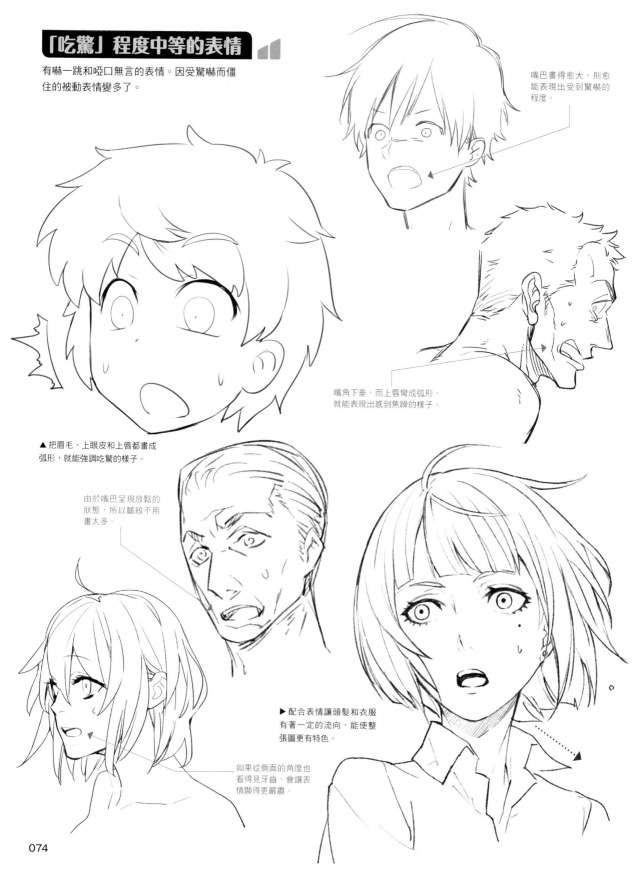

嘴巴畫得愈大，則愈能表現出受到驚嚇的程度。

嘴角下垂，而上唇彎成弧形，就能表現出感到焦躁的樣子。

▲ 把眉毛、上眼皮和上唇都畫成弧形，就能強調吃驚的樣子。

由於嘴巴呈現放鬆的狀態，所以皺紋不用畫太多。

▶ 配合表情讓頭髮和衣服有著一定的流向，能使整張圖更有特色。

如果從側面的角度也看得見牙齒，會讓表情顯得更嚴肅。

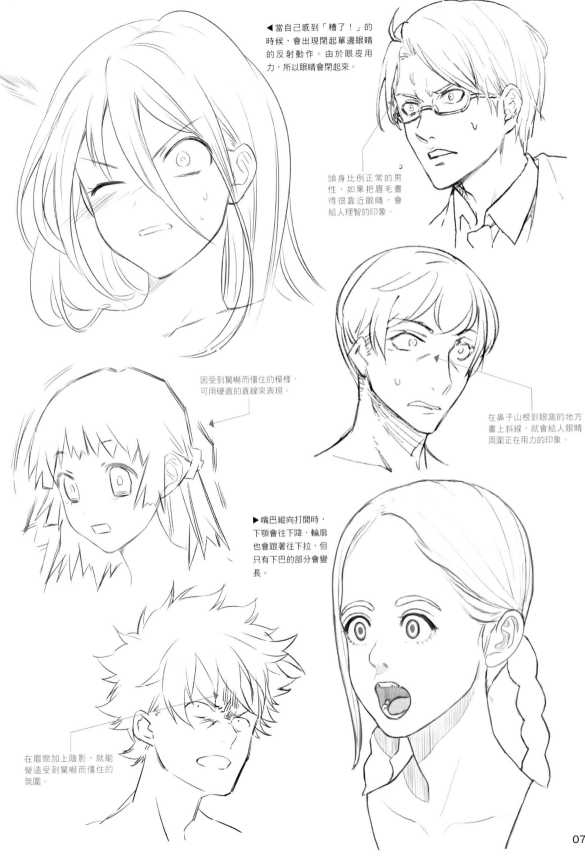

◀ 當自己感到「糟了！」的時候，會出現閉起單邊眼睛的反射動作。由於眼皮用力，所以眼睛會閉起來。

頭身比例正常的男性，如果把眉毛畫得很靠近眼睛，會給人理智的印象。

因受到驚嚇而僵住的模樣，可用硬直的直線來表現。

在鼻子山根到眼窩的地方畫上斜線，就會給人眼睛周圍正在用力的印象。

▶ 嘴巴縱向打開時，下顎會往下降，輪廓也會跟著往下拉，但只有下巴的部分會變長。

在眉間加上陰影，就能營造受到驚嚇而僵住的氛圍。

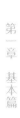

「吃驚」程度強・大的表情

只要「吃驚」的程度變強，就會產生身體往前探出、慌張以及驚愕的反應。嘴型也會呈現「欸」或「啊」的形狀。

回頭時，雙馬尾的甩動方向給吃驚的反應增添了躍動感。

◀▶ 如果「吃驚」中參雜了「有興趣」的成分，身體做出往前探出的姿勢。

把眉毛畫成弧形，再把眉尾畫成蓬鬆的鬃毛狀，看起來會更有老爺爺的樣子。

即使眉毛的形狀不一樣，但請注意頭往前傾的部分是一樣的。

▶太過吃驚，雙手不由得舉了起來。由於處於放鬆狀態，因此手指的各個關節都有適度的彎曲。

Q版的吃驚表情。以簡單的線條畫出誇張的小眼睛和大嘴巴。

受到驚嚇後使眉毛整個往上揚，但唯有眉頭往下降，做出皺眉的樣子。

▶畫女生角色時，除臉部表情之外，搭配頭髮擺動及手部動作等等的可愛元素也是必須的。

出現在眼睛、嘴巴中以及眉間的陰影，全部都用直線來畫，可強調受到打擊的程度。

因受到驚嚇而翹起來的頭髮。

呈波浪狀的上唇。

倒豎起來的衣服輪廓線。除了臉部的表情以外，也可利用其他元素來表示人物受到驚嚇。

▶擴張的鼻孔、像狗狗一樣捲起舌頭以及把手靠近嘴邊的動作等，利用誇張的反應營造出滑稽感。

因為覺得很困擾，所以眉毛呈八字形。

濕潤的雙眼和四濺的汗水，都是漫畫的表現手法，用來表現驚嚇和困惑。

如何畫出「恐懼」的表情

所謂「恐懼」，是指人面臨生死存亡的危機時感到絕望、毛骨悚然以及膽怯時的情感表現。只要了解恐懼時會出現什麼表情特徵，就會讓突發狀況下產生的恐懼表情看起來更加逼真。

「恐懼」的表情圖例

恐懼

▶膽怯

▶退縮

▶心生恐懼

▶害怕

▶臉色發青

▶不敢直視

▶畏懼

▶表情扭曲

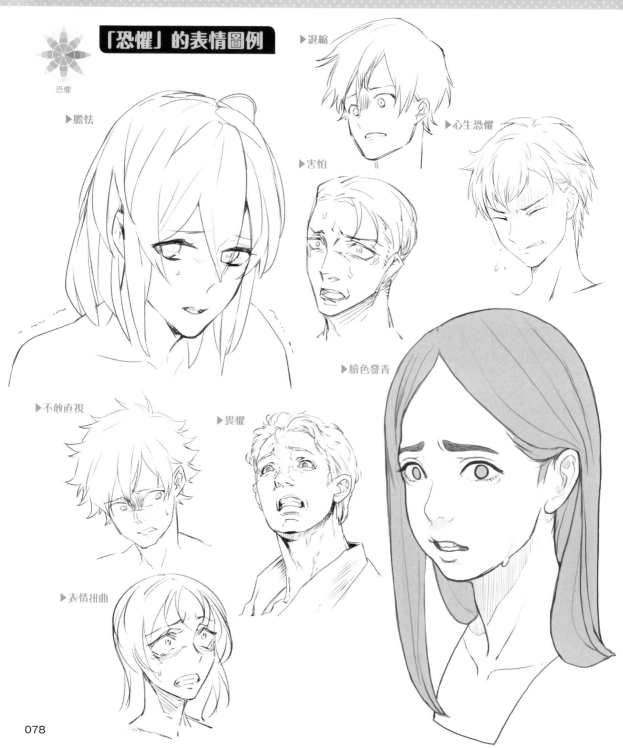

表現「恐懼」的要素

眼睛・眉毛

最大的特徵為大大張開的眼睛①。雖然眉毛會因額肌而往上提②，但也會因皺眉肌收縮而使眉間產生皺紋③。

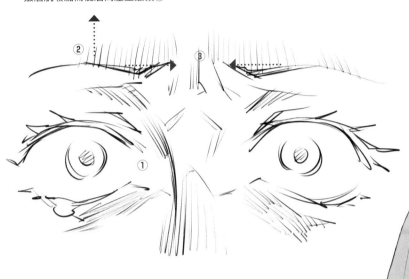

▲ 瞳孔縮小，強調眼睛睜大的感覺。另外，在眼角畫上凝聚的淚水，會更有效果。

嘴巴

笑肌收縮，嘴角從下方往水平方向拉開①。上唇鬆弛②。由於嘴巴大大張開的緣故，鼻子到嘴巴的地方會產生產生皺紋③。

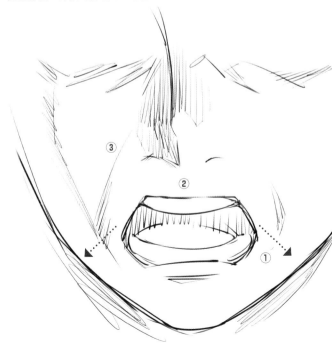

◀嘴角下垂，眼角也一樣下垂。此外，眉間的皺紋也要確實畫出。

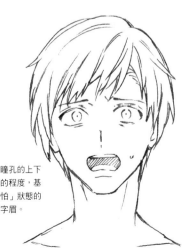

▶眼睛睜大到瞳孔的上下都可看到白眼的程度，基本上處於「害怕」狀態的表情都會有八字眉。

Lessons 10

如何表現「恐懼」的強弱和大小

在現實生活中，面臨生死關頭的機會雖然比較少，但仍會出現對未來感到不安等的情緒，也就是「恐懼」就在我們身邊。來看看從擔心到尖叫的表情，情感強度轉變為「恐懼」的表情吧！

「恐懼」的程度弱・小的表情

「恐懼」的程度較小時，會有不安、焦躁和擔心的表情。請確實畫出膽怯的感覺吧！

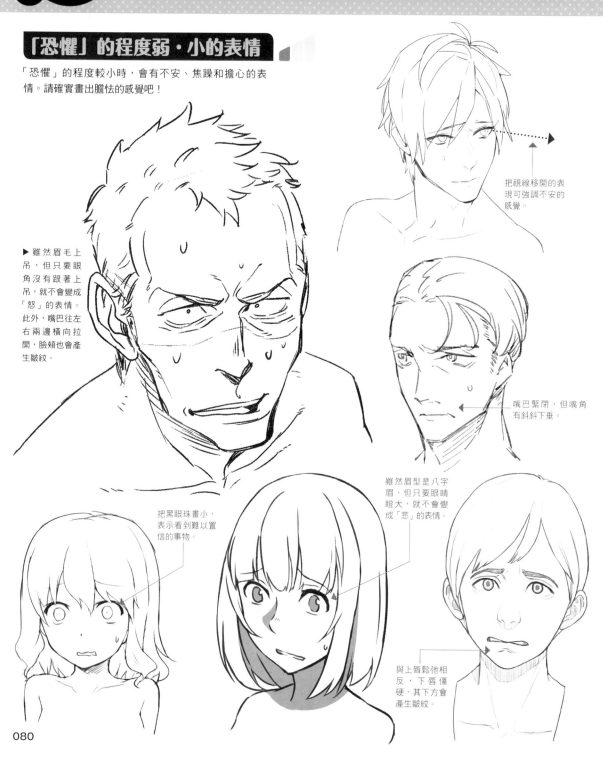

▶雖然眉毛上吊，但只要眼角沒有跟著上吊，就不會變成「怒」的表情。此外，嘴巴往左右兩邊橫向拉開，臉頰也會產生皺紋。

把視線移開的表現可強調不安的感覺。

嘴巴緊閉，但嘴角有斜斜下垂。

把黑眼珠畫小，表示看到難以置信的事物。

雖然眉型是八字眉，但只要眼睛睜大，就不會變成「悲」的表情。

與上唇鬆弛相反，下唇僵硬，其下方會產生皺紋。

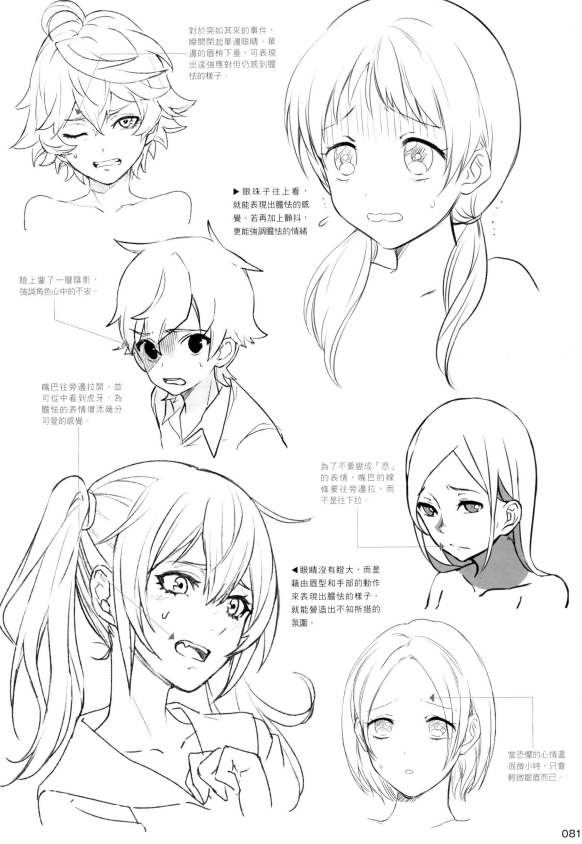

對於突如其來的事件，
瞬間閉起單邊眼睛。單
邊的眉梢下垂，可表現
出逞強應對但仍感到膽
怯的樣子。

▶ 眼珠子往上看，
就能表現出膽怯的感
覺。若再加上顫抖，
更能強調膽怯的情緒

臉上蒙了一層陰影，
強調角色心中的不安。

嘴巴往旁邊拉開，並
可從中看到虎牙，為
膽怯的表情增添幾分
可愛的感覺。

為了不要變成「悲」
的表情，嘴巴的線
條要往旁邊拉，而
不是往下拉。

◀ 眼睛沒有瞪大，而是
藉由眉型和手部的動作
來表現出膽怯的樣子，
就能營造出不知所措的
氛圍。

當恐懼的心情還
很微小時，只會
輕微皺眉而已。

「恐懼」程度中等的表情

藉由眉頭緊蹙、喘不過氣、吞口水或從喉嚨深處發出小聲的哀號等表現，都能幫助畫出毛骨悚然的表情。

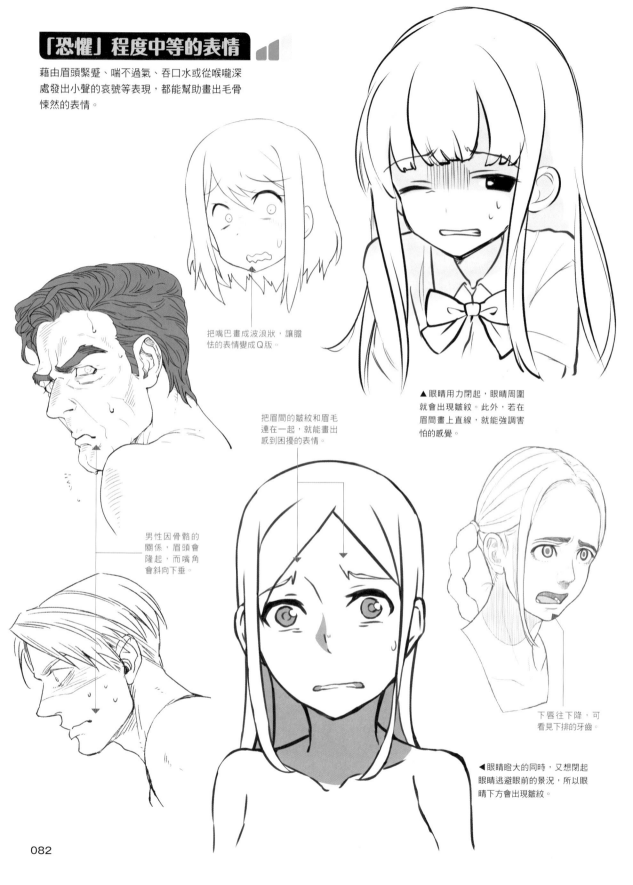

把嘴巴畫成波浪狀，讓膽怯的表情變成Q版。

▲眼睛用力閉起，眼睛周圍就會出現皺紋。此外，若在眉間畫上直線，就能強調害怕的感覺。

把眉間的皺紋和眉毛連在一起，就能畫出感到困擾的表情。

男性因骨骼的關係，眉頭會隆起，而嘴角會斜向下垂。

下唇往下降，可看見下排的牙齒。

◀眼睛睜大的同時，又想閉起眼睛逃避眼前的景況，所以眼睛下方會出現皺紋。

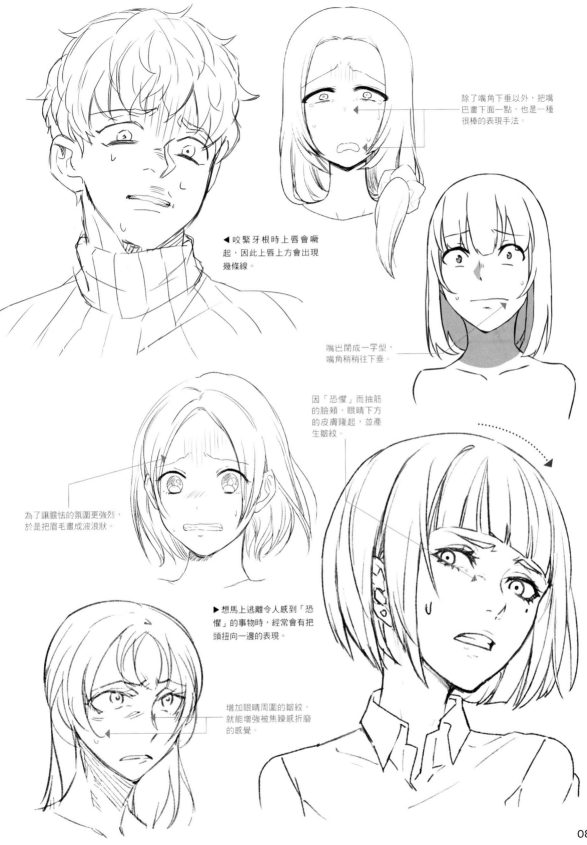

除了嘴角下垂以外，把嘴巴畫下面一點，也是一種很棒的表現手法。

◀咬緊牙根時上唇會噘起，因此上唇上方會出現幾條線。

嘴巴開成一字型，嘴角稍稍往下垂。

因「恐懼」而抽筋的臉頰，眼睛下方的皮膚隆起，並產生皺紋。

為了讓膽怯的氛圍更強烈，於是把眉毛畫成波浪狀。

▶想馬上逃離令人感到「恐懼」的事物時，經常會有把頭扭向一邊的表現。

增加眼睛周圍的皺紋，就能增強被焦躁感折磨的感覺。

「恐懼」程度強・大的表情

當面臨生死存亡的危機或有可能失去重要的人事物時，會被絕望感或強烈的恐懼感折磨，而出現極其膽怯的表情。

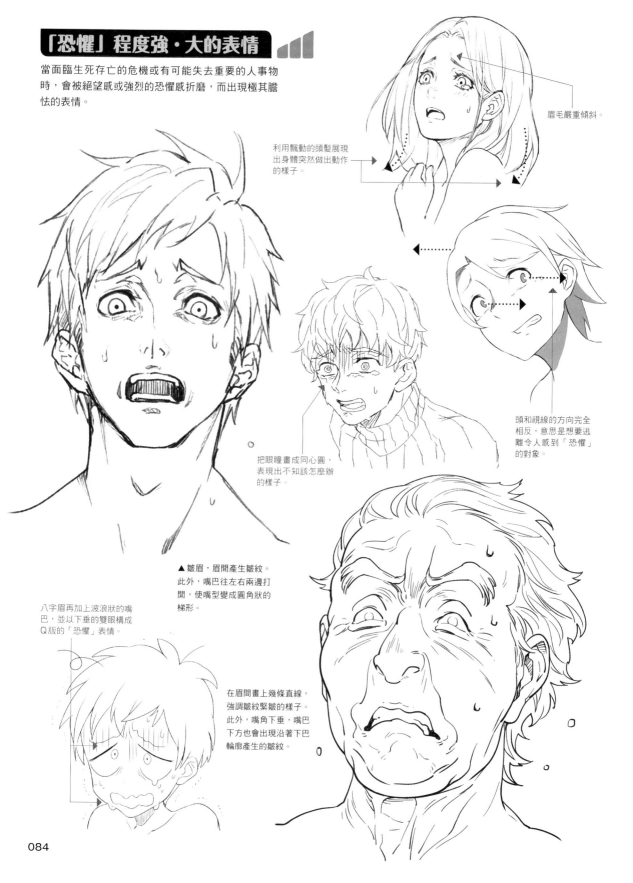

眉毛嚴重傾斜。

利用飄動的頭髮展現出身體突然做出動作的樣子。

頭和視線的方向完全相反，意思是想要逃離令人感到「恐懼」的對象。

把眼瞳畫成同心圓，表現出不知該怎麼辦的樣子。

▲ 皺眉，眉間產生皺紋。此外，嘴巴往左右兩邊打開，使嘴型變成圓角狀的梯形。

八字眉再加上波浪狀的嘴巴，並以下垂的雙眼構成Q版的「恐懼」表情。

在眉間畫上幾條直線，強調皺紋緊皺的樣子。此外，嘴角下垂，嘴巴下方也會出現沿著下巴輪廓產生的皺紋。

084

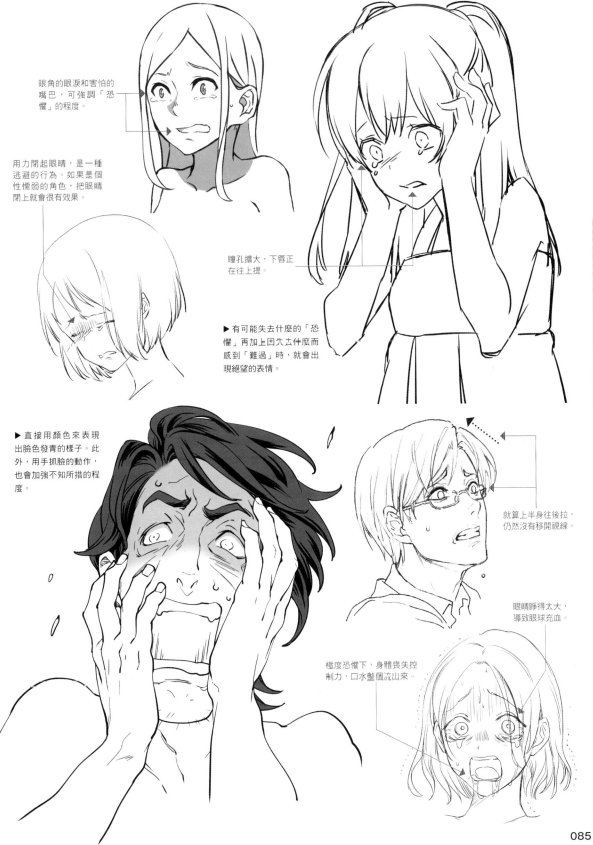

眼角的眼淚和害怕的嘴巴，可強調「恐懼」的程度。

用力閉起眼睛，是一種逃避的行為。如果是個性懦弱的角色，把眼睛閉上就會很有效果。

瞳孔擴大，下唇正在往上提。

▶ 有可能失去什麼的「恐懼」再加上因失去什麼而感到「難過」時，就會出現絕望的表情。

▶ 直接用顏色來表現出臉色發青的樣子。此外，用手抓臉的動作，也會加強不知所措的程度。

就算上半身往後拉，仍然沒有移開視線。

眼睛睜得太大，導致眼球充血。

極度恐懼下，身體喪失控制力，口水整個流出來。

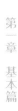

如何畫出「厭惡」的表情

「厭惡」的表情可用厭煩和憎恨等多種情緒來表現心裡的不開心。它很容易跟「怒」產生連結，表情看起來也很相似。不過，這兩種情緒終究還是不一樣，請注意不要將兩者搞混。

「厭惡」的表情圖例

厭惡

▶無可奈何

▶覺得很煩

▶不願意

▶討厭

▶覺得噁心

▶有敵意

▶厭煩

▶撇頭不理睬

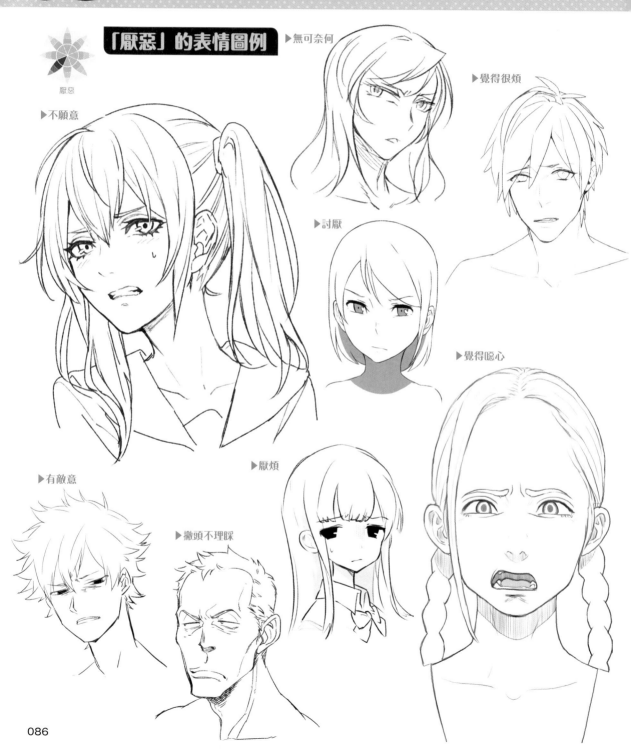

表現「厭惡」的要素

眼睛・眉毛

皺眉時,眉頭會下垂,眉間會產生皺紋①。眼輪匝肌收縮,眼睛會細細瞇起②。眼睛下方會出現一條弧線③。

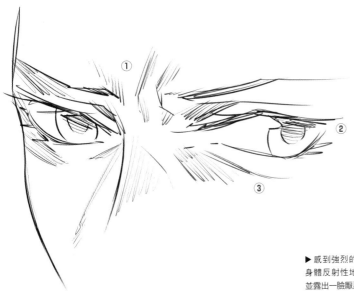

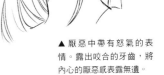

▲ 厭惡中帶有怒氣的表情。露出咬合的牙齒,將內心的厭惡感表露無遺。

▶ 感到強烈的厭惡感,身體反射性地往後縮,並露出一臉厭惡的表情。

嘴巴

位於鼻子周圍的提上唇肌收縮,將上唇往上提①。同時,臉頰和鼻翼也會往上提②。頦肌收縮,下唇往上推③。

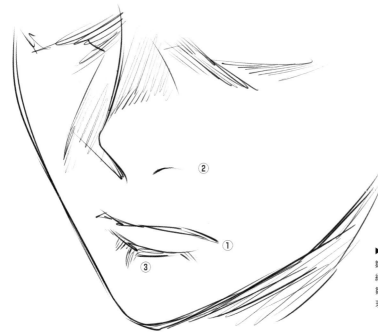

▶ 只要畫出眉間的皺紋、眼睛下面的線條和下唇下方的皺紋,就能充分表現出厭惡感。

如何表現「厭惡」的強弱和大小

在「厭惡」的表情中,視線和臉部的方向是相當重要的要點。太過厭惡而感到憤怒時,會向對方投以責難的眼神。此外,也會出現鄙視他人的表情。

「厭惡」程度弱・小的表情

當「厭惡」程度還很弱小的時候,通常會露出厭煩、無可奈何和鄙視的表情。

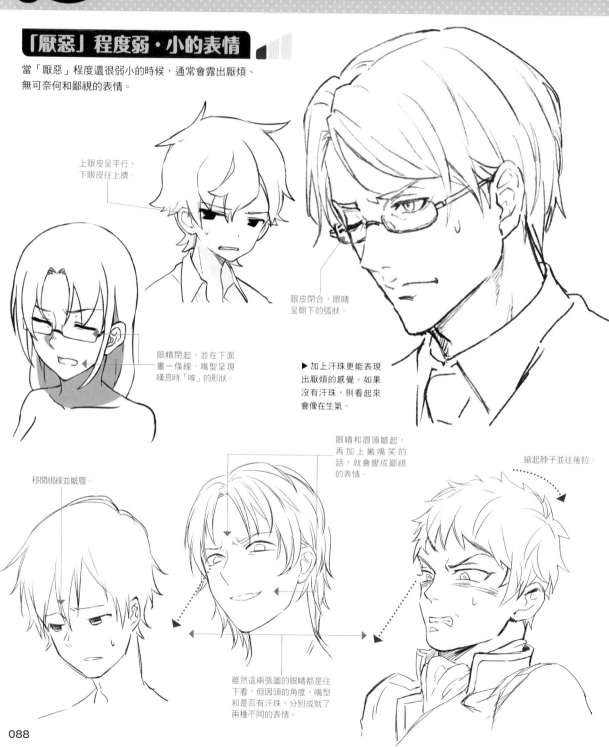

上眼皮呈平行,下眼皮往上擠。

眼皮閉合,眼睛呈朝下的弧狀。

眼睛閉起,並在下面畫一條線。嘴型呈現嘆息時「唉」的形狀。

▶加上汗珠更能表現出厭煩的感覺。如果沒有汗珠,則看起來會像在生氣。

移開視線並皺眉。

眼睛和眉頭皺起,再加上撇嘴笑的話,就會變成鄙視的表情。

縮起脖子並往後拉。

雖然這兩張圖的眼睛都是往下看,但因頭的角度、嘴型和是否有汗珠,分別成就了兩種不同的表情。

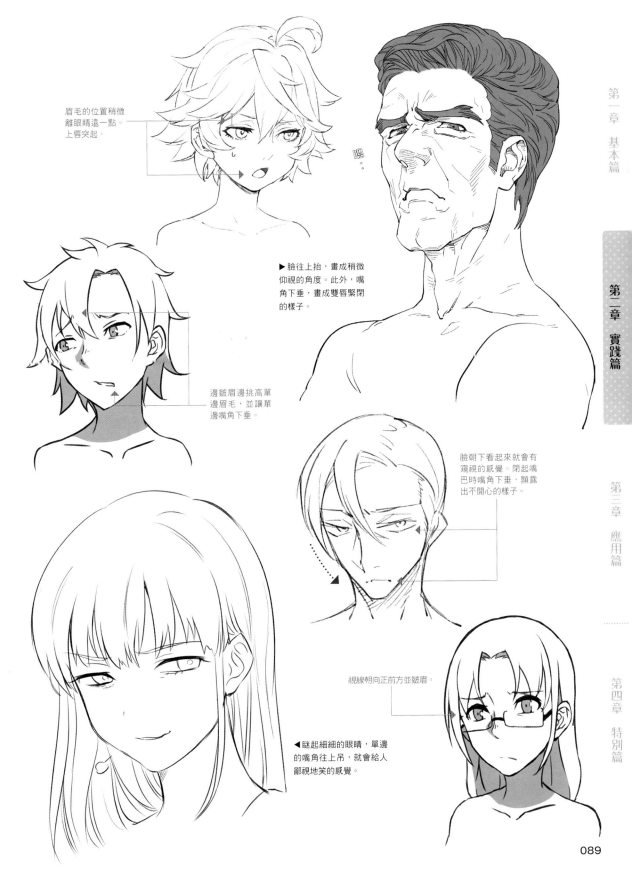

眉毛的位置稍微
離眼睛遠一點。
上唇突起。

▶臉往上抬，畫成稍微
仰視的角度。此外，嘴
角下垂，畫成雙唇緊閉
的樣子。

邊皺眉邊挑高單
邊眉毛，並讓單
邊嘴角下垂。

臉朝下看起來就會有
窺視的感覺。閉起嘴
巴時嘴角下垂，顯露
出不開心的樣子。

視線朝向正前方並皺眉。

◀瞇起細細的眼睛，單邊
的嘴角往上吊，就會給人
鄙視地笑的感覺。

「厭惡」程度中等的表情

當討厭、希望對方不要鬧的心情增強,就會出現嘆息、以眼神表示抗拒或厭惡等明顯的動作。

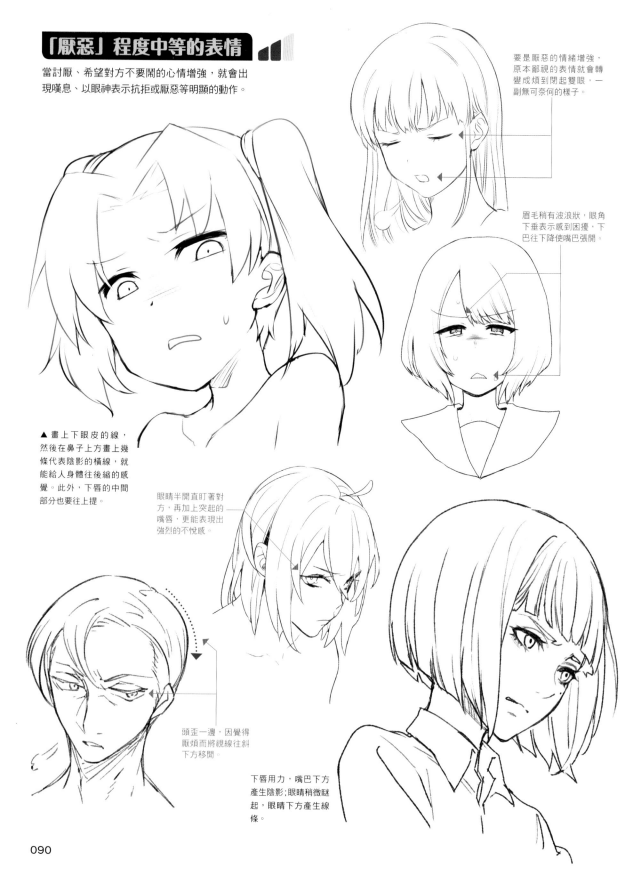

要是厭惡的情緒增強,原本鄙視的表情就會轉變成煩到閉起雙眼,一副無可奈何的樣子。

眉毛稍有波浪狀,眼角下垂表示感到困擾,下巴往下降使嘴巴張開。

▲ 畫上下眼皮的線,然後在鼻子上方畫上幾條代表陰影的橫線,就能給人身體往後縮的感覺。此外,下唇的中間部分也要往上提。

眼睛半開直盯著對方,再加上突起的嘴唇,更能表現出強烈的不悅感。

頭歪一邊,因覺得厭煩而將視線往斜下方移開。

下唇用力,嘴巴下方產生陰影;眼睛稍微瞇起,眼睛下方產生線條。

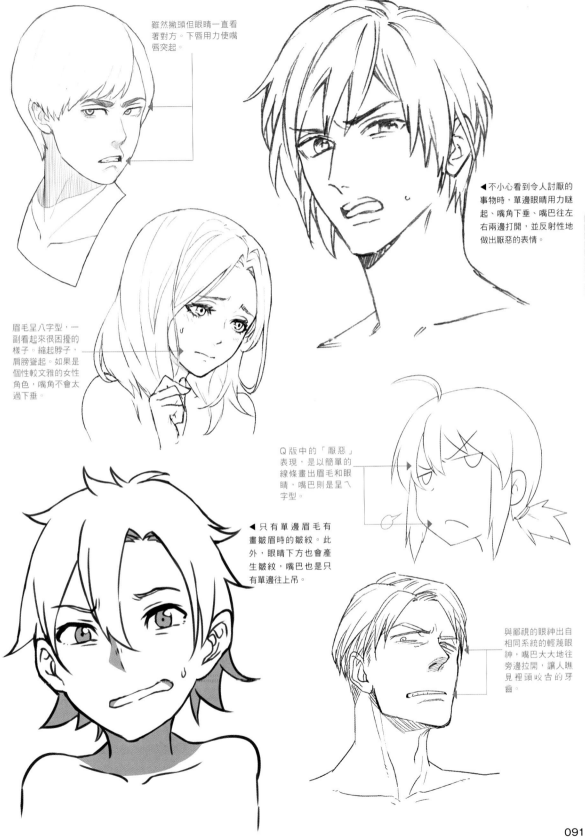

雖然撇頭但眼睛一直看著對方。下唇用力使嘴唇突起。

◀不小心看到令人討厭的事物時，單邊眼睛用力瞇起、嘴角下垂、嘴巴往左右兩邊打開，並反射性地做出厭惡的表情。

眉毛呈八字型，一副看起來很困擾的樣子。縮起脖子，肩膀聳起。如果是個性較文雅的女性角色，嘴角不會太過下垂。

Q版中的「厭惡」表現，是以簡單的線條畫出眉毛和眼睛，嘴巴則是呈ㄟ字型。

◀只有單邊眉毛有畫皺眉時的皺紋。此外，眼睛下方也會產生皺紋，嘴巴也是只有單邊往上吊。

與鄙視的眼神出自相同系統的輕蔑眼神，嘴巴大大地往旁邊拉開，讓人瞧見牙齒咬合的牙齒。

「厭惡」程度強・大的表情

要是厭惡感變得更強烈，大多數的情況，都會因怒火中燒而讓表情看起來很有攻擊性。此外，如果噁心的程度增強，也會露出想吐的表情。

眉毛大大地彎曲。眼睛周圍因用力的關係，會導致眼角下垂。而嘴巴用力也會在旁邊產生皺紋。

◀ 帶有感到厭煩的情緒，眼睛半開做出責難的眼神，下唇也噘起。

位於鼻子山根附近的橫向皺紋，要畫出凹突感。嘴巴也要微微張開。

▶ 只要在眉頭旁邊畫一條直線，看起來就像在皺眉。此外，把黑眼珠畫成一個小黑點，就會變成帶有怒氣的表情。嘴巴閉起來，但故意不畫中間的線。

眉間產生一條大大的縱向皺紋，嘴巴和鼻子分得很開。

把眼睛的線條加粗，嘴角下垂到幾乎可以看到牙齦。

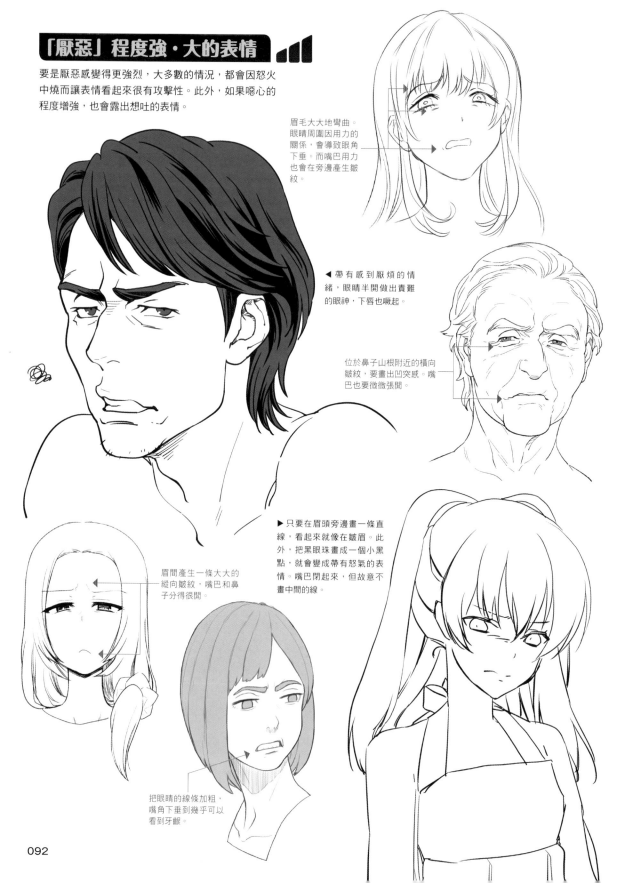

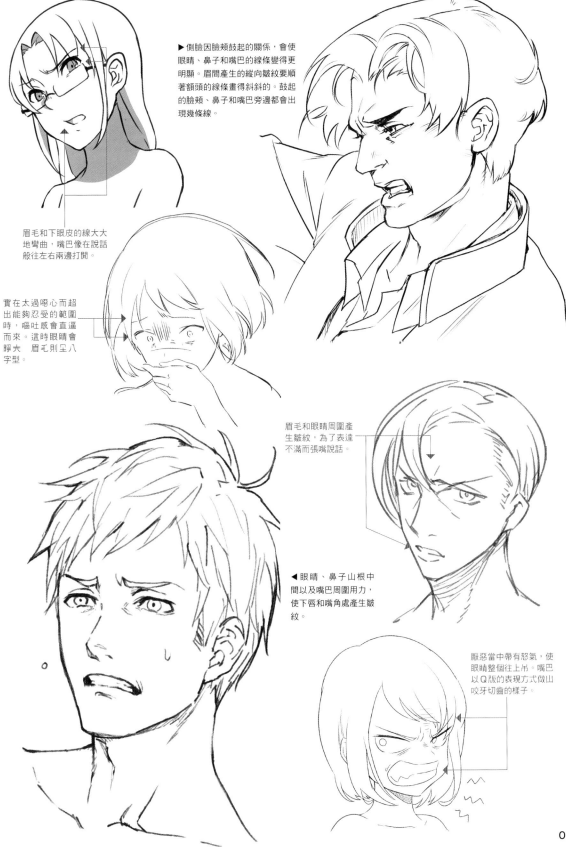

▶側臉因臉頰鼓起的關係，會使眼睛、鼻子和嘴巴的線條變得更明顯。眉間產生的縱向皺紋要順著額頭的線條畫得斜斜的。鼓起的臉頰、鼻子和嘴巴旁邊都會出現幾條線。

眉毛和下眼皮的線大大地彎曲，嘴巴像在說話般往左右兩邊打開。

實在太過噁心而超出能夠忍受的範圍時，嘔吐感會直逼而來。這時眼睛會睜大　眉毛則呈八字型。

眉毛和眼睛周圍產生皺紋，為了表達不滿而張嘴說話。

◀眼睛、鼻子山根中間以及嘴巴周圍用力，使下唇和嘴角處產生皺紋。

厭惡當中帶有怒氣，使眼睛整個往上吊。嘴巴以Q版的表現方式做出咬牙切齒的樣子。

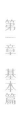

陰影的誇大表現

　　陰影是左右表情印象的重要要素。若在看起來很低潮的臉上加上厚重的陰影，就能加深難過的程度；若在憤怒的臉上加上陰影，就能讓人感受到非比尋常的憤怒等，只要加上陰影，就能讓整體印象大大地改變。而在所有情緒當中，加上陰影後影響最深遠的，即是傷心、憤怒和吃驚。容易產生陰影的部位有眼睛周圍的凹陷處、鼻子兩邊或下

方，以及脖子的下方。只要在這些部位畫上厚重的陰影，就能讓情緒顯得更強烈。

　　此外，我們平常已經習慣光源從上面照射下來所產生的陰影，若是從其他方向照射下所產生的陰影，就會覺得不協調。利用這項心理因素，當光源由下往上照的時候，鼻子上面會產生陰影，使原本正常的笑臉變成詭異的笑臉。

▶難過

因心情低落而低著頭時，臉部就會因為背光而產生陰影。在半邊臉上畫出厚重的陰影，就能加深難過的程度。

▶恐懼

當人物感到恐懼或焦慮時，只要在眼睛周圍加上陰影就會變得很傳神。畫出位於眼窩凹陷處、鼻子和太陽穴的影子，再於脖子處加上強烈的陰影，就能表現出恐懼的感覺。

▶憤怒

生氣時臉部僵硬並產生陰影。光源從斜後方照射而來，使得臉上的陰影變得更加明顯厚重，加深憤怒的感覺。

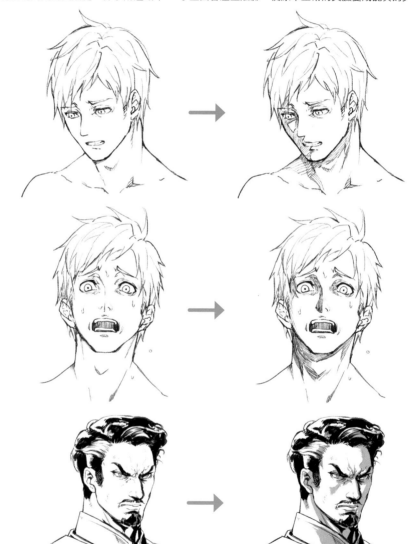

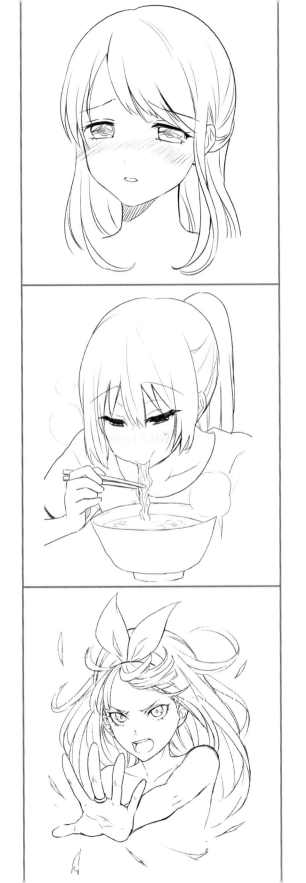

第3章 應用篇

各種情境下的表情變化

戀愛&會話

人心是一種非常複雜的東西。除了在第2章所介紹的6種情緒以外，更有混合多種情緒後產生的各式表情。本章節將會以戀愛和會話為中心，介紹處於這種情境下的表情。

愛

心跳加速

在喜歡的人面前，讓人不禁臉紅。眼睛有時會直直看著對方，或者把視線移開，反應因人而異。

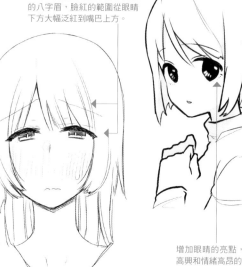

因害羞而變成看起來好像困擾的八字眉，臉紅的範圍從眼睛下方大幅泛紅到嘴巴上方。

增加眼睛的亮點，表現出高興和情緒高昂的感覺。

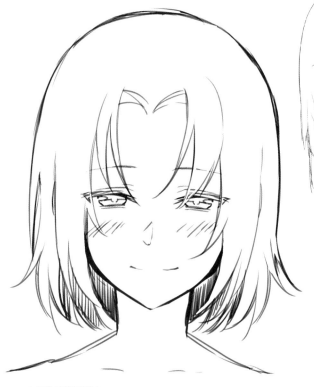

▲ 因為高興而瞇起眼睛，眼角下垂使眼神變得很溫柔。臉頰泛紅，嘴巴展現出沉穩的微笑。

為了隱藏自己的害羞而把嘴巴閉上，臉頰微微泛紅，眼睛直盯著對方。

▶ 因無法直視對方而把視線移開，波浪狀的嘴巴表現出不知該如何是好的心情。即使沒有直接顯現出明顯的表情，仍可表達當下的心情。

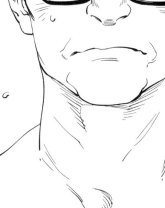

怦然心動

愛

混合了「吃驚」和「開心」的表情。其特徵是因嚇一跳而瞪大的眼睛、上揚的眉毛以及和泛紅的雙頰。

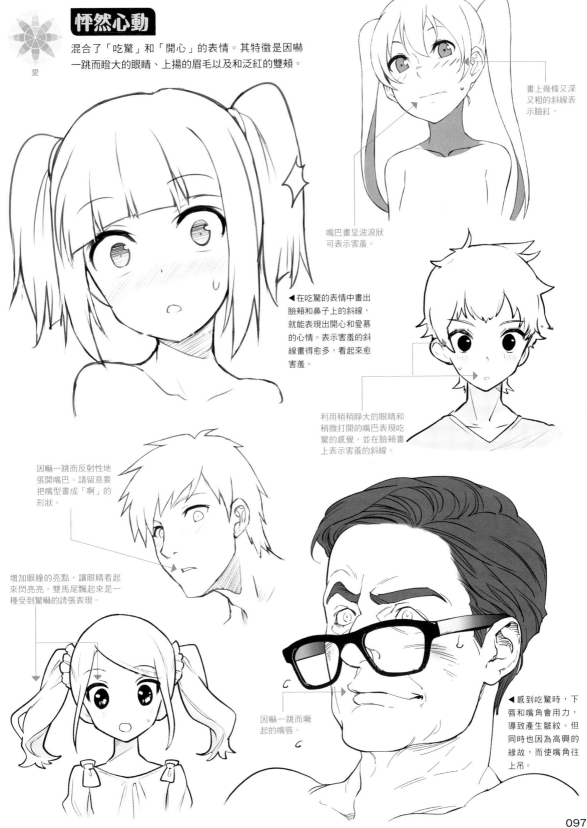

畫上幾條又深又粗的斜線表示臉紅。

嘴巴畫呈波浪狀可表示害羞。

◀在吃驚的表情中畫出臉頰和鼻子上的斜線，就能表現出開心和愛慕的心情。表示害羞的斜線畫得愈多，看起來愈害羞。

利用稍稍睜大的眼睛和稍微打開的嘴巴表現吃驚的感覺，並在臉頰畫上表示害羞的斜線。

因嚇一跳而反射性地張開嘴巴。請留意要把嘴型畫成「啊」的形狀。

增加眼瞳的亮點，讓眼睛看起來閃閃亮亮。雙馬尾飄起來是一種受到驚嚇的誇張表現。

因嚇一跳而噘起的嘴唇。

◀感到吃驚時，下唇和嘴角會用力，導致產生皺紋。但同時也因為高興的緣故，而使嘴角往上吊。

097

痛苦

因為是從思慕所產生的痛苦，因此眉毛會跟表達「哀」時的眉型相似。最重要的是嘴角不要畫得太過下垂。

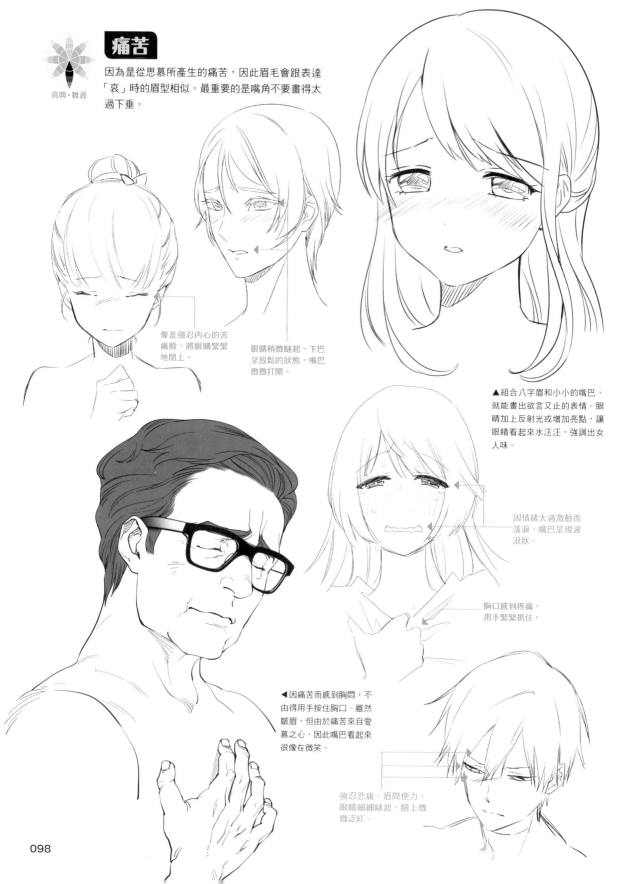

像是強忍內心的苦痛般，將眼睛緊緊地閉上。

眼睛稍微瞇起，下巴呈放鬆的狀態，嘴巴微微打開。

▲組合八字眉和小小的嘴巴，就能畫出欲言又止的表情。眼睛加上反射光或增加亮點，讓眼睛看起來水汪汪，強調出女人味。

因情緒太過激動而落淚，嘴巴呈現波浪狀。

胸口感到疼痛，用手緊緊抓住。

◀因痛苦而感到胸悶，不由得用手按住胸口。雖然皺眉，但由於痛苦來自愛慕之心，因此嘴巴看起來很像在微笑。

強忍悲痛，眉間使力，眼睛細細瞇起，臉上微微泛紅。

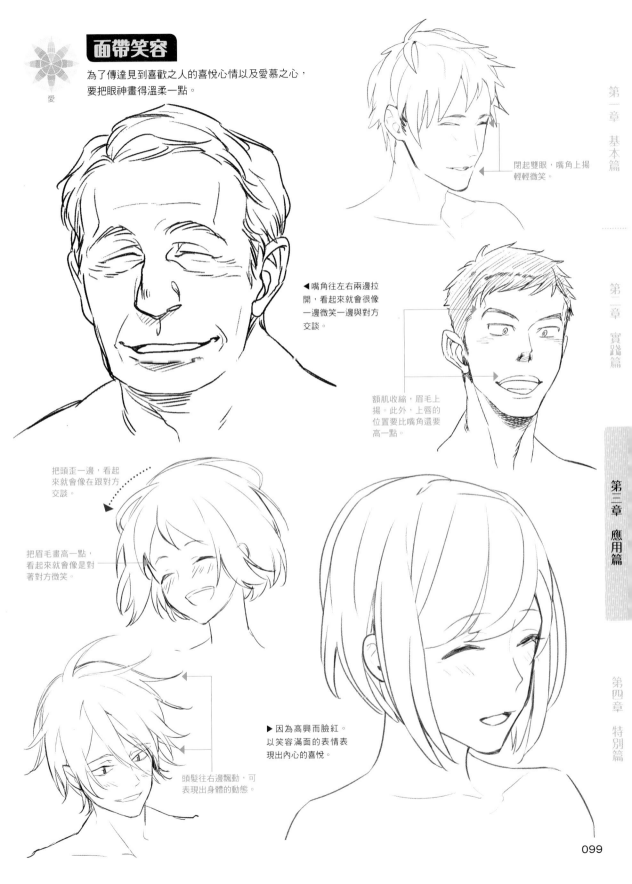

面帶笑容

為了傳達見到喜歡之人的喜悅心情以及愛慕之心，
要把眼神畫得溫柔一點。

愛

閉起雙眼，嘴角上揚
輕輕微笑。

◀ 嘴角往左右兩邊拉
開，看起來就會很像
一邊微笑一邊與對方
交談。

額肌收縮，眉毛上
揚。此外，上唇的
位置要比嘴角還要
高一點。

把頭歪一邊，看起
來就會像在跟對方
交談。

把眉毛畫高一點，
看起來就會像是對
著對方微笑。

▶ 因為高興而臉紅。
以笑容滿面的表情表
現出內心的喜悅。

頭髮往右邊飄動，可
表現出身體的動態。

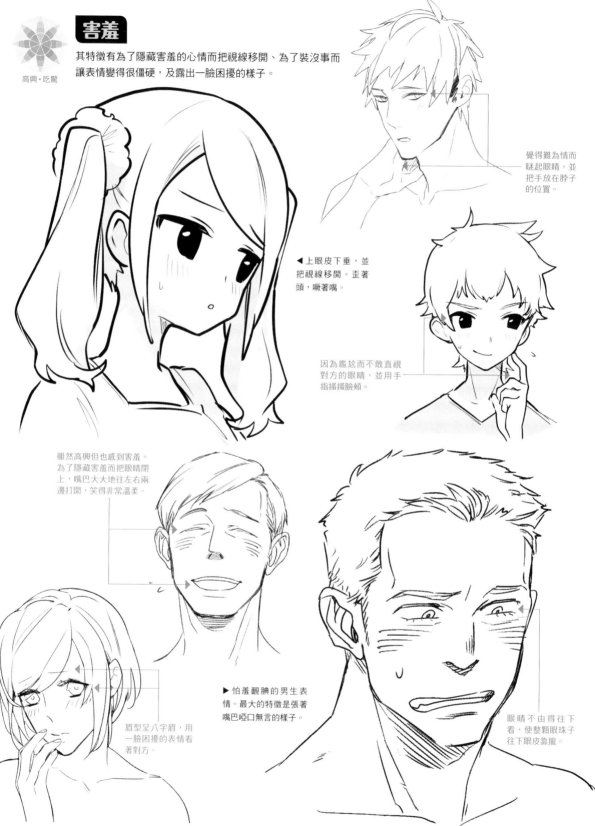

害羞

其特徵有為了隱藏害羞的心情而把視線移開、為了裝沒事而讓表情變得很僵硬，及露出一臉困擾的樣子。

高興・吃驚

覺得難為情而瞇起眼睛，並把手放在脖子的位置。

◀上眼皮下垂，並把視線移開。歪著頭，噘著嘴。

因為尷尬而不敢直視對方的眼睛，並用手指搔搔臉頰。

雖然高興但也感到害羞。為了隱藏害羞而把眼睛閉上，嘴巴大大地往左右兩邊打開，笑得非常溫柔。

眉型呈八字眉，用一臉困擾的表情看著對方。

▶怕羞靦腆的男生表情。最大的特徵是張著嘴巴啞口無言的樣子。

眼睛不由得往下看，使整顆眼珠子往下眼皮靠攏。

難為情

比起「害羞」時臉漲得更紅，露出不知該如何是好的笑容或強忍羞恥的笑容。而且，眉毛往上揚。

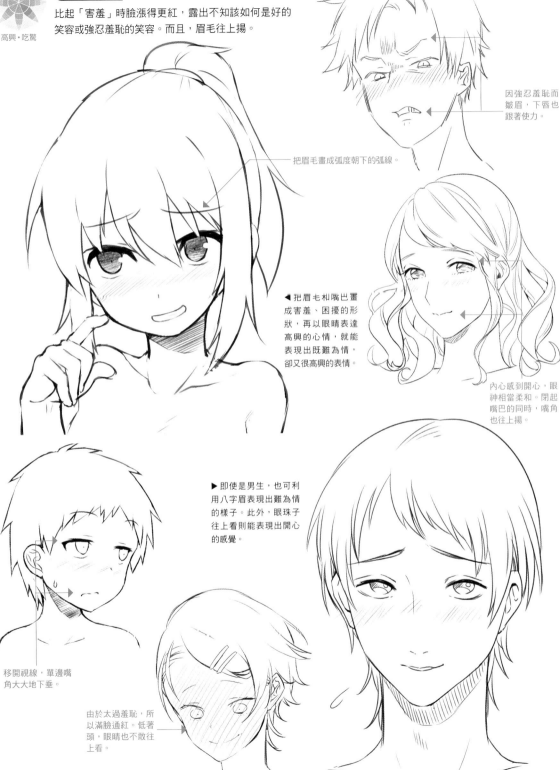

因強忍羞恥而皺眉，下唇也跟著使力。

把眉毛畫成弧度朝下的弧線。

◀ 把眉毛和嘴巴畫成害羞、困擾的形狀，再以眼睛表達高興的心情，就能表現出既難為情，卻又很高興的表情。

內心感到開心，眼神相當柔和。閉起嘴巴的同時，嘴角也往上揚。

▶ 即使是男生，也可利用八字眉表現出難為情的樣子。此外，眼珠子往上看則能表現出開心的感覺。

移開視線，單邊嘴角大大地下垂。

由於太過羞恥，所以滿臉通紅。低著頭，眼睛也不敢往上看。

喜極而泣

以開心的情緒為基礎的感情。當情緒過於高昂時，眼淚就會跟著流出來。雖然是哭泣的表情，但眼睛和嘴巴還是有辦法表現出「喜」的情緒。

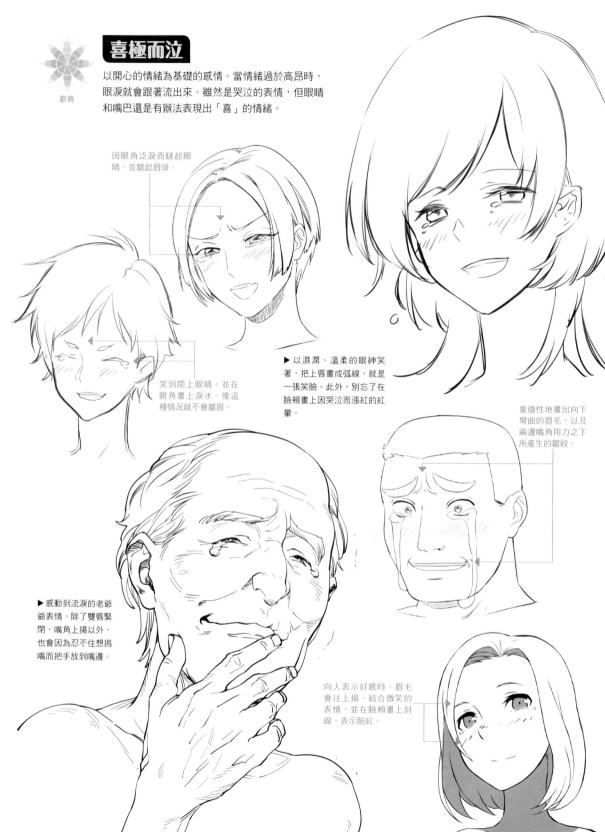

因眼角泛淚而瞇起眼睛，並皺起眉頭。

笑到閉上眼睛，並在眼角畫上淚水。像這種情況就不會皺眉。

▶ 以濕潤、溫柔的眼神笑著，把上唇畫成弧線，就是一張笑臉。此外，別忘了在臉頰畫上因哭泣而漲紅的紅暈。

象徵性地畫出向下彎曲的眉毛，以及兩邊嘴角用力之下所產生的皺紋。

▶ 感動到流淚的老爺爺表情。除了雙唇緊閉、嘴角上揚以外，也會因為忍不住想摀嘴而把手放到嘴邊。

向人表示好感時，眉毛會往上揚。結合微笑的表情，並在臉頰畫上斜線，表示臉紅。

不甘心地哭・不甘心

組合上吊的「怒」眉和因下唇用力而歪嘴的「哀」嘴，就能畫出一臉不甘心的表情。

暴怒・厭惡

只要眉頭下垂，眉毛看起來就像上吊。此外，也可看到咬緊牙根的牙齒。

▶ 嘴角下垂，並在下唇下方畫上一條線，表現出嘴巴正在使力的樣子

隨著眉頭下垂，上眼皮也跟著下垂，使眼睛看起來像上吊眼。

用兩條粗線把閉起的雙眼畫成Q版，同時強調咬緊牙根時的虎牙。

▶ 眼睛瞇得細細的，並從眼角流出碩大的眼淚。上下唇用力，導致中央的線條往內凹的樣子是重點。

生氣的男大姊。生氣時，男性化的粗眉上吊，再用下垂的眼角和縱向打開的嘴巴等女性化的特徵，表現出人物的特色。

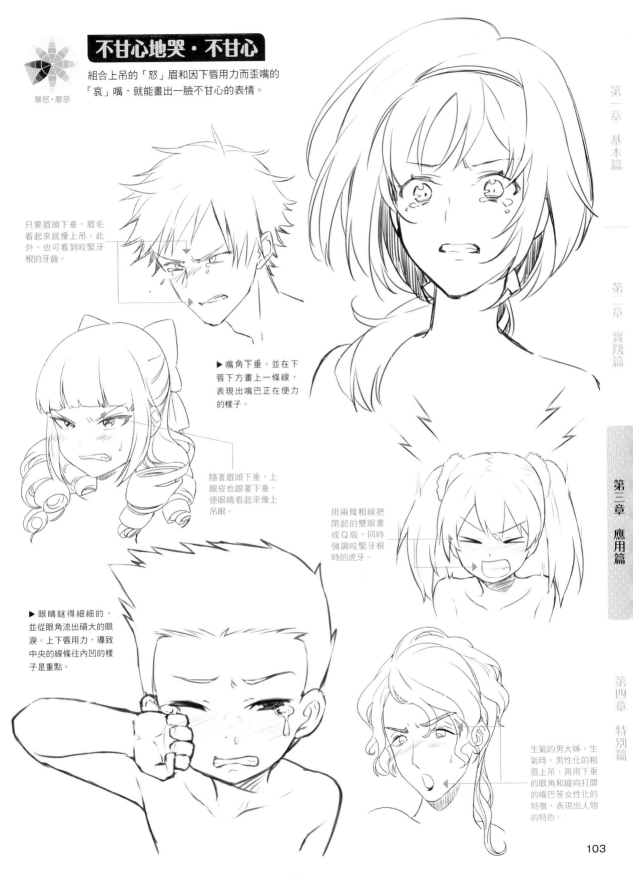

相信、接受

「相信」是一種與「喜」的情緒很像的感情。以自然放鬆的表情微笑，表現出完全信任的模樣。

稍微瞇起眼睛凝視對方。

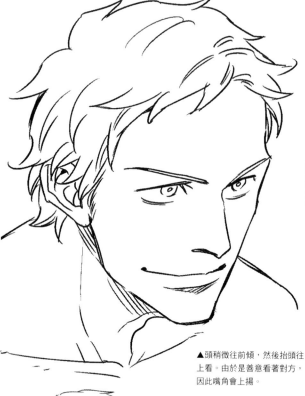

由於角色是在微笑，因此要把眼角畫成下垂的樣子。此外，嘴角大大地往上揚，會更有女人味。

▲頭稍微往前傾，然後抬頭往上看。由於是善意看著對方，因此嘴角會上揚。

▶微笑的重點在於眉毛和眼睛的形狀。如果把線條畫得太過平坦，就會變成面無表情，要特別注意。

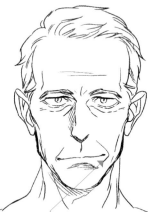

臉部不過度用力。大幅上揚的嘴角，表現出年長者的從容以及愛諷刺的性格。

只要把眉毛畫得離眼睛很遠，就能表現出接納對方的感覺。

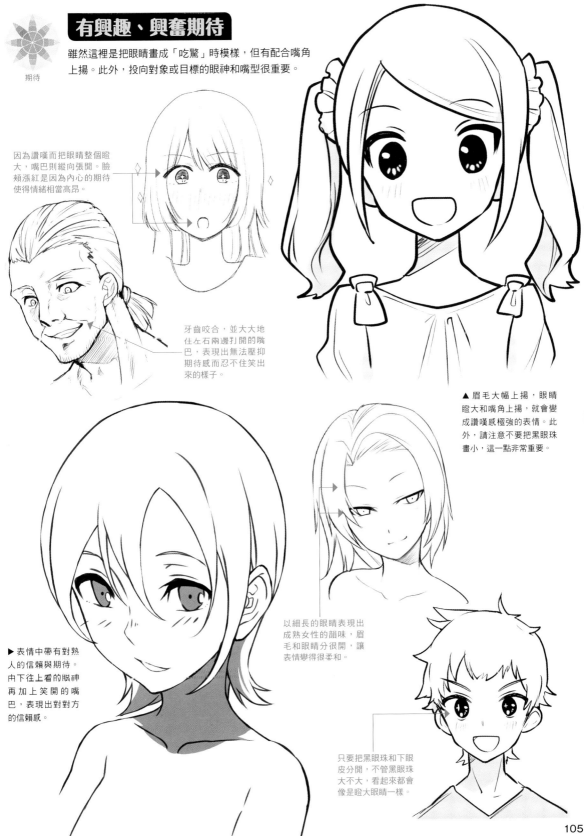

有興趣、興奮期待

雖然這裡是把眼睛畫成「吃驚」時模樣,但有配合嘴角上揚。此外,投向對象或目標的眼神和嘴型很重要。

期待

因為讚嘆而把眼睛整個睜大,嘴巴則縱向張開。臉頰漲紅是因為內心的期待使得情緒相當高昂。

牙齒咬合,並大大地住左右兩邊打開的嘴巴,表現出無法壓抑期待感而忍不住笑出來的樣子。

▲ 眉毛大幅上揚,眼睛睜大和嘴角上揚,就會變成讚嘆感極強的表情。此外,請注意不要把黑眼珠畫小,這一點非常重要。

▶表情中帶有對熟人的信賴與期待。由下往上看的眼神再加上笑開的嘴巴,表現出對對方的信賴感。

以細長的眼睛表現出成熟女性的韻味,眉毛和眼睛分很開,讓表情變得很柔和。

只要把黑眼珠和下眼皮分開,不管黑眼珠大不大,看起來都會像是睜大眼睛一樣。

仰慕、尊敬

凝視、眼珠子往上看，都是表示強烈關注對方的特徵。眼睛的亮點畫得愈多，就愈有閃閃發亮的效果。

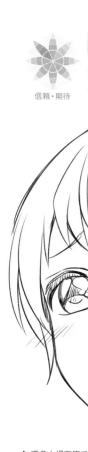

眉毛大幅上揚，再加上眼珠子往上看，就能表現出對對方抱持著敬意和仰慕的感覺。

利用縱向打開的嘴巴和眼睛裡的閃亮星星等表現手法，使角色的性格更明顯。

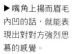

▶嘴角上揚而眉毛內凹的話，就能表現出對對方強烈思慕的感覺。

與吃驚的表情很像的眉毛和眼睛，如果再加上張開的嘴巴，看起來就會很像佩服不已的樣子。

人物因情緒高漲而臉紅，因此在臉頰畫上代表紅暈的線。

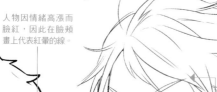

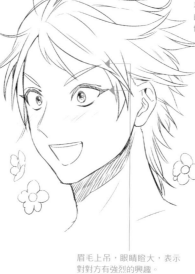

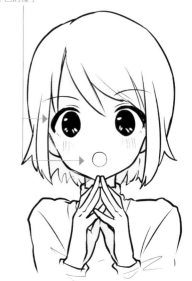

眉毛上吊，眼睛睜大，表示對對方有強烈的興趣。

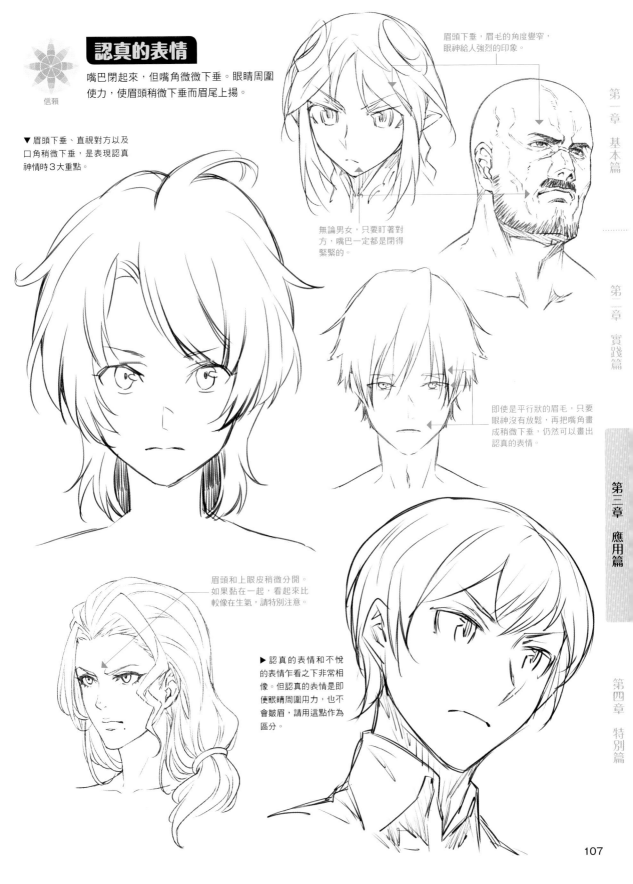

認真的表情

信賴

嘴巴閉起來,但嘴角微微下垂。眼睛周圍使力,使眉頭稍微下垂而眉尾上揚。

▼ 眉頭下垂、直視對方以及口角稍微下垂,是表現認真神情時3大重點。

眉頭下垂,眉毛的角度變窄,眼神給人強烈的印象。

無論男女,只要盯著對方,嘴巴一定都是閉得緊緊的。

即使是平行狀的眉毛,只要眼神沒有放鬆,再把嘴角畫成稍微下垂,仍然可以畫出認真的表情。

眉頭和上眼皮稍微分開。如果黏在一起,看起來比較像在生氣,請特別注意。

▶ 認真的表情和不悅的表情乍看之下非常相像。但認真的表情是即使眼睛周圍用力,也不會皺眉,請用這點作為區分。

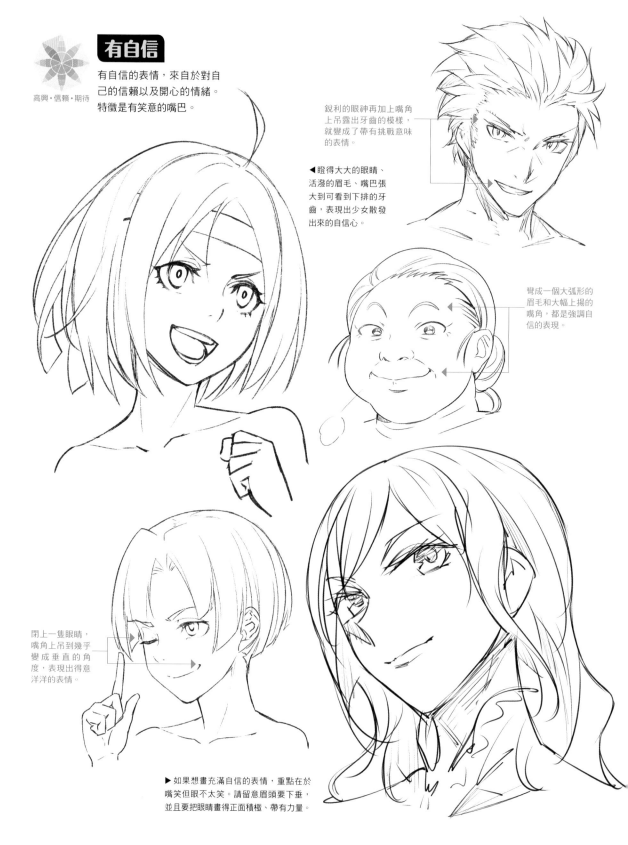

有自信

有自信的表情，來自於對自己的信賴以及開心的情緒。特徵是有笑意的嘴巴。

高興・信賴・期待

銳利的眼神再加上嘴角上吊露出牙齒的模樣，就變成了帶有挑戰意味的表情。

◄ 瞪得大大的眼睛、活潑的眉毛、嘴巴張大到可看到下排的牙齒，表現出少女散發出來的自信心。

彎成一個大弧形的眉毛和大幅上揚的嘴角，都是強調自信的表現。

閉上一隻眼睛，嘴角上吊到幾乎變成垂直的角度，表現出得意洋洋的表情。

► 如果想畫充滿自信的表情，重點在於嘴笑但眼不太笑。請留意眉頭要下垂，並且要把眼睛畫得正面積極、帶有力量。

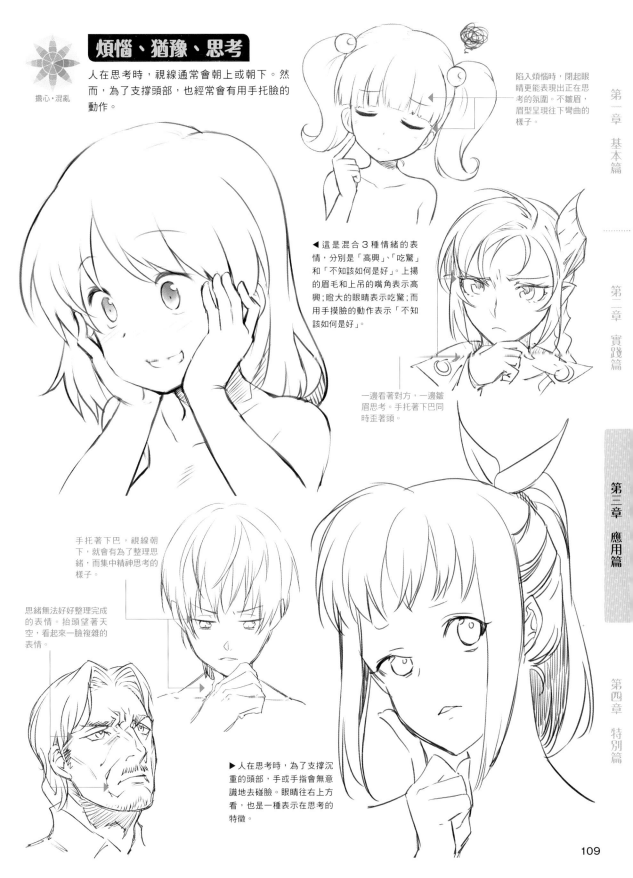

煩惱、猶豫、思考

人在思考時，視線通常會朝上或朝下。然而，為了支撐頭部，也經常會有用手托臉的動作。

擔心・混亂

陷入煩惱時，閉起眼睛更能表現出正在思考的氛圍。不皺眉，眉型呈現往下彎曲的樣子。

◀ 這是混合 3 種情緒的表情，分別是「高興」、「吃驚」和「不知該如何是好」。上揚的眉毛和上吊的嘴角表示高興；瞪大的眼睛表示吃驚；而用手摸臉的動作表示「不知該如何是好」。

一邊看著對方，一邊皺眉思考。手托著下巴同時歪著頭。

手托著下巴，視線朝下，就會有為了整理思緒，而集中精神思考的樣子。

思緒無法好好整理完成的表情。抬頭望著天空，看起來一臉複雜的表情。

▶ 人在思考時，為了支撐沉重的頭部，手或手指會無意識地去碰臉。眼睛往右上方看，也是一種表示在思考的特徵。

焦慮

害怕・混亂

由於面臨突如其來的意外，使人處於驚恐不安的情緒當中，因此表情會有「吃驚」和「害怕」的要素。

對於突如其來的意外感到焦慮時，「吃驚」的情緒會強烈地顯露出來，使得眼睛不由得睜大。

因感到困擾而皺起眉頭，一高一低改變了眉毛的形狀。

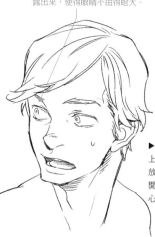

▶因事件帶來的衝擊再加上內心的動搖，嘴巴呈現放鬆狀態，下巴下降嘴巴開開。視線會朝向造成內心動搖的事物或對象。

只要嘴巴別張太開，焦慮的程度也會減少。

▶表現焦慮最簡單的方式是畫上汗珠。表情特徵的話，眼睛和眉毛之間的距離，還有眼睛睜大的程度，都會對表情造成很大的影響。

大大張開的嘴巴、八字眉以及刺出來的頭髮，都能強調人物的焦慮。

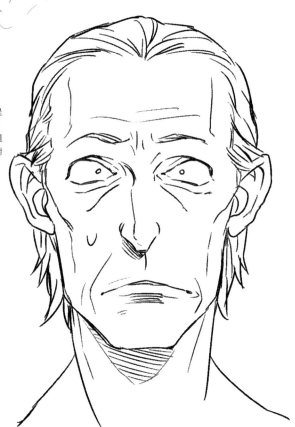

裝傻、轉移話題

一邊思考一邊說謊時，眼神會游移不定。此外，嘴巴會因為想著要說哪些說詞而處於打開的狀態。

害怕‧混亂

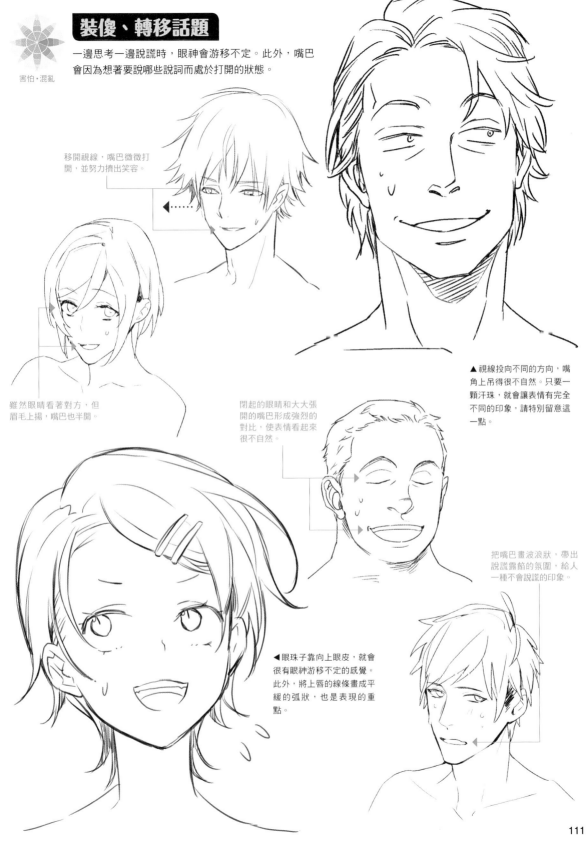

移開視線，嘴巴微微打開，並努力擠出笑容。

雖然眼睛看著對方，但眉毛上揚，嘴巴也半開。

閉起的眼睛和大大張開的嘴巴形成強烈的對比，使表情看起來很不自然。

▲ 視線投向不同的方向，嘴角上吊得很不自然。只要一顆汗珠，就會讓表情有完全不同的印象，請特別留意這一點。

把嘴巴畫波浪狀，帶出說謊露餡的氛圍，給人一種不會說謊的印象。

◀ 眼珠子靠向上眼皮，就會很有眼神游移不定的感覺。此外，將上唇的線條畫成平緩的弧狀，也是表現的重點。

逞強、虛張聲勢

大大張開的嘴巴和上吊的眉毛，乍看之下好像很有氣勢，但是一旦皺眉就會讓人覺得好像哪裡有些突兀。

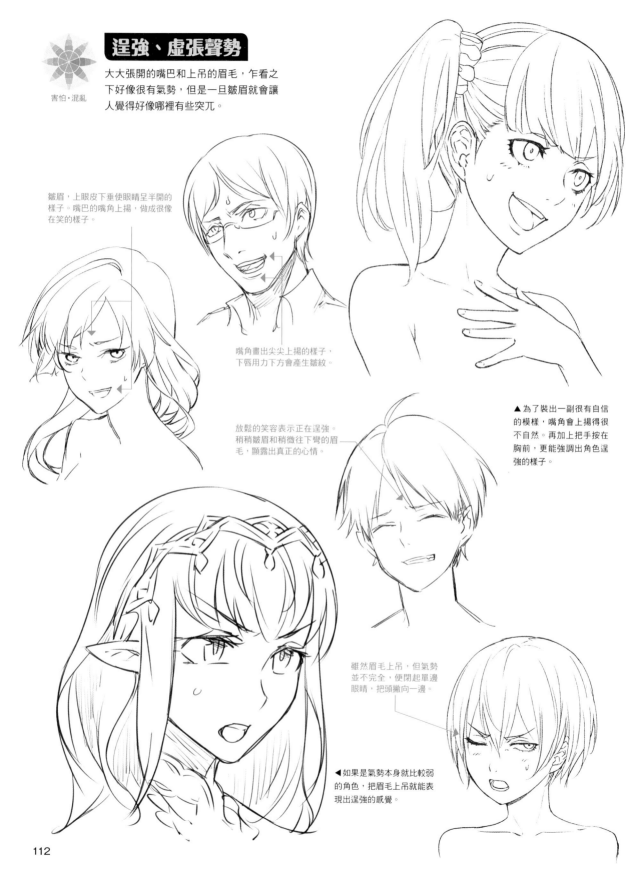

皺眉，上眼皮下垂使眼睛呈半開的樣子。嘴巴的嘴角上揚，做成很像在笑的樣子。

嘴角畫出尖尖上揚的樣子，下唇用力下方會產生皺紋。

放鬆的笑容表示正在逞強。稍稍皺眉和稍微往下彎的眉毛，顯露出真正的心情。

▲ 為了裝出一副很有自信的模樣，嘴角會上揚得很不自然。再加上把手按在胸前，更能強調出角色逞強的樣子。

雖然眉毛上吊，但氣勢並不完全，便閉起單邊眼睛，把頭撇向一邊。

◀如果是氣勢本身就比較弱的角色，把眉毛上吊就能表現出逞強的感覺。

鬧彆扭、賭氣

由於怒氣中帶有好感，因此會有橫眉怒目、臉頰鼓起和嘟著嘴巴等動作。

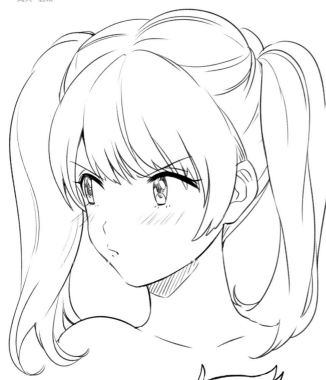

嘴巴閉緊，並在下唇的下方畫一條線。上眼皮下降，一副要閉起眼睛的樣子。

▲ 視線完全移開，把上吊的眉毛和上眼皮畫得很近，表現出在生氣的樣子。如果噘起嘴巴看起來會更有效果。

小朋友賭氣的表情。為了表現臉頰鼓起的模樣，而在嘴巴旁邊畫上一條線。

上吊的眉毛和嘴巴的形狀會對鬧彆扭的表情造成影響。

女生角色可用怒目橫眉和鼓起的臉頰把鬧彆扭的樣子畫得很可愛。

▶ 雖然眉毛上吊一副很生氣的樣子，但由於對方是喜歡的人，所以眼珠子會有點往上看。嘴角不要太過下垂會比較可愛。

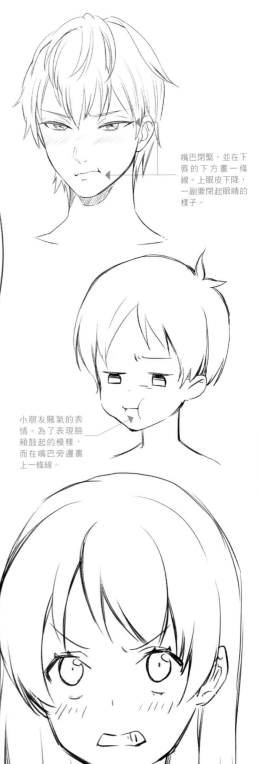

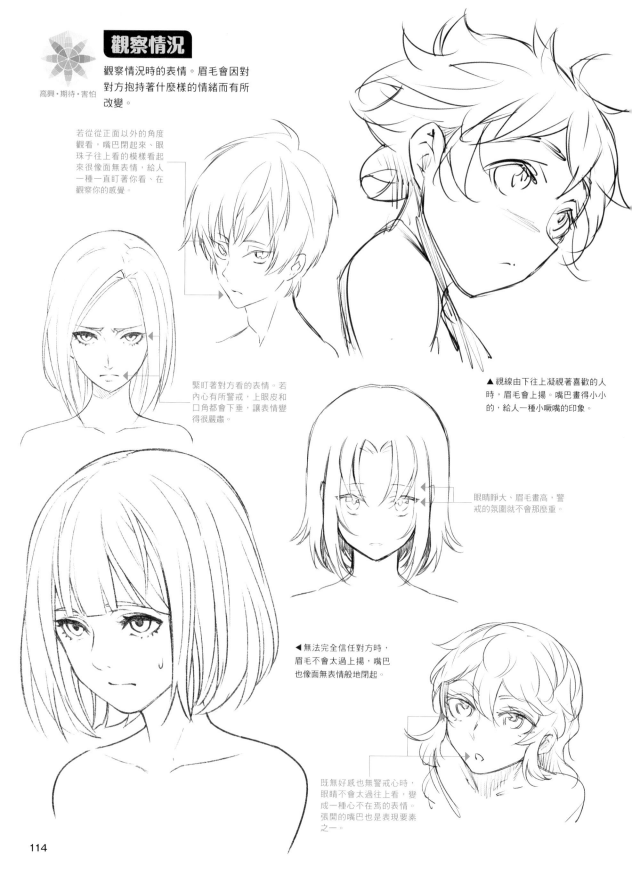

觀察情況

觀察情況時的表情。眉毛會因對對方抱持著什麼樣的情緒而有所改變。

高興・期待・害怕

若從從正面以外的角度觀看，嘴巴閉起來、眼珠子往上看的模樣看起來很像面無表情，給人一種一直盯著你看、在觀察你的感覺。

緊盯著對方看的表情。若內心有所警戒，上眼皮和口角都會下垂，讓表情變得很嚴肅。

▲視線由下往上凝視著喜歡的人時，眉毛會上揚。嘴巴畫得小小的，給人一種小噘嘴的印象。

眼睛睜大、眉毛畫高，警戒的氛圍就不會那麼重。

◀無法完全信任對方時，眉毛不會太過往上揚，嘴巴也像面無表情般地閉起。

既無好感也無警戒心時，眼睛不會太過往上看，變成一種心不在焉的表情。張開的嘴巴也是表現要素之一。

懷疑、警戒

由於內心感到可疑和不安，眼睛會細細瞇起，並皺著眉頭。稍微帶有攻擊性，且不會移開視線。

攻擊

眼睛明顯半開，下唇上提，一副幾乎認定對方就是有問題的表情。

橫眉怒目並閉起嘴巴的表情。監視對方看有沒有什麼可疑的行徑。

▲ 警戒心再加上小小的厭惡感，使嘴巴閉得緊緊的，嘴角也下垂。此外，因為覺得可疑，所以瞇起半邊眼睛。

緊盯著對方的眼神。眼睛瞇得細細的，從正前方直盯著對方瞧。

強烈感到不安的警戒表情。身體面對的方向和視線若不一致，就有環視周圍的感覺。

◀ 帶有厭惡感和憤怒的表情。由於已經幾乎認定對方有問題，擔心對方會做出奇怪的舉動而用帶有攻擊性的眼神威嚇對方。

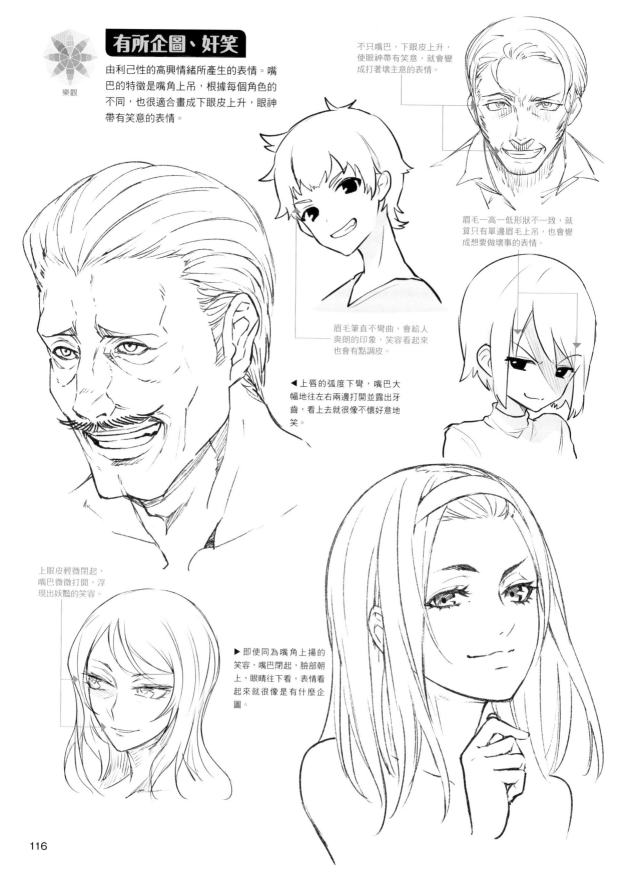

有所企圖、奸笑

由利己性的高興情緒所產生的表情。嘴巴的特徵是嘴角上揚,根據每個角色的不同,也很適合畫成下眼皮上升,眼神帶有笑意的表情。

樂觀

不只嘴巴,下眼皮上升,使眼神帶有笑意,就會變成打著壞主意的表情。

眉毛一高一低形狀不一致,就算只有單邊眉毛上吊,也會變成想要做壞事的表情。

眉毛筆直不彎曲,會給人爽朗的印象,笑容看起來也會有點調皮。

◀上唇的弧度下彎,嘴巴大幅地往左右兩邊打開並露出牙齒,看上去就很像不懷好意地笑。

上眼皮輕微閉起,嘴巴微微打開,浮現出妖豔的笑容。

▶即使同為嘴角上揚的笑容,嘴巴閉起,臉部朝上,眼睛往下看,表情看起來就很像是有什麼企圖。

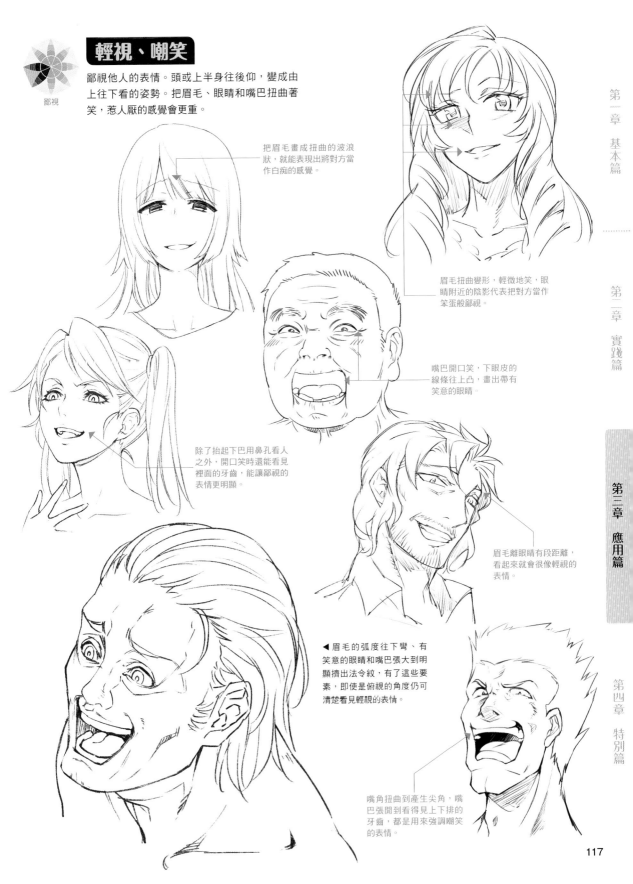

輕視、嘲笑

鄙視他人的表情。頭或上半身往後仰,變成由上往下看的姿勢。把眉毛、眼睛和嘴巴扭曲著笑,惹人厭的感覺會更重。

把眉毛畫成扭曲的波浪狀,就能表現出將對方當作白痴的感覺。

眉毛扭曲變形,輕微地笑,眼睛附近的陰影代表把對方當作笨蛋般鄙視。

嘴巴開口笑,下眼皮的線條往上凸,畫出帶有笑意的眼睛。

除了抬起下巴用鼻孔看人之外,開口笑時還能看見裡面的牙齒,能讓鄙視的表情更明顯。

眉毛離眼睛有段距離,看起來就會很像輕視的表情。

◀ 眉毛的弧度往下彎、有笑意的眼睛和嘴巴張大到明顯擠出法令紋,有了這些要素,即使是俯視的角度仍可清楚看見輕視的表情。

嘴角扭曲到產生尖角,嘴巴張開到看得見上下排的牙齒,都是用來強調嘲笑的表情。

日常生活・動作習慣

人的表情除了會受到情緒的影響之外，身體的狀況和環境的變化也會讓表情產生改變。本章節要
介紹的就是因睡眠等本能上的因素，或因寒暑等環境的因素，無意識引起的表情。

安心

發睏、睡著

發睏時，眼皮自然下垂，眼睛會瞇得細細的。嘴巴放鬆呈半開狀，
或者因打呵欠而張得大大的。

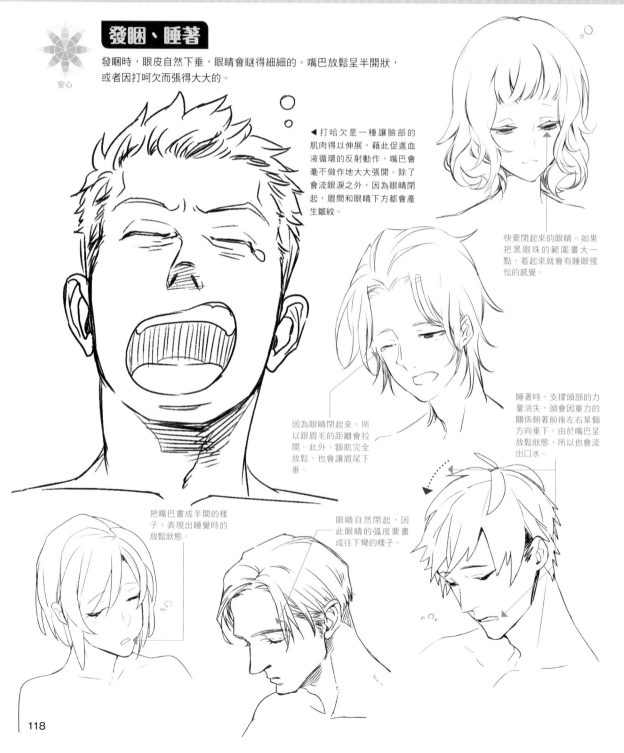

◀ 打哈欠是一種讓臉部的
肌肉得以伸展，藉此促進血
液循環的反射動作，嘴巴會
毫不做作地大大張開。除了
會流眼淚之外，因為眼睛閉
起，眉間和眼睛下方都會產
生皺紋。

快要閉起來的眼睛。如果
把黑眼珠的範圍畫大一
點，看起來就會有睡眼惺
忪的感覺。

因為眼睛閉起來，所
以跟眉毛的距離會拉
開。此外，額肌完全
放鬆，也會讓眉尾下
垂。

睡著時，支撐頭部的力
量消失，頭會因重力的
關係朝著前後左右某個
方向垂下。由於嘴巴呈
放鬆狀態，所以也會流
出口水。

把嘴巴畫成半開的樣
子，表現出睡覺時的
放鬆狀態。

眼睛自然閉起，因
此眼睛的弧度要畫
成往下彎的樣子。

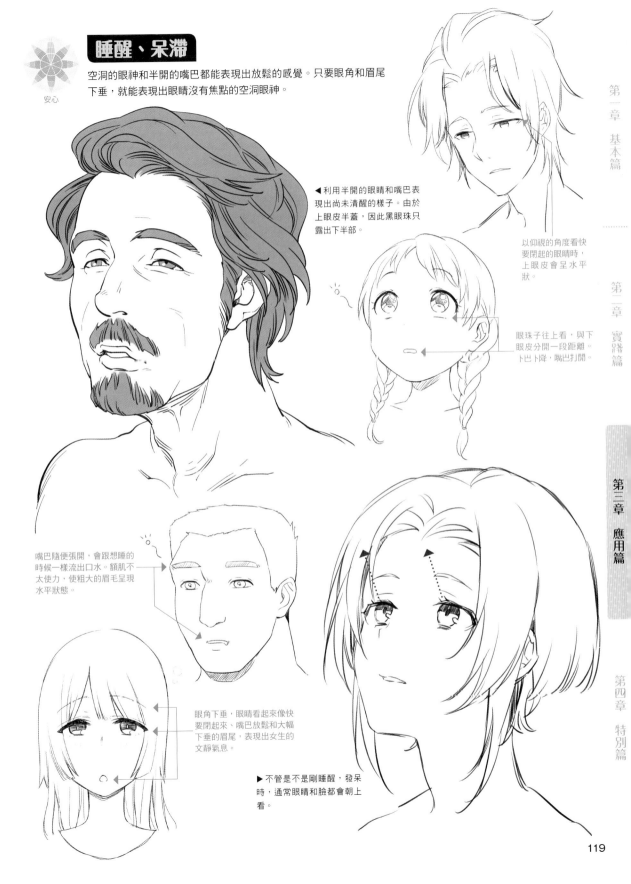

睡醒、呆滯

空洞的眼神和半開的嘴巴都能表現出放鬆的感覺。只要眼角和眉尾下垂，就能表現出眼睛沒有焦點的空洞眼神。

◀利用半開的眼睛和嘴巴表現出尚未清醒的樣子。由於上眼皮半蓋，因此黑眼珠只露出下半部。

以仰視的角度看快要閉起的眼睛時，上眼皮會呈水平狀。

眼珠子往上看，與下眼皮分開一段距離。卜巴卜降，嘴巴打開。

嘴巴隨便張開，會跟想睡的時候一樣流出口水。額肌不太使力，使粗大的眉毛呈現水平狀態。

眼角下垂，眼睛看起來像快要閉起來、嘴巴放鬆和大幅下垂的眉尾，表現出女生的文靜氣息。

▶不管是不是剛睡醒，發呆時，通常眼睛和臉都會朝上看。

安心

119

酷熱、虛脫

可用扭曲的嘴巴表達內心的不快，或用下垂的眼角和口角畫出頭昏眼花的表情。汗水的線拉得愈長，愈有流汗的感覺。

熱到很不舒服，討厭的心情全寫在臉上。嘴巴閉起來，但嘴角下垂。

▶ 扭曲的眉毛、咬牙切齒的嘴巴以及下垂的眼角，表現出熱到很不舒服的感覺。

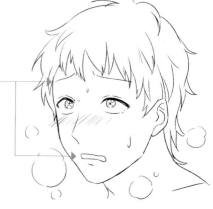

熱到喘氣的樣子。眉毛呈八字型，嘴巴往左右兩邊拉開。

熱到喘不過氣時，嘴巴會大大張開急促地呼吸。因為很痛苦，所以眉毛會扭曲，眼睛也會閉起來。

即使是不太會把不舒服的感覺表現在臉上的角色，也可利用稍微凌亂的頭髮來表現天氣的酷熱。

▶ 熱到腦袋發昏，使嘴巴呈半開狀。可用滑落的汗水和從身體發出來的蒸氣等漫畫符號表現暑氣。

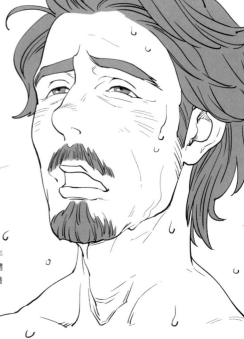

寒冷、凍僵

覺得冷時全身會縮緊，嘴巴和眼睛周圍也會因為使力的關係容易產生皺紋。此外，也會因為凍僵的關係導致身體或牙齒喀喀打顫。

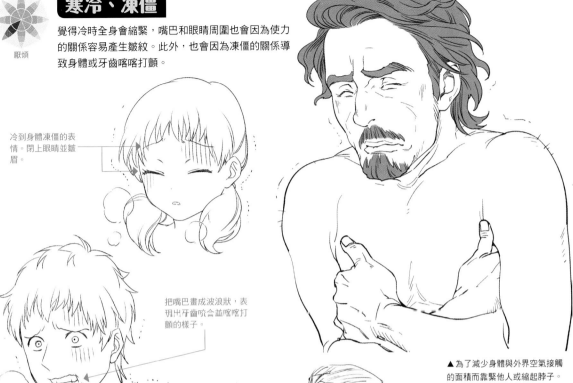

冷到身體凍僵的表情。閉上眼睛並皺眉。

把嘴巴畫成波浪狀，表現出牙齒咬合並喀喀打顫的樣子。

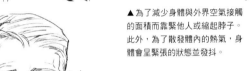

▲為了減少身體與外界空氣接觸的面積而靠緊他人或縮起脖子。此外，為了散發體內的熱氣，身體會呈緊張的狀態並發抖。

耳朵和鼻子紅紅的，代表天氣非常寒冷。

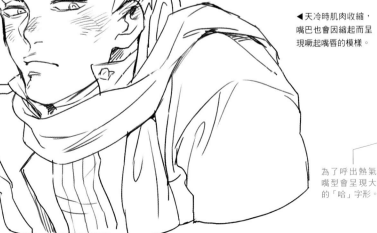

◀天冷時肌肉收縮，嘴巴也會因縮起而呈現噘起嘴唇的模樣。

為了呼出熱氣，嘴型會呈現大大的「哈」字形。

身體不舒服、發燒

厭煩

因發燒而身體疲倦時，眼睛會呈現快要閉起來的樣子。眼睛下方的皺紋可表現身體不舒服，而眼睛的陰影則可表現氣色很差。

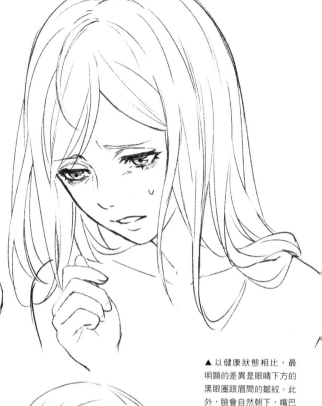

▲ 以健康狀態相比，最明顯的差異是眼睛下方的黑眼圈跟眉間的皺紋。此外，臉會自然朝下，嘴巴也會因為無力而張開。

利用扭曲的眉毛、閉上單邊眼睛和咬緊牙根的嘴巴，來表現難受的感覺。此外，手會下意識地去碰觸到疼痛的地方，或壓或揉。

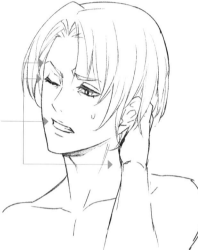

低頭往下看，上眼皮下降，眼睛周圍畫上代表厚重陰影的直線，就能表現出沒有氣力或身體不舒服的樣子。

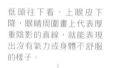

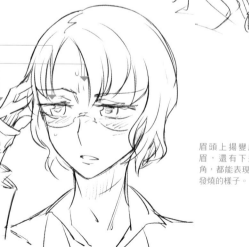

在眼睛下方畫上幾條橫線代表黑眼圈，黑眼圈愈重，代表身體愈不舒服，也能表現出正在發燒的樣子。

因發燒頭痛而用手按住太陽穴。利用眉間的皺紋和下降的上眼皮表現出身體的不舒服或痛楚。

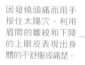

眉頭上揚變成八字眉，還有下垂的嘴角，都能表現出正在發燒的樣子。

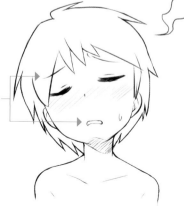

第一章 基本篇

第二章 實踐篇

第三章 應用篇

第四章 特別篇

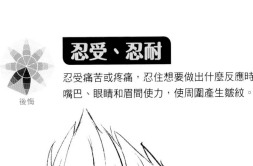

忍受、忍耐

忍受痛苦或疼痛，忍住想要做出什麼反應時的表情。
嘴巴、眼睛和眉間使力，使周圍產生皺紋。

眉間用力，眉頭下垂，使眉毛靠近眼睛。由於嘴巴用力閉緊，因此下唇下方會產生陰影。

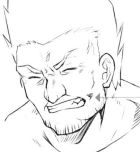

臉頰用力到咬緊牙根的狀態，並從鼻翼兩側擠出兩條很深的皺紋。

利用波浪狀的眉毛表現出臉部肌肉緊張、微微顫抖的樣子。此外，因臉頰用力、拉動肌肉的影響，導致鼻孔擴張。

◀忍住疼痛的表情。因整個臉部緊張而爆青筋的樣子。鼻頭皺起，嘴角旁或下巴周邊產生很深的皺紋。

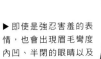

▶即使是強忍害羞的表情，也會出現眉毛彎度內凹、半閉的眼睛以及閉緊嘴巴的特徵。

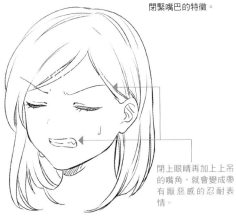

閉上眼睛再加上上吊的嘴角，就會變成帶有厭惡感的忍耐表情。

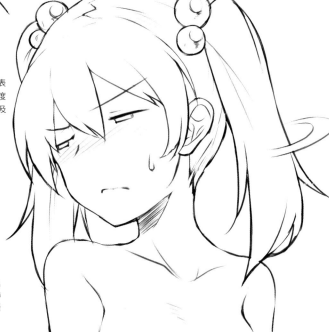

123

用餐

用餐時的表情，和食物的種類、吃法、味覺上的差異、好惡等各種情境有關。而吃法也跟角色的個性有所關聯，因此，請務必掌握改變表情的要點。

咬、含

樂觀

撕咬食物時，大大張開的嘴巴和牙齒會是表現的重點。表情會因為對食物的期待，而變得開朗。

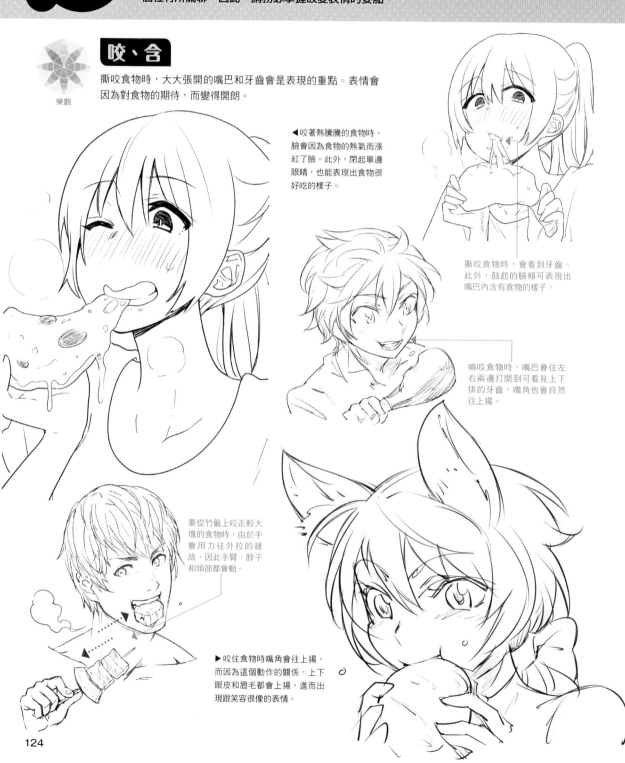

◀咬著熱騰騰的食物時，臉會因為食物的熱氣而漲紅了臉。此外，閉起單邊眼睛，也能表現出食物很好吃的樣子。

撕咬食物時，會看到牙齒。此外，鼓起的臉頰可表現出嘴巴內含有食物的樣子。

啃咬食物時，嘴巴會往左右兩邊打開到可看見上下排的牙齒，嘴角也會自然往上揚。

要從竹籤上咬走較大塊的食物時，由於手會用力往外拉的緣故，因此手臂、脖子和頭部都會動。

▶咬住食物時嘴角會往上揚，而因為這個動作的關係，上下眼皮和眉毛都會上揚，進而出現跟笑容很像的表情。

吃得很專心

當肚子餓或食物很好吃時，就會吃得很專心。眼睛通常都會看著食物，一邊凝視一邊大口大口地吃。

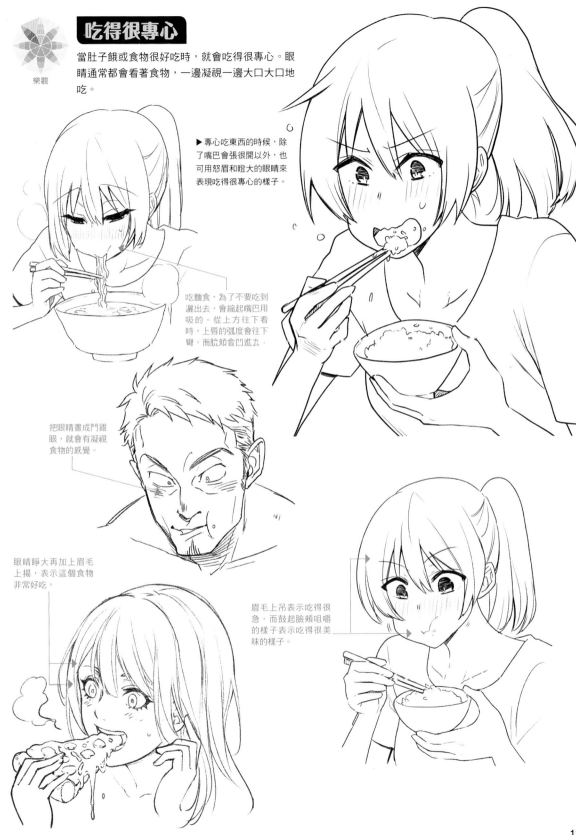

▶ 專心吃東西的時候，除了嘴巴會張很開以外，也可用怒眉和睜大的眼睛來表現吃得很專心的樣子。

吃麵食，為了不要吃到灑出去，會縮起嘴巴用吸的。從上方往下看時，上唇的弧度會往下彎，而臉頰會凹進去。

把眼睛畫成鬥雞眼，就會有凝視食物的感覺。

眼睛睜大再加上眉毛上揚，表示這個食物非常好吃。

眉毛上吊表示吃得很急，而鼓起臉頰咀嚼的樣子表示吃得很美味的樣子。

好吃、咀嚼

以幸福的笑容和陶醉的表情享用食物。閉上雙眼、臉頰鼓起，表現出細細品嘗美味的樣子。

眼睛閉上、眉毛的弧度往下彎和上揚的嘴角，表現出一臉陶醉的樣子。

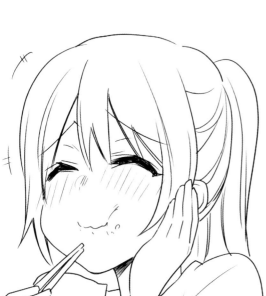

◀ 實在太過好吃，使眉毛變成八字眉。由於嘴唇用力，因此下唇下方會產生皺紋。

在笑臉上畫一條表示臉頰鼓起的線，就會變成享用美味食物的表情。

在笑臉的嘴邊畫上食物的渣渣，就能表現出吃得很投入的氛圍。

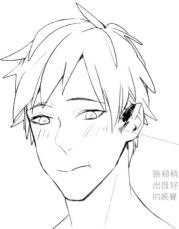

臉頰稍微泛紅，表現出既好吃又覺得幸福的感覺。

▶ 不只笑著吃東西，還把食物塞進嘴巴到臉頰都變形，表現出食物很好吃的樣子。

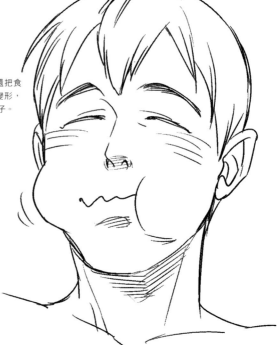

後悔

刺激性的味道

如果味道跟想像的不一樣，對當事人而言就是一種刺激性的味道。具體來說，如果吃到太酸、太苦、太澀、太辣的東西時，就會出現眉頭緊蹙的反應。

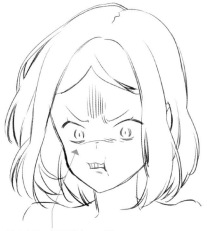

眉毛上吊、眼睛瞪大，一副很吃驚的表情。由於味道太過衝擊，讓人不由得地皺起眉頭。

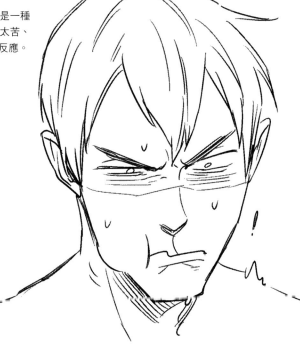

▲ 肩膀的線跳起、一大一小的眼睛和歪嘴，表現出吃到一半時，發現味道不對勁的樣子。

◀ 畫在頭旁邊的效果線，扭曲的眉毛和嘴巴，縮小的瞳孔，利用整個五官來表現出受到刺激的樣子。

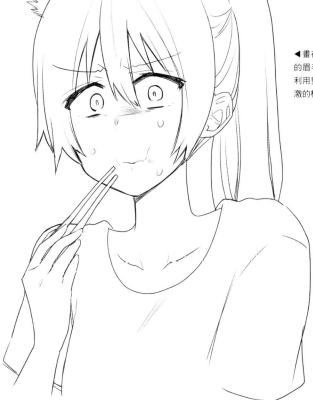

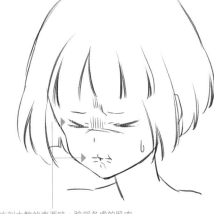

吃到太酸的東西時，臉部各處的肌肉會收縮，使眉間擠出縱向皺紋，嘴巴也會因為緊縮而產生放射狀的皺紋，還會緊緊閉上眼睛。

難吃、不好吃

後悔

吃到不喜歡或不好吃的東西時，會出現皺臉或吐舌等近似「厭惡」表情的拒絕反應。

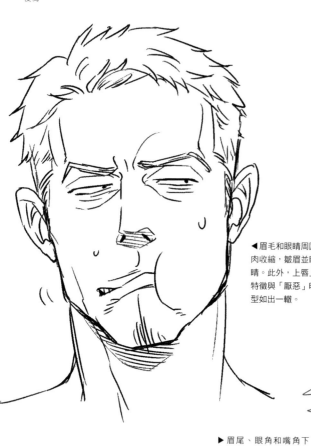

◀ 眉毛和眼睛周圍的肌肉收縮，皺眉並瞇起眼睛。此外，上唇上揚的特徵與「厭惡」時的嘴型如出一轍。

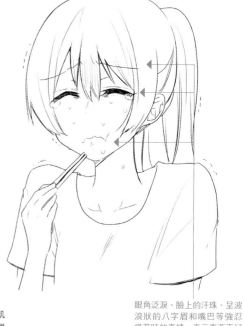

眼角泛淚、臉上的汗珠、呈波浪狀的八字眉和嘴巴等強忍痛苦時的表情，表示東西不好吃，但在忍耐的樣子。

▶ 眉尾、眼角和嘴角下垂，使表情看起來帶有強烈的厭惡感。眼睛閉起來也會有讓人感覺東西很難吃的效果。

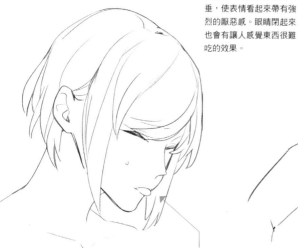

舌頭伸出來一副快要吐的樣子，是表達厭惡感和抗拒感的手法之一。

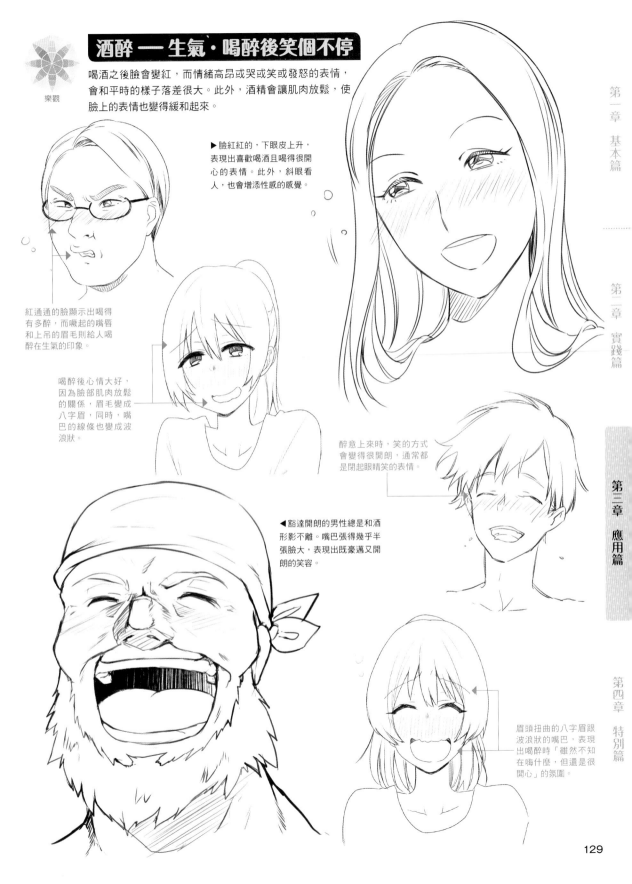

酒醉 — 生氣‧喝醉後笑個不停

樂觀

喝酒之後臉會變紅，而情緒高昂或哭或笑或發怒的表情，會和平時的樣子落差很大。此外，酒精會讓肌肉放鬆，使臉上的表情也變得緩和起來。

▶臉紅紅的，下眼皮上升，表現出喜歡喝酒且喝得很開心的表情。此外，斜眼看人，也會增添性感的感覺。

紅通通的臉顯示出喝得有多醉，而噘起的嘴唇和上吊的眉毛則給人喝醉在生氣的印象。

喝醉後心情大好，因為臉部肌肉放鬆的關係，眉毛變成八字眉，同時，嘴巴的線條也變成波浪狀。

醉意上來時，笑的方式會變得很開朗，通常都是閉起眼睛笑的表情。

◀豁達開朗的男性總是和酒形影不離。嘴巴張得幾乎半張臉大，表現出既豪邁又開朗的笑容。

眉頭扭曲的八字眉跟波浪狀的嘴巴，表現出喝醉時「雖然不知在嗨什麼，但還是很開心」的氛圍。

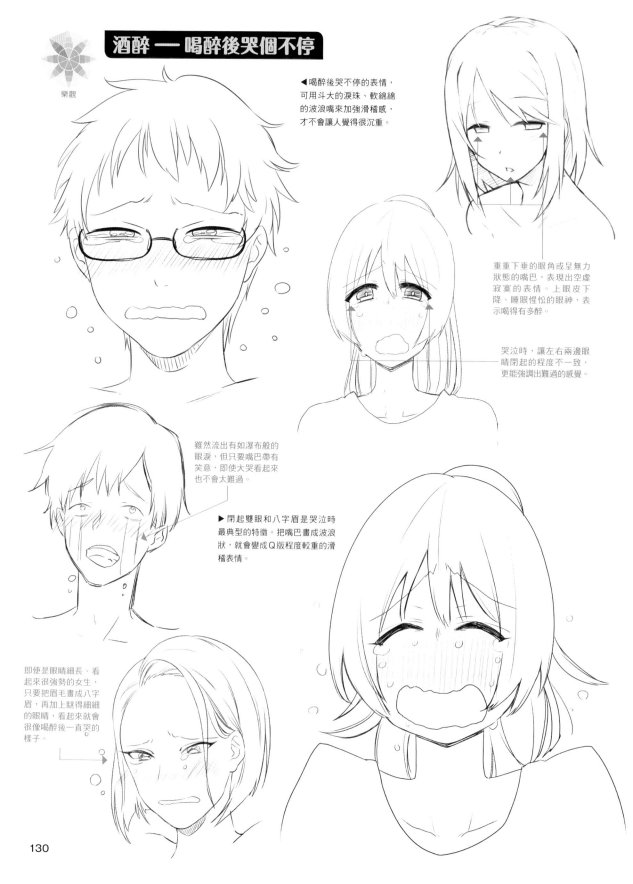

酒醉 ── 喝醉後哭個不停

樂觀

◀喝醉後哭不停的表情，可用斗大的淚珠、軟綿綿的波浪嘴來加強滑稽感，才不會讓人覺得很沉重。

重重下垂的眼角或呈無力狀態的嘴巴，表現出空虛寂寞的表情。上眼皮下降、睡眼惺忪的眼神，表示喝得有多醉。

哭泣時，讓左右兩邊眼睛閉起的程度不一致，更能強調出難過的感覺。

雖然流出有如瀑布般的眼淚，但只要嘴巴帶有笑意，即使大哭看起來也不會太難過。

▶閉起雙眼和八字眉是哭泣時最典型的特徵。把嘴巴畫成波浪狀，就會變成Q版程度較重的滑稽表情。

即使是眼睛細長、看起來很強勢的女生，只要把眉毛畫成八字眉，再加上瞇得細細的眼睛，看起來就會很像喝醉後一直哭的樣子。

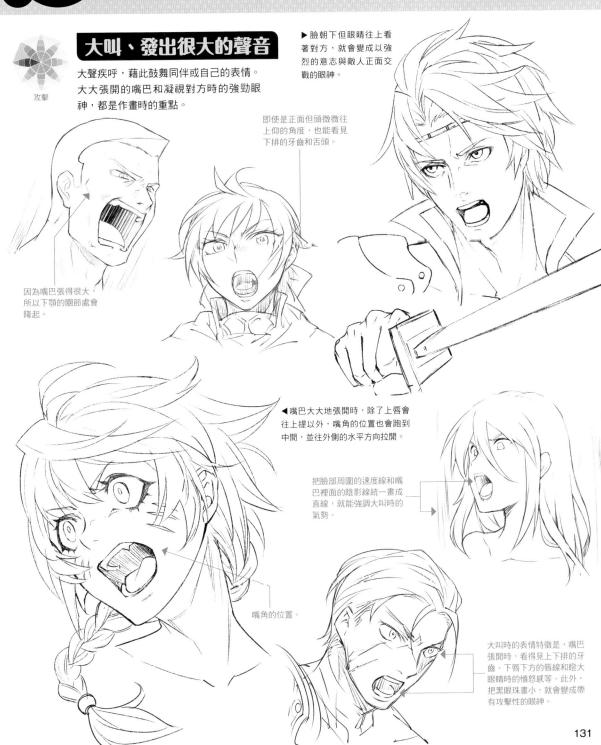

攻擊

大叫、發出很大的聲音

大聲疾呼，藉此鼓舞同伴或自己的表情。大大張開的嘴巴和凝視對方時的強勁眼神，都是作畫時的重點。

▶臉朝下但眼睛往上看著對方，就會變成以強烈的意志與敵人正面交戰的眼神。

即使是正面但頭微微往上仰的角度，也能看見下排的牙齒和舌頭。

因為嘴巴張得很大，所以下顎的關節處會隆起。

◀嘴巴大大地張開時，除了上唇會往上提以外，嘴角的位置也會跑到中間，並往外側的水平方向拉開。

把臉部周圍的速度線和嘴巴裡面的陰影線統一畫成直線，就能強調大叫時的氣勢

嘴角的位置。

大叫時的表情特徵是，嘴巴張開時，看得見上下排的牙齒、下唇下方的唇線和暗大眼睛時的憤怒感等。此外，把黑眼珠畫小，就會變成帶有攻擊性的眼神。

吟唱咒文、施展魔法

魔法必須倚靠施行者內在的力量或大自然等外在力量始能發動。為了引出這股力量，可能吟唱咒文、擺出施展姿勢或是否利用道具等，都會造就不同的表情。

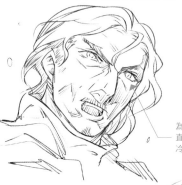

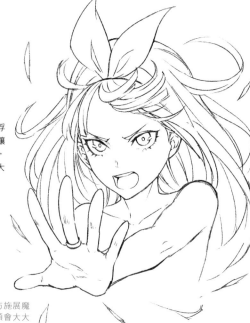

▶因魔法能量的影響而漂浮在空中的頭髮，以及為了讓實體化的魔法更「真實」，會以非常認真的眼神張嘴大喊。

為了集中精神，而將眼睛直視對方，做出既認真又冷靜的表情。

由於要向對方施展魔法，因此眉頭會大大下垂，做出近似「大叫」的攻擊表情。此外，可用身體的陰影和飄起的頭髮表現魔法的威力。

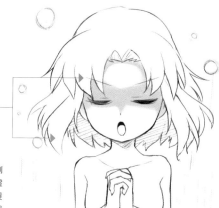

靜靜閉上眼睛與上吊的眉毛和飄起來的頭髮造成觀感上的落差，給人一種纖瘦嬌小的少女正在招喚一股強大力量的感覺。

◀雖然嘴角的位置跑到下側的位置，但只要把怒眉、瞪大的雙眼，以及飄起的頭髮等要素組合起來，就會變成具有攻擊性的表情。

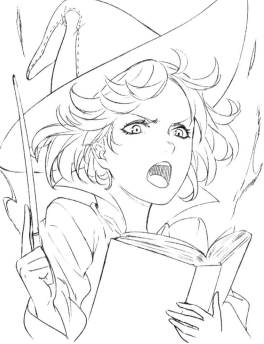

利用漂浮在周圍的亮光來表示魔法能量，由於光源是從地面而來，因此施術者的眼睛下方會產生陰影。

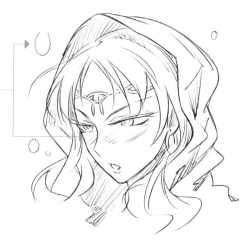

被擊中、受到傷害

後悔

因為疼痛和打擊而使表情扭曲。可從嘴巴張開的程度和眼睛閉起的程度想像攻擊的威力。

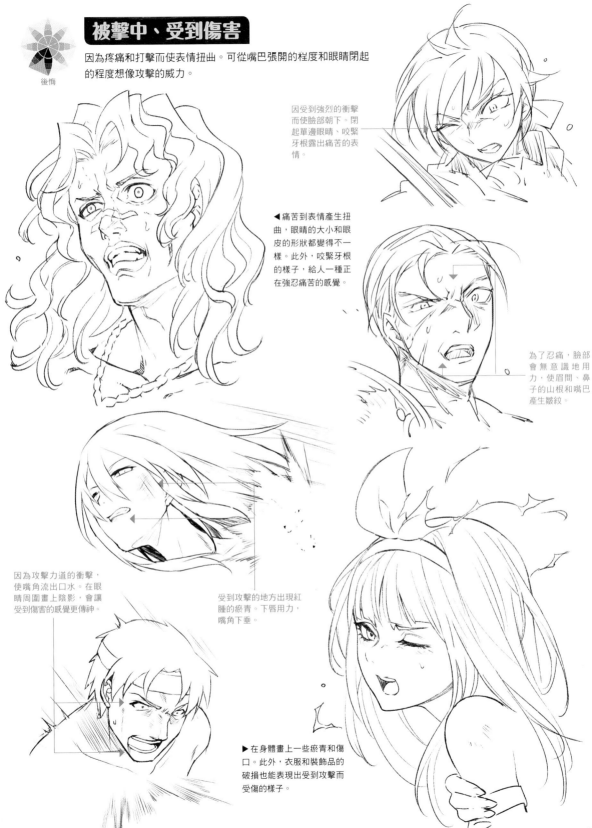

因受到強烈的衝擊而使臉部朝下。閉起單邊眼睛、咬緊牙根露出痛苦的表情。

◀痛苦到表情產生扭曲，眼睛的大小和眼皮的形狀都變得不一樣。此外，咬緊牙根的樣子，給人一種正在強忍痛苦的感覺。

為了忍痛，臉部會無意識地用力，使眉間的山根和鼻子的山根和嘴巴產生皺紋。

因為攻擊力道的衝擊，使嘴角流出口水。在眼睛周圍畫上陰影，會讓受到傷害的感覺更傳神。

受到攻擊的地方出現紅腫的瘀青。下唇用力，嘴角下垂。

▶在身體畫上一些瘀青和傷口。此外，衣服和裝飾品的破損也能表現出受到攻擊而受傷的樣子。

133

倒地、昏厥

無法繼續戰鬥的表情。如果已經失去意識，四肢和表情的肌肉都會鬆弛。但若還有意識，表情會因痛苦而產生扭曲，

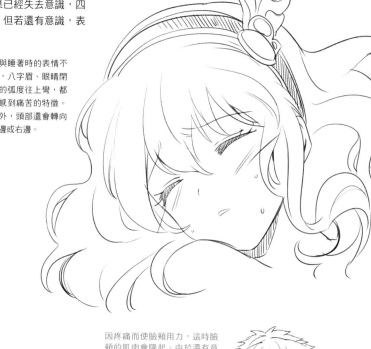

▶與睡著時的表情不同，八字眉、眼睛閉起的弧度往上彎，都是感到痛苦的特徵。此外，頭部還會轉向左邊或右邊。

眼睛的表現讓表情看起來好像很痛苦，嘴巴則是呈無力狀態微微打開。

因疼痛而使臉頰用力，這時臉頰的肌肉會隆起。由於還有意識，嘴角會用力而僵住。

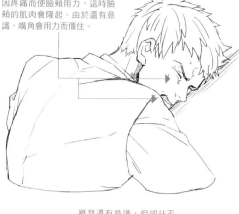

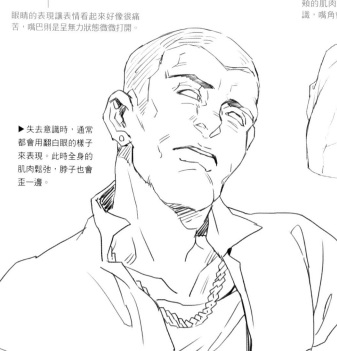

▶失去意識時，通常都會用翻白眼的樣子來表現。此時全身的肌肉鬆弛，脖子也會歪一邊。

雖然還有意識，但卻站不起來，因為疼痛的關係而使眉頭緊皺、緊咬牙根。

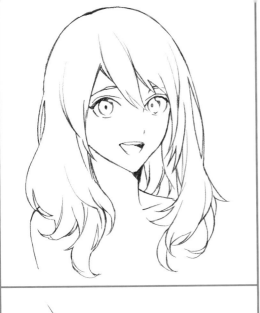

第4章 特別篇

髮型的畫法

髮型的種類

人物的臉畫好之後，接下來就是不可或缺的「頭髮」。本章節要談的，就是髮型種類、畫法、動態以及顏色等各項頭髮的特徵。頭髮依長度大致分成3種類型，首先就來看看它們的特徵吧！

男生

短髮

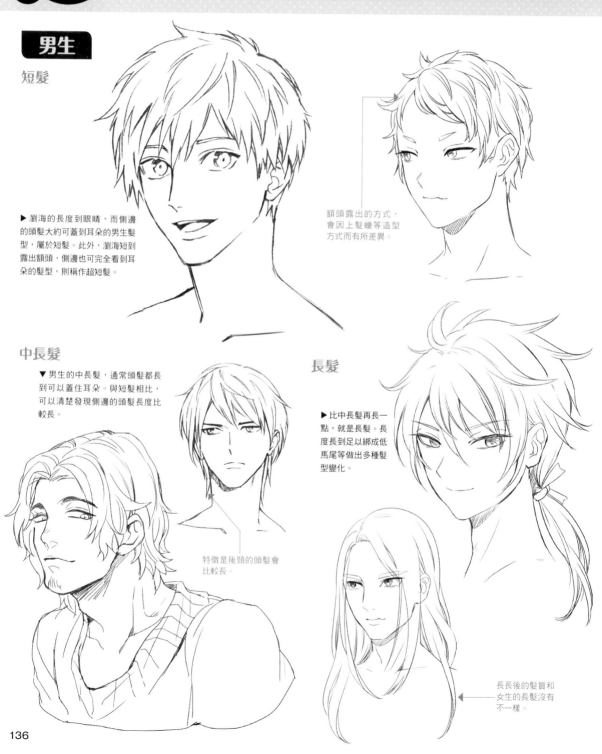

▶ 瀏海的長度到眼睛，而側邊的頭髮大約可蓋到耳朵的男生髮型，屬於短髮。此外，瀏海短到露出額頭，側邊也可完全看到耳朵的髮型，則稱作超短髮。

額頭露出的方式，會因上髮蠟等造型方式而有所差異。

中長髮

▼ 男生的中長髮，通常頭髮都長到可以蓋住耳朵。與短髮相比，可以清楚發現側邊的頭髮長度比較長。

特徵是後頸的頭髮會比較長。

長髮

▶ 比中長髮再長一點，就是長髮。長度長到足以綁成低馬尾等做出多種髮型變化。

長長後的髮質和女生的長髮沒有不一樣。

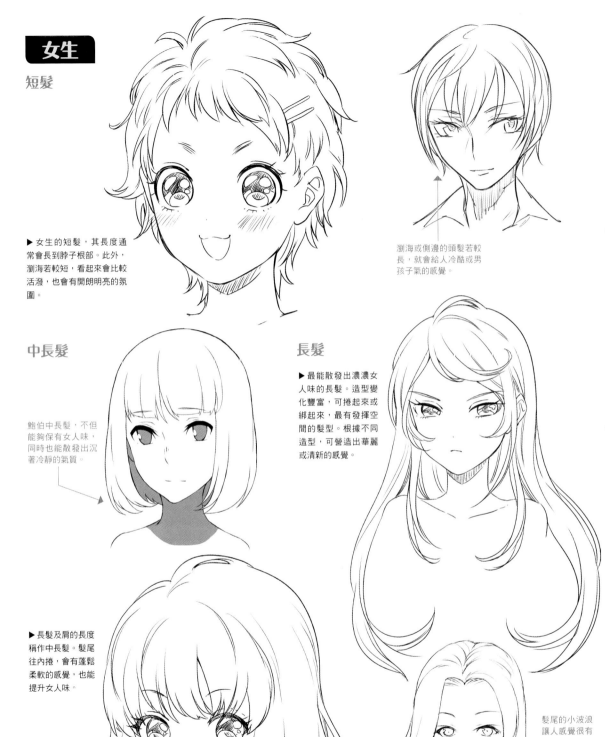

女生

短髮

▶ 女生的短髮，其長度通常會長到脖子根部。此外，瀏海若較短，看起來會比較活潑，也會有開朗明亮的氛圍。

瀏海或側邊的頭髮若較長，就會給人冷酷或男孩子氣的感覺。

中長髮

鮑伯中長髮，不但能夠保有女人味，同時也能散發出沉著冷靜的氣質。

長髮

▶ 最能散發出濃濃女人味的長髮。造型變化豐富，可捲起來或綁起來，最有發揮空間的髮型。根據不同造型，可營造出華麗或清新的感覺。

▶ 長髮及肩的長度稱作中長髮。髮尾往內捲，會有蓬鬆柔軟的感覺，也能提升女人味。

髮尾的小波浪讓人感覺很有魅力。

頭髮的畫法

臉部的五官都畫好之後,接著就來畫頭髮吧!先從簡單的髮型開始學習,然後再進階到較為複雜的髮型。本章節會按照步驟教各位如何畫出具有協調感的髮型。

男生:中長髮

中心線

1

髮際線的輔助線

▶ 在頭部畫上中心線,再輕輕畫上髮際線的輔助線。

2

▶ 畫瀏海時,請留意瀏海的分界線要畫在髮際線之下。

瀏海的分界線不要畫到髮際線之上

✕

3

請注意頭髮不要把輪廓線遮掉太多

◀ 畫出瀏海兩側的頭髮。側邊的頭髮要畫在耳朵前面。

4

◀ 在腦海想像頭髮的質感和想要的髮型,然後畫出頭部後面的頭髮。

5

以頭部的中心點為中心畫出髮流。

▶ 把輔助線和瀏海上方等重疊的線擦掉,然後畫出全部的髮流,之後再修整一下。

完成

▶ 畫出與髮束的流向相反的頭髮,以及跑出來的髮絲等較細的頭髮,全部補畫好後即完成。

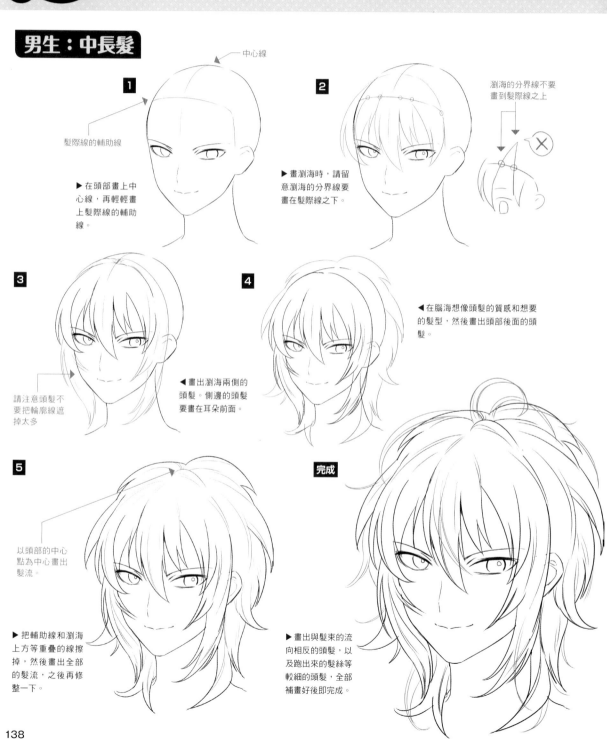

男性：短髮

1

額頭的髮際線
有個角。

◀由於短髮會讓整個頭型表露無遺，因此一開始要畫後頭部輪廓和髮際線的輔助線時，就要按照實際的樣子來畫。

2

如果髮質容易捲翹，則要頭髮各處畫出幾搓翹起來的毛髮。

完成

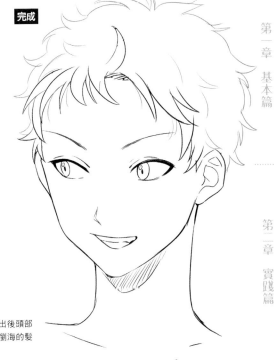

3

▶從頭部的側面到後頭部的部分，畫出代表頭髮份量的輔助線。這裡的重點是，輔助線要畫在離頭部輔助線還要外面一點的地方，這樣頭髮才會有合理的分量。

▲畫上瀏海。較短的頭髮髮尾很容易飄起來。

▶以輔助線為基準畫出後頭部的頭髮。最後再畫上瀏海的髮絲等就完成了。

男性：二分區式(Two Block)

1

剃髮時的分界線

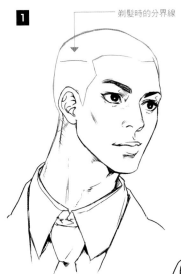

▲畫出髮際線和後頭部的輔助線，決定剃髮的範圍。

2

▼畫出瀏海到後頭部的頭髮。

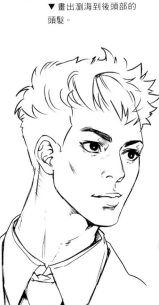

完成

▶順著髮流把頭髮塗黑，畫出有光澤的樣子即完成。

女生：長髮

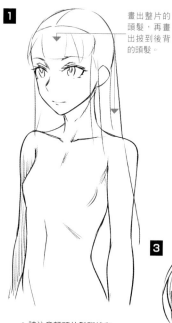

1

畫出整片的頭髮，再畫出披到後背的頭髮。

▲ 請注意額頭的髮際線和頭頂部的分邊線粗略畫出頭髮的輪廓。

▶ 頭髮的形狀畫好之後，再把被頭髮蓋住的脖子、胸部和手臂部分的線擦掉，然後把整體修一下。

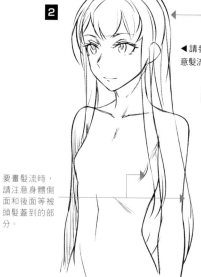

2

畫上頭髮。記得要畫得離頭部輪廓線遠一點，頭髮看上去才會有合理的份量。

◀ 請參考髮際線和分邊線，注意髮流的方向來畫頭髮的形狀。

要畫髮流時，請注意身體側面和後面等被頭髮蓋到的部分。

3

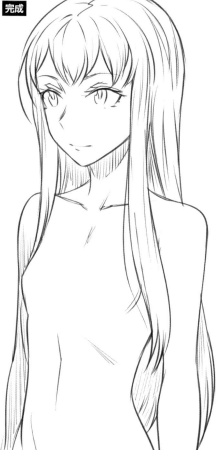

完成

▶ 把髮尾等細部畫好後即完成。可在臉頰兩側的頭髮等處畫入幾條線，讓頭髮看起來絲柔滑順。

髮束的表現

畫成片狀

把頭髮畫大片一點。想像把一定的髮量畫成像柔軟的緞帶般，就會比較好畫。此外，畫成片狀可當作粗略雛形，之後再按照勾勒出來的雛形畫出完整的髮型。

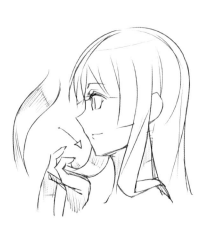

細柔髮絲

順著髮流畫上細線，或者畫上幾條從髮束中散開的髮絲，表現出細柔的頭束和髮尾。

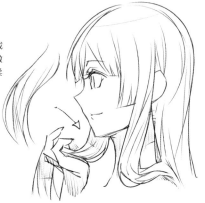

女生：雙馬尾

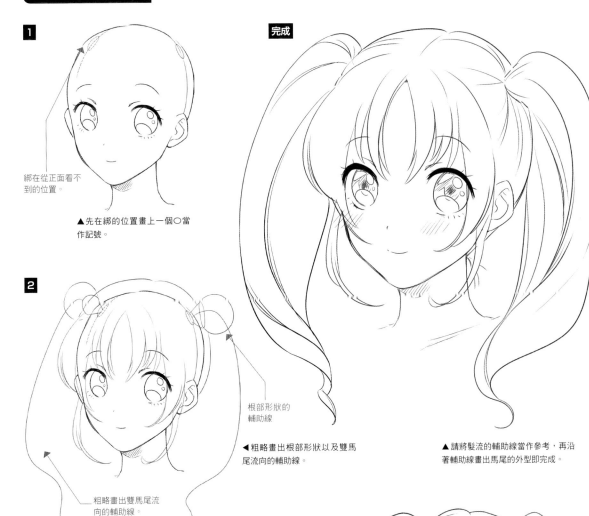

1

綁在從正面看不
到的位置。

▲先在綁的位置畫上一個○當
作記號。

2

根部形狀的
輔助線

◀粗略畫出根部形狀以及雙馬
尾流向的輔助線。

粗略畫出雙馬尾流
向的輔助線。

完成

▲請將髮流的輔助線當作參考，再沿
著輔助線畫出馬尾的外型即完成。

雙馬尾的圖例

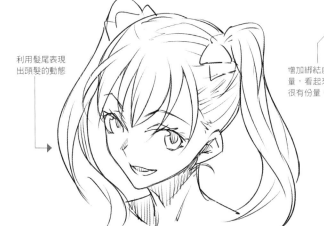

利用髮尾表現
出頭髮的動態

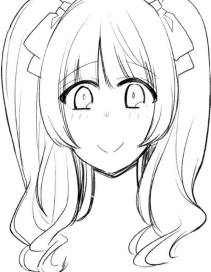

增加綁結處的髮
量，看起來就會
很有份量。

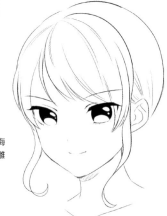

1

▶ 先畫出一個已經有瀏海和側邊頭髮的人頭當作雛形。

完成

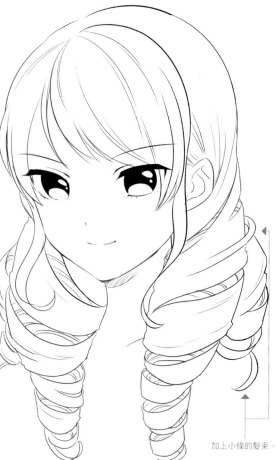

2

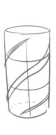

▶ 從捲髮的起點畫出有刻痕的圓柱體輔助線。

捲髮的起點

加上小條的髮束。

捲髮的圖例

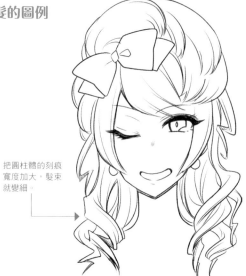

把圓柱體的刻痕寬度加大，髮束就變細。

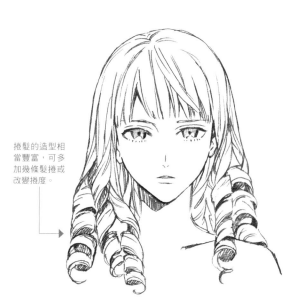

捲髮的造型相當豐富，可多加幾條髮捲或改變捲度。

女生：三股辮

1

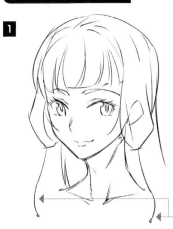

◀ 先 畫 出 即 將 畫成辮子的輔助 線。要開始編辮 子的地方，髮束 會比較細。

畫出辮子流向 的引導線。

2

辮子的輪廓是由幾個重 疊的柔軟菱形所構成。

◀ 畫出辮子的輪廓。可依 個人喜好決定辮子究竟要 畫多粗。

3

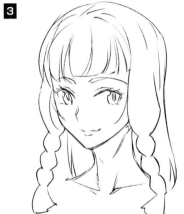

▶ 辮子的外型畫好之後，就把引 導線和輔助線都擦掉，然後調整 一下整體。

完成

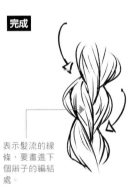

表示髮流的線 條，要畫進下 個辮子的編結 處。

▶ 在髮束中畫上代表髮絲的 線條即完成。此外，還有其他 變換方式，例如改變辮子的編 法、將編結處拉鬆、把頭髮稍 微弄散等，表現出不同的蓬鬆 度。

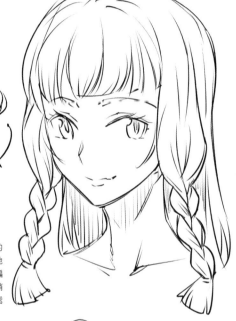

辮子的圖例

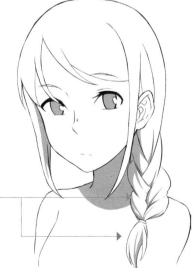

只要變化髮尾的形狀 和髮束分量，就能改 變角色給人的感覺。

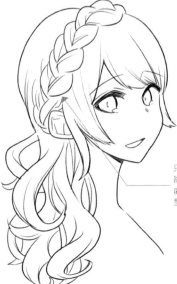

只要學會如何畫三股 辮，就能在頭上任一 處畫上辮子，改變髮 型。

男生的髮型變化

除了以「髮型的種類」來舉例以外，男生的髮型其實也有許多變化方式。本章節將會按照頭髮的長度依序介紹多種實際存在的髮型和漫畫、插畫中的特殊髮型。

短髮

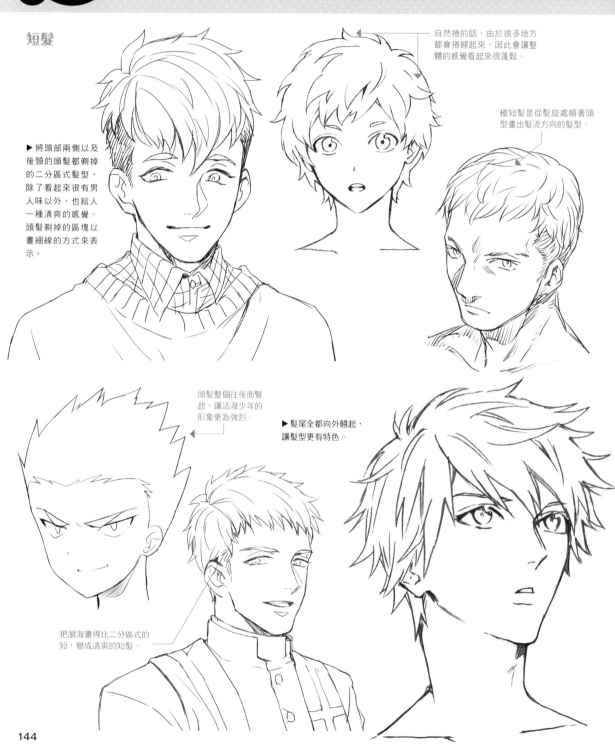

自然捲的話，由於很多地方都會捲翹起來，因此會讓整體的感覺看起來很蓬鬆。

極短髮是從髮旋處順著頭型畫出髮流方向的髮型。

▶ 將頭部兩側以及後頸的頭髮都剃掉的二分區式髮型，除了看起來很有男人味以外，也給人一種清爽的感覺。頭髮剃掉的區塊以畫細線的方式來表示。

頭髮整個往後面豎起，讓活潑少年的形象更為強烈。

▶髮尾全都向外翹起，讓髮型更有特色。

把瀏海畫得比二分區式的短，變成清爽的短髮。

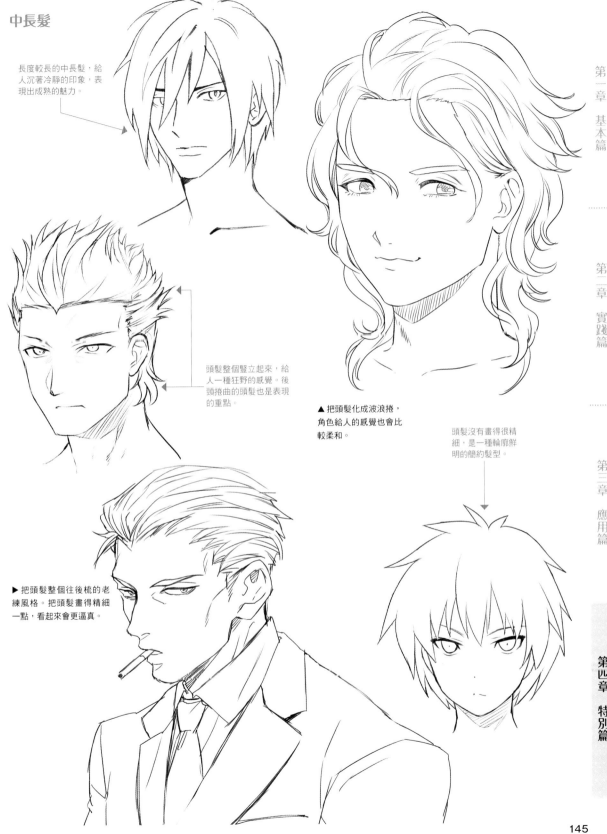

中長髮

長度較長的中長髮，給人沉著冷靜的印象，表現出成熟的魅力。

頭髮整個豎立起來，給人一種狂野的感覺。後頸捲曲的頭髮也是表現的重點。

▲ 把頭髮化成波浪捲，角色給人的感覺也會比較柔和。

頭髮沒有畫得很精細，是一種輪廓鮮明的簡約髮型。

▶ 把頭髮整個往後梳的老練風格。把頭髮畫得精細一點，看起來會更逼真。

中長髮

把瀏海往後面撥，頭髮的流向給人清爽的感覺。

齊瀏海整個蓋住眼睛。由於看不到表情的關係，看起來非常有神祕感。

長髮

充滿龐克氣息的莫霍克頭（Mohawk）。把頭髮的長度畫得跟臉差不多長，更具衝擊性。

◀這個髮型特徵是，從頭頂開始就有輕微的波浪捲，更能顯出成熟男性的感覺。

雷鬼頭要善用光澤和塗黑的技巧將細部的立體感畫得更細緻，使髮型看起來更逼真。

把長髮綁到後面變為一束，增添幾分清爽和成熟的感覺。

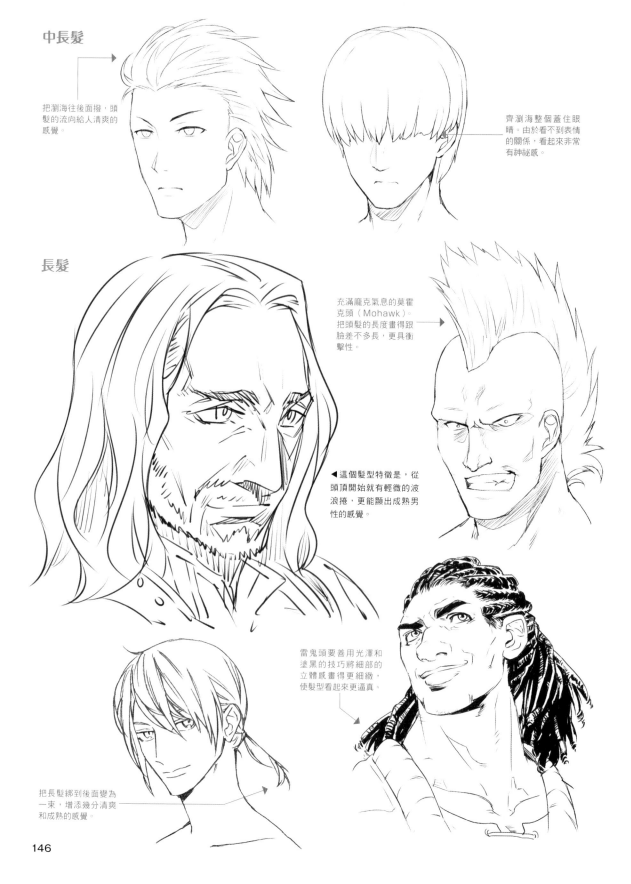

女生的髮型變化

上一章節我們介紹了許多適合男生的髮型，而適合女生的髮型可比男生還要多上許多。女生的話，除了頭髮的長度以外，就連綁的方式也可做出許多變化，請一定要看看。

短髮～中長髮

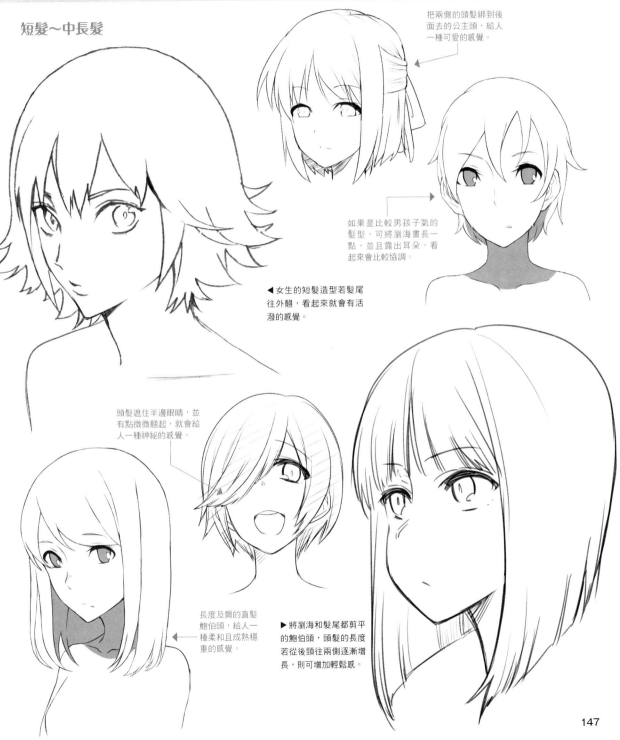

把兩側的頭髮綁到後面去的公主頭，給人一種可愛的感覺。

如果是比較男孩子氣的髮型，可將瀏海畫長一點，並且露出耳朵，看起來會比較協調。

◀女生的短髮造型若髮尾往外翹，看起來就會有活潑的感覺。

頭髮遮住半邊眼睛，並有點微微翹起，就會給人一種神祕的感覺。

長度及肩的直髮鮑伯頭，給人一種柔和且成熟穩重的感覺。

▶將瀏海和髮尾都剪平的鮑伯頭，頭髮的長度若從後頸往兩側逐漸增長，則可增加輕鬆感。

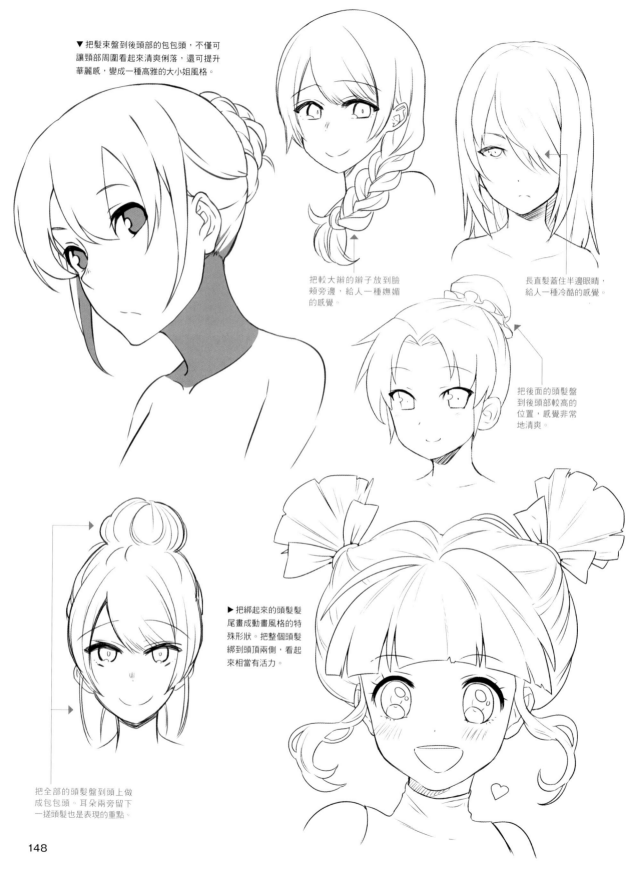

▼把髮束盤到後頭部的包包頭，不僅可讓頸部周圍看起來清爽俐落，還可提升華麗感，變成一種高雅的大小姐風格。

把較大辮的辮子放到臉頰旁邊，給人一種嫵媚的感覺。

長直髮蓋住半邊眼睛，給人一種冷酷的感覺。

把後面的頭髮盤到後頭部較高的位置，感覺非常地清爽。

▶把綁起來的頭髮髮尾畫成動畫風格的特殊形狀。把整個頭髮綁到頭頂兩側，看起來相當有活力。

把全部的頭髮盤到頭上做成包包頭。耳朵兩旁留下一搓頭髮也是表現的重點。

148

長髮

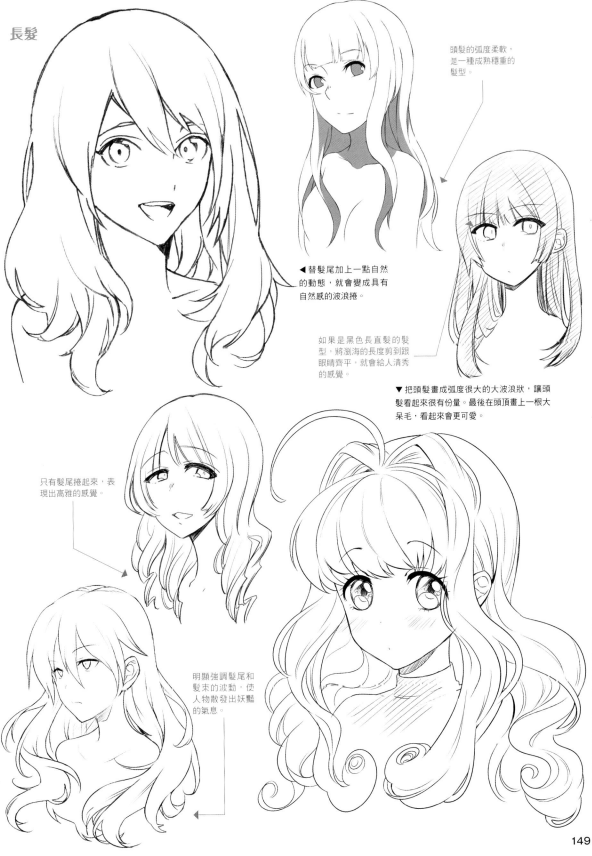

頭髮的弧度柔軟，是一種成熟穩重的髮型。

◀替髮尾加上一點自然的動態，就會變成具有自然感的波浪捲。

如果是黑色長直髮的髮型，將瀏海的長度剪到跟眼睛齊平，就會給人清秀的感覺。

▼把頭髮畫成弧度很大的大波浪狀，讓頭髮看起來很有份量。最後在頭頂畫上一根大呆毛，看起來會更可愛。

只有髮尾捲起來，表現出高雅的感覺。

明顯強調髮尾和髮束的波動，使人物散發出妖豔的氣息。

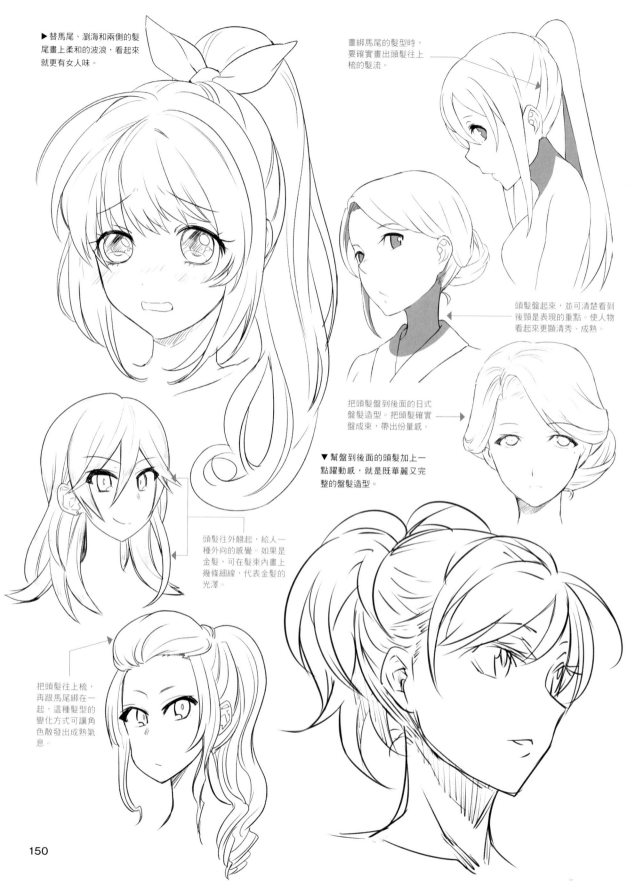

▶ 替馬尾、瀏海和兩側的髮尾畫上柔和的波浪，看起來就更有女人味。

畫綁馬尾的髮型時，要確實畫出頭髮往上梳的髮流。

頭髮盤起來，並可清楚看到後頸是表現的重點。使人物看起來更顯清秀、成熟。

把頭髮盤到後面的日式盤髮造型。把頭髮確實盤成束，帶出份量感。

▼ 幫盤到後面的頭髮加上一點躍動感，就是既華麗又完整的盤髮造型。

頭髮往外翹起，給人一種外向的感覺。如果是金髮，可在髮束內畫上幾條細線，代表金髮的光澤。

把頭髮往上梳，再跟馬尾綁在一起，這種髮型的變化方式可讓角色散發出成熟氣息。

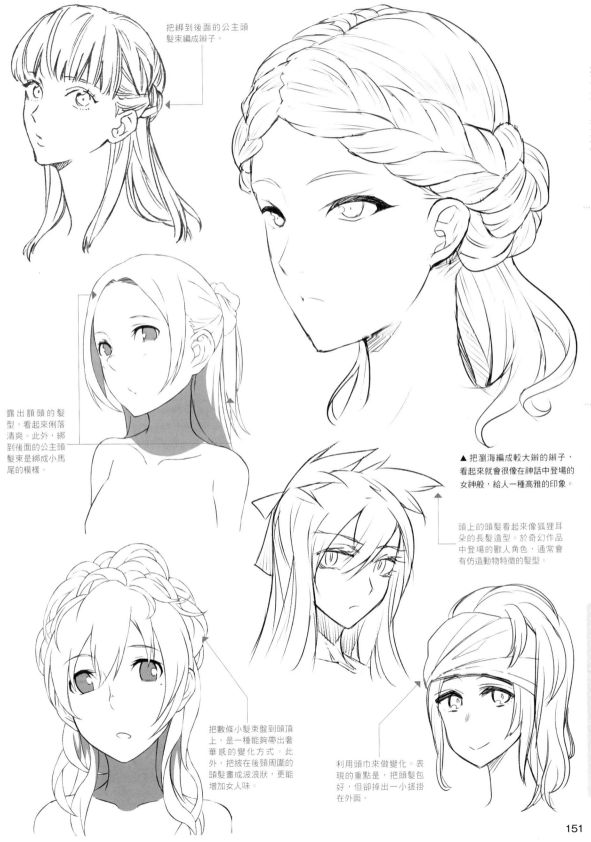

把綁到後面的公主頭髮束編成辮子，

露出額頭的髮型，看起來俐落清爽。此外，綁到後面的公主頭髮束是綁成小馬尾的模樣。

▲ 把瀏海編成較大辮的辮子，看起來就會很像在神話中登場的女神般，給人一種高雅的印象。

頭上的頭髮看起來像狐狸耳朵的長髮造型。於奇幻作品中登場的獸人角色，通常會有仿造動物特徵的髮型。

把數條小髮束盤到頭頂上，是一種能夠帶出奢華感的變化方式。此外，把披在後頸周圍的頭髮畫成波浪狀，更能增加女人味。

利用頭巾來做變化。表現的重點是，把頭髮包好，但卻掉出一小搓掛在外面。

第四章 特別篇

髮色的表現

即使是黑白漫畫或插畫，只要利用網點、塗黑和畫線的技巧，照樣能夠表現出頭髮的質感和顏色。請留意髮色的畫法，讓每個角色更加獨立分明。

描線、貼網點、塗黑

金髮

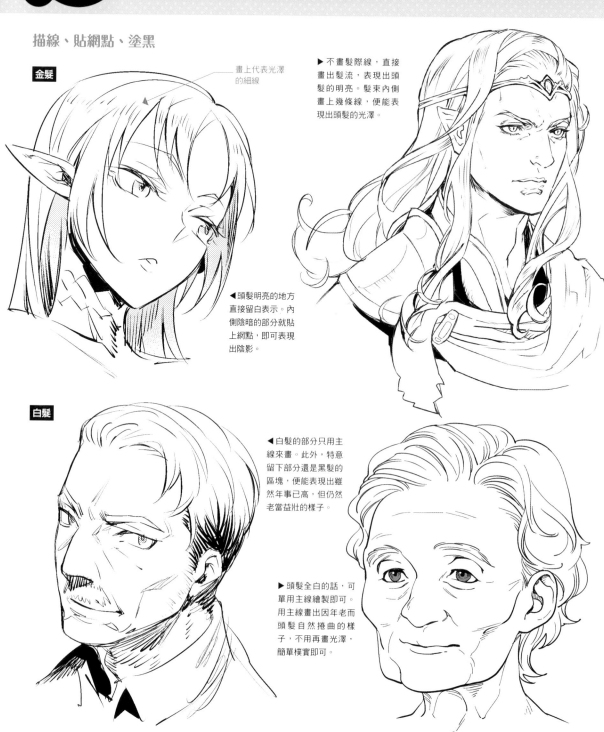

畫上代表光澤的細線

▶ 不畫髮際線，直接畫出髮流，表現出頭髮的明亮。髮束內側畫上幾條線，便能表現出頭髮的光澤。

◀頭髮明亮的地方直接留白表示。內側陰暗的部分就貼上網點，即可表現出陰影。

白髮

◀白髮的部分只用主線來畫。此外，特意留下部分還是黑髮的區塊，便能表現出雖然年事已高，但仍然老當益壯的樣子。

▶ 頭髮全白的話，可單用主線繪製即可。用主線畫出因年老而頭髮自然捲曲的樣子，不用再畫光澤，簡單樸實即可。

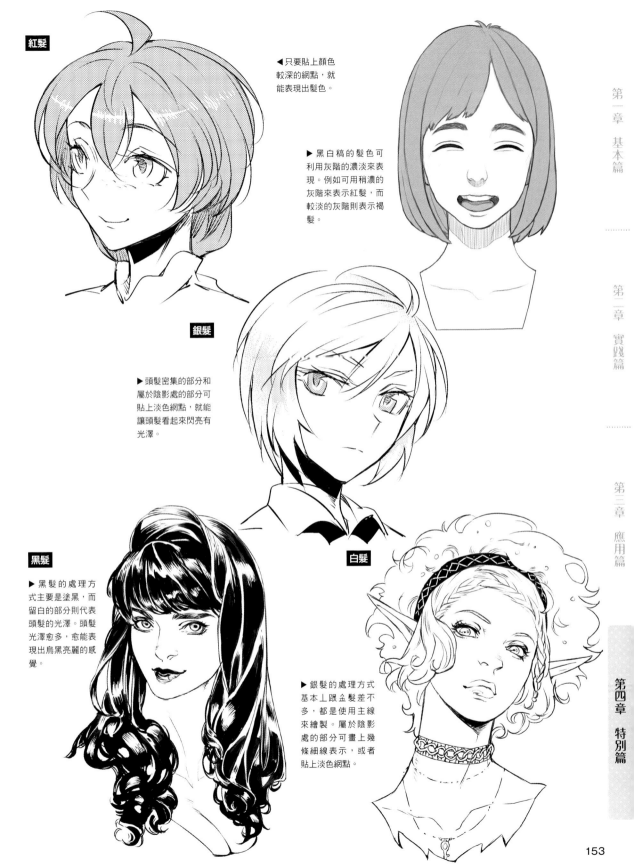

紅髮

◀ 只要貼上顏色較深的網點，就能表現出髮色。

▶ 黑白稿的髮色可利用灰階的濃淡來表現。例如用稍濃的灰階來表示紅髮，而較淡的灰階則表示褐髮。

銀髮

▶ 頭髮密集的部分和屬於陰影處的部分可貼上淡色網點，就能讓頭髮看起來閃亮有光澤。

黑髮

▶ 黑髮的處理方式主要是塗黑，而留白的部分則代表頭髮的光澤。頭髮光澤愈多，愈能表現出烏黑亮麗的感覺。

白髮

▶ 銀髮的處理方式基本上跟金髮差不多，都是使用主線來繪製。屬於陰影處的部分可畫上幾條細線表示，或者貼上淡色網點。

頭髮的誇大表現

角色的情緒除了利用表情來表現以外，也可利用頭髮的動態來表示。本章節將會利用「高興時」和「生氣時」等幾個圖例來解說，請參考圖例畫出擁有自我風格的表現方式吧。

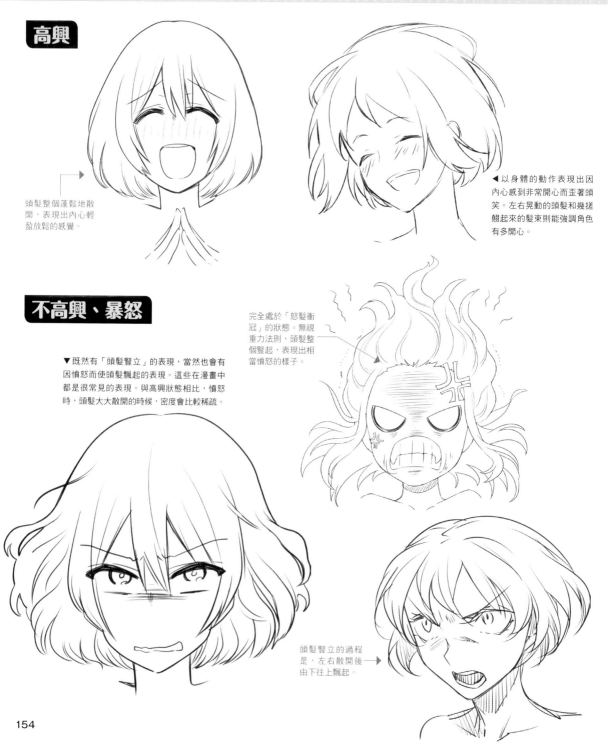

高興

頭髮整個蓬鬆地散開，表現出內心輕盈放鬆的感覺。

◀以身體的動作表現出因內心感到非常開心而歪著頭笑。左右晃動的頭髮和幾搓翹起來的髮束則能強調角色有多開心。

不高興、暴怒

▼既然有「頭髮豎立」的表現，當然也會有因憤怒而使頭髮飄起的表現。這些在漫畫中都是很常見的表現。與高興狀態相比，憤怒時，頭髮大大散開的時候，密度會比較稀疏。

完全處於「怒髮衝冠」的狀態。無視重力法則，頭髮整個豎起，表現出相當憤怒的樣子。

頭髮豎立的過程是，左右散開後由下往上飄起。

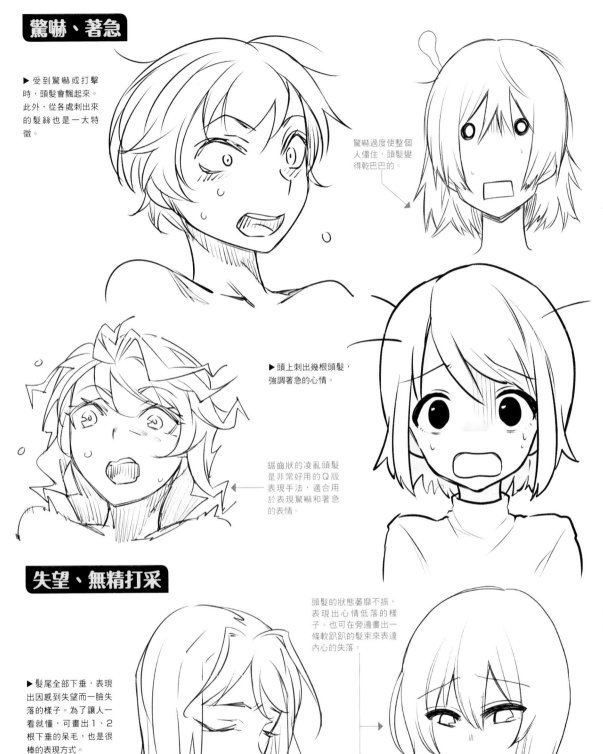

驚嚇、著急

▶ 受到驚嚇或打擊時，頭髮會飄起來。此外，從各處刺出來的髮絲也是一大特徵。

驚嚇過度使整個人僵住，頭髮變得乾巴巴的。

▶ 頭上刺出幾根頭髮，強調著急的心情。

鋸齒狀的凌亂頭髮是非常好用的Q版表現手法，適合用於表現驚嚇和著急的表情。

失望、無精打采

▶ 髮尾全部下垂，表現出因感到失望而一臉失落的樣子。為了讓人一看就懂，可畫出1、2根下垂的呆毛，也是很棒的表現方式。

頭髮的狀態萎靡不振，表現出心情低落的樣子。也可在旁邊畫出一條軟趴趴的髮束來表達內心的失落。

頭髮的動態

頭髮不只用來表達內心的情緒,也是讓角色變得栩栩如生的重點要素。本章節將會介紹幾個因受到風力或水力等自然現象的影響,以及因運動等身體動作的關係,而使頭髮飄動的圖例。

被風吹起

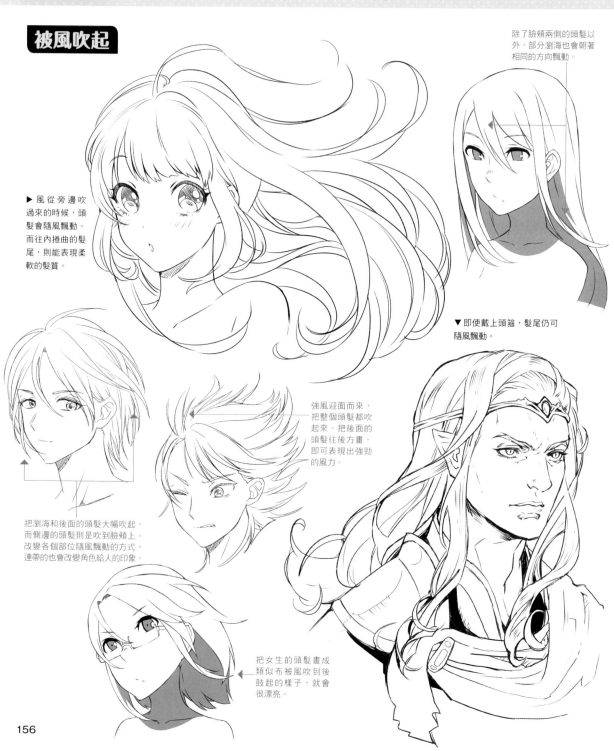

除了臉頰兩側的頭髮以外,部分瀏海也會朝著相同的方向飄動。

▶ 風從旁邊吹過來的時候,頭髮會隨風飄動。而往內捲曲的髮尾,則能表現柔軟的髮質。

▼ 即使戴上頭箍,髮尾仍可隨風飄動。

強風迎面而來,把整個頭髮都吹起來。把後面的頭髮往後方畫,即可表現出強勁的風力。

把瀏海和後面的頭髮大幅吹起,而側邊的頭髮則是吹到臉頰上。改變各個部位隨風飄動的方式,連帶的也會改變角色給人的印象。

把女生的頭髮畫成類似布被風吹到後鼓起的樣子,就會很漂亮。

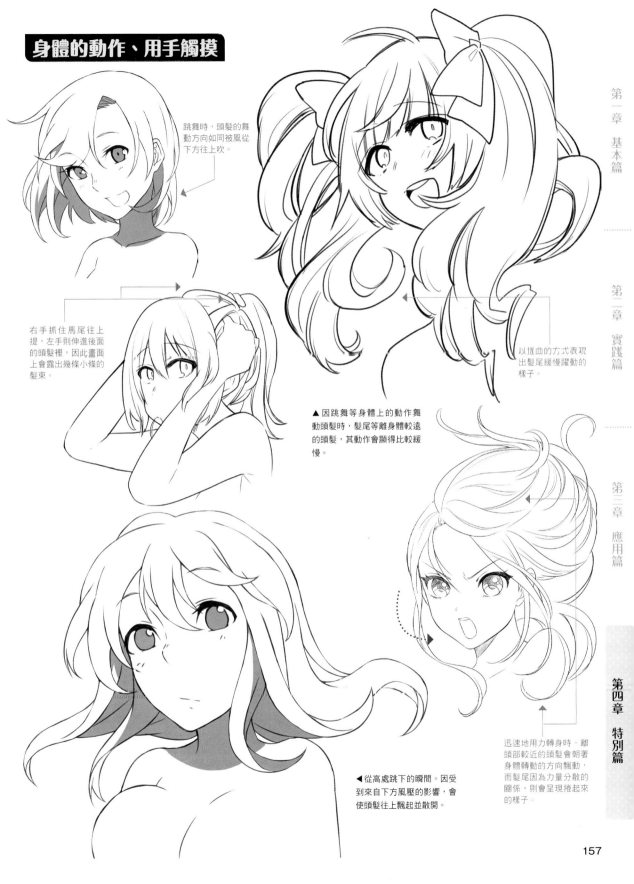

身體的動作、用手觸摸

跳舞時，頭髮的舞動方向如同被風從下方往上吹。

右手抓住馬尾往上提，左手則伸進後面的頭髮裡，因此畫面上會露出幾條小條的髮束。

以捲曲的方式表現出髮尾緩慢躍動的樣子。

▲ 因跳舞等身體上的動作舞動頭髮時，髮尾等離身體較遠的頭髮，其動作會顯得比較緩慢。

◀ 從高處跳下的瞬間。因受到來自下方風壓的影響，會使頭髮往上飄起並散開。

迅速地用力轉身時，離頭部較近的頭髮會朝著身體轉動的方向飄動，而髮尾因為力量分散的關係，則會呈現捲起來的樣子。

第一章 基本篇

第二章 實踐篇

第三章 應用篇

第四章 特別篇

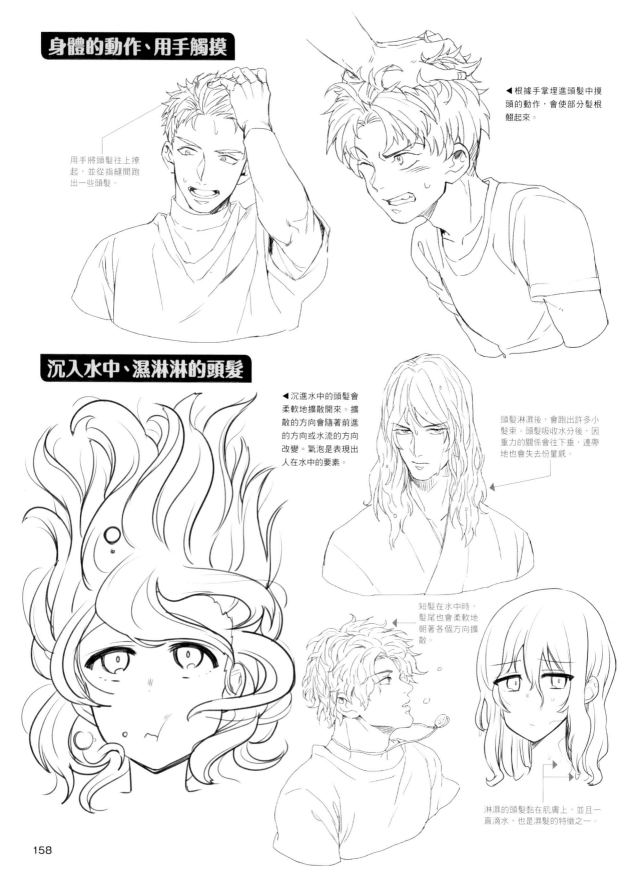

身體的動作、用手觸摸

用手將頭髮往上撩起，並從指縫間跑出一些頭髮。

◀ 根據手掌埋進頭髮中摸頭的動作，會使部分髮根翹起來。

沉入水中、濕淋淋的頭髮

◀ 沉進水中的頭髮會柔軟地擴散開來。擴散的方向會隨著前進的方向或水流的方向改變。氣泡是表現出人在水中的要素。

頭髮淋濕後，會跑出許多小髮束。頭髮吸收水分後，因重力的關係會往下垂，連帶地也會失去份量感。

短髮在水中時，髮尾也會柔軟地朝著各個方向擴散。

淋濕的頭髮黏在肌膚上，並且一直滴水，也是濕髮的特徵之一。

插畫家介紹
Illustrator Introduction

洋歩

カバーイラスト、P15 ～ 16、P18、P21、P24、P38 ～ 39、P45 ～
46、P48 ～ 51、P54 ～ 59、P62、P66、P68、P70 ～ 71、P74
～ 76、P81、P83 ～ 86、P88 ～ 91、P93 ～ 95、P107 ～ 108、
P112、P114、P116 ～ 117、P122 ～ 125、P131 ～ 133、P160

● http://shibaction.tumblr.com/
● http://www.pixiv.net/member.php?id=125048

あおいサクラ子

P4 ～ 5、P13、P26 ～ 28、P51 ～ 55、P60 ～ 61、P65
～ 66、P68 ～ 69、P74 ～ 75、P77 ～ 78、P85 ～ 86、
P88、P92 ～ 93、P96、P98 ～ 99、P101 ～ 103、P107、
P109、P111 ～ 115、P118 ～ 119、P122、P127、P129
～ 130、P154

● http://blue0cherry.tumblr.com/

印力・オブ・ザ・デッド

カバーイラスト、P15 ～ 16、P18、P21、P24、P38 ～ 39、
P45 ～ 46、P48 ～ 51、P54 ～ 59、P62、P66、P68、
P70 ～ 71、P74 ～ 76、P81、P83 ～ 86、P88 ～ 91、P93
～ 95、P107 ～ 108、P112、P114、P116 ～ 117、P122 ～
125、P131 ～ 133、P160

● http://www.pixiv.net/member.php?id=156737

荻野アつき

P5、P12、P17、P20、P26 ～ 29、P31、P48 ～ 49、P51 ～ 53、P57、
P59 ～ 62、P65、P67 ～ 69、P73、P75 ～ 78、P81、P83 ～ 85、P87
～ 90、P92 ～ 93、P95、P98、P101、P103、P106、P108、P113、
P117、P119 ～ 121、P123、P129 ～ 130、P134、P136 ～ 139、
P141 ～ 142、P145、P148 ～ 150、P154、P156 ～ 157

● http://oginoatsuki.moo.jp/

かすかず

P5、P14、P16、P21、P26 ～ 29、P31、P41、P47、
P53、P60、P64、P67、P72、P74、P80、P82、P90 ～
91、P97、P101、P103、P105 ～ 106、P109、P117、
P122 ～ 123、P129 ～ 133、P137、P144 ～ 151

● http://www.pixiv.net/member.php?id=251906

ぐふ

P18、P21、P46、P48 ～ 49、P52、P54 ～ 56、P60、
P62 ～ 64、P67、P70 ～ 71、P75、P78 ～ 80、P82、
P86 ～ 87、P91 ～ 92、P153

● http://www.pixiv.net/member.php?id=3074618

子清

P21、P26 ～ 29、P45、P47、P50、P59、P61 ～ 62、
P65、P72、P76、P83 ～ 84、P87 ～ 88、P120 ～ 121、
P134 ～ 136、P144 ～ 145、P158

● http://zesnoe.tumblr.com/

品里継

P2、P17 ～ 18、P40、P44、P47 ～ 48、P51 ～ 55、P57、
P59、P61 ～ 64、P67、P69、P71 ～ 75、P78 ～ 80、P83、
P86 ～ 87、P89 ～ 90、P93、P107 ～ 109、P112、P114、
P116 ～ 117、P122、P124、P131 ～ 133、P135、P137、
P140 ～ 141、P143 ～ 144、P146、P152 ～ 155

● http://www.pixiv.net/member.php?id=63636

篁ふみ

P46、P49、P57 ～ 58、P62、P66、P72、P74、P78、
P80、P86、P90、P99 ～ 100、P104、P110 ～ 111、
P115、P118、P126、P128

● http://www.moira-takamu.com/

なーこ

P18、P21、P30、P50、P60、P63、P70、P79、P91、
P135 ～ 136、P142、P144 ～ 147、P149、P151

● http://noaaaako.tumblr.com/

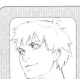

仲間安方

P2、P14 ～ 16、P21 ～ 24、P32 ～ 37、P43、P58、P61
～ 62、P76、P78、P93 ～ 94、P139、P146、P152 ～
153、P156

● http://nakama-yasukata.tumblr.com/

凪丘

P2、P13、P16、P26 ～ 27、P46、P48 ～ 50、P52、P54、
P56 ～ 57、P59、P62、P64 ～ 67、P70、P72 ～ 73、
P76、P80 ～ 86、P88 ～ 89、P91、P93、P97、P102、
P104 ～ 105、P120 ～ 121、P134、P137、P143、P147
～ 151、P156 ～ 157

● http://www.pixiv.net/member.php?id=211254

藤実なんな

P2、P18、P20、P48、P50、P54、P58、P65、P69 ～
70、P73、P81 ～ 82、P86、P88、P96 ～ 97、P100、
P105 ～ 106、P110、P113、P116、P126、P155

● http://www.pixiv.net/member.php?id=3230062

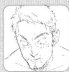

ミムラ

P4、P17、P21、P24、P42、P47、P50、P56、P58、
P64、P66、P70、P74、P80、P82、P86、P91、P99 ～
100、P104、P110 ～ 111、P115、P118、P125 ～ 128

百舌まめも

P16 ～ 17、P20 ～ 21、P24 ～ 29、P45 ～ 47、P51、P53
～ 54、P56、P65、P67、P69、P72、P76 ～ 77、P82、
P84 ～ 85、P89、P92、P96 ～ 98、P119 ～ 121、P152

TITLE

活靈活現 漫畫人物表情技巧書

STAFF

出版	瑞昇文化事業股份有限公司
作者	STUDIO HARD Deluxe
譯者	黃桂香

總編輯	郭湘齡
責任編輯	莊薇熙
文字編輯	黃美玉　黃思婷
美術編輯	朱哲宏
排版	執筆者設計工作室
製版	明宏彩色照相製版股份有限公司
印刷	桂林彩色印刷股份有限公司

法律顧問	經兆國際法律事務所　黃沛聲律師

戶名	瑞昇文化事業股份有限公司
劃撥帳號	19598343
地址	新北市中和區景平路464巷2弄1-4號
電話	(02)2945-3191
傳真	(02)2945-3190
網址	www.rising-books.com.tw
Mail	resing@ms34.hinet.net

本版日期	2017年5月
定價	350元

ORIGINAL JAPANESE EDITION STAFF

裝丁・本文デザイン	石本遊、岡澤風花（スタジオ・ハードデラックス）
編集	石川悠太、笹口真幹、大村茉穂（スタジオ・ハードデラックス）

國家圖書館出版品預行編目資料

活靈活現漫畫人物表情技巧書 /
Studio Hard Deluxe作 ; 黃桂香譯.
-- 初版. -- 新北市：瑞昇文化, 2016.12
160　面 ; 18.2 X 23.4　公分
ISBN　978-986-401-141-4(平裝)

1.漫畫 2.繪畫技法

947.41　　　　　　　105022374

DIGITAL TOOL DE KAKU! KANJO GA AFUREDERU CHARA NO HYOJO NO KAKIKATA
© Mynavi Publishing Corporation 2015
All rights reserved.
Originally published in Japan by Mynavi Publishing Corporation Japan
Chinese (in traditional character only) translation rights arranged with
Mynavi Publishing Corporation Japan through CREEK & RIVER Co., Ltd.